# 星空攝影與後期
## 從入門到精通

毛亞東、墨卿 著

90後風景攝影師、英國格林威治皇家天文台星空大賽新人獎得主 聯手創作

# 大師推薦

　　星空攝影是我的至愛，《西藏星空》這部延時攝影作品就表達了我對藏地星空的情懷。由於拍攝星空受環境、時間和氣候等條件的影響，要拍出絕美的星空大片需要付出很多，這本書裏的每一張作品，帶給你的不僅是技術，還有一個一個鮮活的追星人的故事。

**王源宗**　8KRAW 創始人、著名星空攝影師、航拍師、延時攝影師

　　星空攝影是近幾年很熱門的題材！我在 8KRAW、天空之城、抖音等平台上也發過星空攝影作品，知道其難度。這本書薈萃了兩位「追星人」的 128 個拍星技巧，拍出來的星空照片極具震撼力，是一本值得一看的星空攝影入門教程。

**陳雅（Ling 神）**　8KRAW 聯合創始人、影像村聯合創始人、
著名星空攝影師、風光攝影師

　　這些年，我一直與星星同行，星星在哪裏，我就在哪裏，一年一半以上的時間都在「追星」路上。但要拍好星空，不僅需要時間，還需要技術，這本星空攝影書從理論到實戰，講解詳細，是一本難得的星空攝影實用工具書。

**葉梓頤 - 巡天者**　著名天文攝影師、格林威治天文台年度攝影師大賽獲獎者

　　墨卿和亞東是我關注已久的風光攝影師，他們的照片屢獲大獎，網絡流傳度很廣。通過本書，我們有機會看到他們對星空拍攝技術、規劃、思路和後期上的獨特見解與經驗，是星空攝影愛好者們必讀的一本入門書籍。

**Thomas 看看世界**　索尼、戴爾簽約攝影師，
暢銷書《風光攝影後期基礎》作者

　　澳洲最讓我放不下的就是那片星野，時常懷念那些追星的日子，還好現在能時常看到毛同學的澳洲星野作品，我有幸見證了他不斷進步和成熟，相信這本書不光能帶來視覺上的享受，還能讓每一位熱愛星空的朋友得到啟發。

**白一帆**　風光旅行攝影師、紐約視覺藝術學院數碼攝影碩士、
攝影出版物撰稿人

我也是一名星空攝影師，拍攝的照片也屢屢刊發在《天文愛好者》雜誌、美國美國（Astronomy）《大文學》等雜誌上，深有感悟的是，攝影師要想獲得一張好的星空作品，需具備天文、氣候等相關知識體系。這本書系統介紹了星空攝影中的前期準備工作、實戰拍攝方法和後期處理技巧，非常適合星空入門攝影愛好者。

**戴建峰**　知名星空攝影師、天文愛好者、暗夜保護工作者

---

我曾徒步近 20 天，在半夜登上 5300 多米的喜馬拉雅山區的 GOKYO RI 山頂，去記錄下銀河從珠峰頭頂升起；我也曾在零下 37℃的嚴寒的北極冰原上等候極光爆發，那一片美麗星空，讓人着迷。來吧，讓我們一起追逐星空，追逐夢想，活出屬於自己的光芒。

**蘇鐵**　適馬簽約攝影師、國家地理合作攝影師、
500PX 風光攝影部落聯合創始人

---

用勇氣開路，用生命攝影。拍攝星空與一般的風光片還是有區別的，星空攝影師要能抵得住嚴寒，抗得住高原反應，受得了連夜的奔波等待，才能拍出一張絕美、震驚的星空照片。或許是因為稀有，才覺得珍貴，才令人嚮往。這本書詳細介紹了拍攝星空的各種技術以及後期處理技巧，值得你擁有。

**伊倫迪爾**　旅行風光攝影師、視覺中國「自然之光」部落創始人、
榮獲 2017 年視覺中國 BEST10 最受歡迎獎

---

每天生活在城市裏，對天空的唯一關注只有手機裏播報的空氣污染指數。夜晚抬起頭看到的夜空永遠充斥一片霓虹燈散射出來的光，或是從書裏讀到無數關於星座的神話，卻無緣親眼得見。而在神秘的朱方古國，有這樣一群人，喜歡晝伏夜出，常在月黑風高時出動，他們不是「摸金校尉」，而是一群熱愛星空攝影的人，我、毛亞東、墨卿，都是其中的成員。這本書凝聚了毛亞東、墨卿拍攝的經典星空作品，值得欣賞、推薦！

**Steed**　夜空中國召集人、英國格林尼治皇家天文台年度天文攝影師（年度總冠軍）、果殼主筆、天文科普大 V

---

星空攝影，需要攝影師有超強的毅力，需要不斷挑戰自己的耐心，才能拍出讓自己滿意的星空作品，而這一切緣於內心的熱愛。美麗的星空就如同窈窕女神，令無數人趨之若鶩。這本星空攝影書所呈現的內容很全面，圖文並茂，細緻解讀，能讓很多不會星空攝影的人輕鬆掌握拍星技巧，簡簡單單就能實現大家的「追星夢」！

**嚴磊**　視覺中國簽約攝影師、視覺中國 500PX 中國爬樓聯盟部落創辦人

# 追星者的夢

作為本書的策劃者，策劃這本書，是緣於我和許多攝友一樣，有兩個夢想：

一是追星夢。也許我們童年的時候，就喜歡在深夜裏仰望星空，被璀璨的銀河所吸引，從此便在心裏種下了一顆自己也可能沒意識到的追星夢。長大後，在都市的深夜中偶爾抬頭仰望，看見天空中的燦爛繁星，會問一句，哪一顆是我們自己？能不能遠離喧囂的城市，到沒有污染的聖地，來一場與星星的相會？那不僅是我們孤獨的擁抱和傾訴，還是靈魂的相伴和放飛。於是，追星夢的計劃便提上了日程，即使歷盡千辛萬苦，我們也義無反顧。

二是技術夢。喜歡攝影多年的我們，一直如攻城略地般學習攝影的各種技術和方法，今年學構圖，明年攻後期。但星空作為絢麗景致的存在，也如同漂亮又神秘的姑娘，性感迷人卻感覺遙不可及，不花些心思，就做不了一名合格的追星者。星空攝影不僅對拍攝的時間、地點有要求，同時對前期拍攝技術和後期接片修飾也有更高的要求。於是，技術的追夢也納進了我們的計劃，為此即使要花費大量的時間和金錢，我們也在所不惜！

為了同樣喜歡星空攝影的你能快速掌握星空、銀河、星軌的拍攝，在策劃本書之前，我特意做了兩件事：

一是去向拍攝星空的專業「大師」學習。雖然我會星空攝影的基本方法，但水平有限，於是 2018 年元旦我去了雲南瀘沽湖，向職業星空攝影師阿五實戰學習。在瀘沽湖拍星的基地半山陽光酒店的庭院，和多位攝友，夜夜通宵實拍，相機從半畫幅到全畫幅，設備從相機到手機，數量從單張到多張，拍法從散落星星到銀河星軌，效果從靜態圖片到延時視頻，一一體驗。只有自己系統、全面地從零學起，才能換位思考，策劃出一本給初學者拍星接地氣的實戰教程。

二是找到星空攝影領域裏的「大神」在本書中分享拍攝經驗。尋找的平台，從圖蟲到抖音，從微博到公眾號，從新華社到馬蜂窩，從 8KRAW 到夜空中國等，至少看了 30 多位擅長拍攝星空的攝影師，剛好與我合作出版《無人機攝影與攝像技巧大全》圖書的作者王肖一老師，推薦了美國 Getty Images 攝影師毛亞東老師，而責任心極強的毛亞東老師為了豐富本書的內容，又推薦了墨卿老師。巧了，那段時間剛好看到一則新聞，中國有一位星空攝影師，獲得了 2018 年英國格林威治皇家天文台舉辦的天文攝影大賽（IAPY）的最佳新人獎，而這個人，就是墨卿老師。

只有經歷了拍星的人，才能領會拍星的辛苦。最常見的場景之一就是，你看到的絕美照片，其實是攝影師遠赴千里之外，深入無人之境，在極寒的深夜裏守候通宵的結果，而整個過程，攝影師只為捕捉到那最美的瞬間。

本書凝結了太多人的心血，除了最重要的兩位作者——毛亞東和墨卿，還要特別感謝以下優秀的攝友，以及他們提供的寶貴拍攝方法或經驗。

一是我在瀘沽湖拍星時的室友陳默。陳哥是個極其聰明的人，大家可以學學他的這招，即謀劃仕前，拍攝仕後。他最擅長睡覺，可厲害的是，他睡覺的同時，星空也拍了，在規劃好拍攝的時間、地點、構圖後，掛機拍通宵，早晨在最合適的時候收機，包括他航拍也是如此，出手快、穩、準，然後用最快的時間處理後期。用他的話說：大多數人，最想進行後期的時候，往往就是拍攝後，説回到家之後再後期的，愈拖愈不想動。他拍攝的前、中、後期一氣呵成，效率讓我無比欽佩。

二是瀘沽湖一起拍星時的趙友。趙哥不僅人長得高大帥氣，而且非常大方、博學多才，極具無私奉獻的分享精神，只要有人請教他問題，他基本上是知無不言、言無不盡，而且在後期處理時，很多攝友沒有軟件，他都將自己珍藏的收費軟件分享給大家，並幫助安裝，還指導如何應用。趙哥拍星有一個優點，也建議大家學學：就是用不一樣的構圖或思路，在同樣的場景下差異化拍出不一樣的效果，比如他擅長用拍攝小行星的方式展現星空。

三要特別致敬阿五老師與勇氣小姐這一對「神仙眷侶」。這裏為甚麼要用「致敬」一詞？第一是因為近幾年愈來愈多的人喜歡拍攝星空，源於他倆拍遍和分享了國內與國外最美的星空秘境，讓無數人開啟了拍星夢想，他倆引領和影響了國內拍星的熱度。第二是因為他倆組建了「星旅程」拍星實戰團，在最合適的時間和地點，手把手教大家實戰拍攝星空，每年實教數百人，而這幾百人又在影響周圍喜歡拍星的人，實實在在地推動了國內拍星領域的擴展進程。如果你拍星遇到瓶頸，可以去找阿五老師實戰學習，同時感受勇氣小姐超有耐心的細緻指導。

拍好星空不易，最後提一點建議，要想拍出好片，就要去學習一下專業的攝影構圖，如前景構圖、三分線構圖、斜線構圖等，這樣可以保證你的每一張照片都極為講究，美得有規律可循環。我有另外一個網名，叫「構圖君」，我曾總結、梳理和創新了 300 多種構圖技巧，在公眾號「手機攝影構圖大全」中進行過分享，這些構圖方法同樣也適合於星空攝影。歡迎攝影愛好者們關注本書封底的微信號與我進行交流與探討。

龍飛

長沙市攝影家協會會員
湖南省攝影家協會會員
湖南省青年攝影家協會會員
湖南省作家協會會員，圖書策劃人
京東、千聊攝影直播講師，湖南衛視攝影講師

# 一眼萬年

在我很小的時候，曾住在鄉下的外婆家很長時間。那裏的涼涼夏夜微風習習，抬頭便能看到滿天繁星。一條淺淺的乳白色長線將天空分割開，大人們告訴我：「那叫銀河」。他們給我講了許多有趣的神話故事，很多我都不太記得了，只記得牛郎織女、北斗七星。後來，我因上學回到了城市，從那時候開始的很長一段時間裏，我便再也沒有見過銀河，天空依稀的幾顆星，隨着記憶的遠去一併模糊。

大學期間有一次參加了露營活動，偶遇了幾位天文愛好者（後來我們成為非常好的朋友），那個晚上他們帶着我登上了太原西山海拔 1775 米的石千峰。時隔多年，我再一次看到了兒時記憶中的銀河，儘管那裏的觀星環境和我後來去過的許多地方都無法相比，但那份喜悅與感動至今難以忘懷。也是從那時候，我帶着「追星」的夢想，欣然上路。

我開始沉醉於用鏡頭留住這些來自幾萬年前的光，滿天的星空銀河美得讓人窒息。在追逐星空的過程中，我不但積累了許多天文知識，也逐步提高、磨煉了我的拍攝技巧。像許多「追星人」一樣，我時常帶着我的設備，驅車幾百公里，攀上高山、深入荒野，在零下的低溫中徹夜守候，只為等待最絢麗的星河升起。

在一次次按下快門的過程中，我不斷調整我的思路去表現作品。星軌以表現夜空的鬥轉星移；拱橋以表現銀河的波瀾壯闊；在作品中捕捉人物作為前景，以表現人與自然這一永恒命題。我還注意到構圖、色彩、光影的組合多變帶來的不同風格，不斷嘗試新的視角，不斷開發新的機位，不斷去挑戰自我。

隨着技術水平的提高，我逐步觸碰到了器材的極限，於是從半畫幅的相機升級到了全畫幅的單反、微單，更換了更加專業的鏡頭與其他設備，幫助我更好地專注於創作。「追星」的這些年，不但為我帶來了永生難忘的經歷，也為我帶來了大量喜歡我作品的讀者。

我常常在圖蟲、500px、米拍等平台（作者：Adammao）更新我的作品，在眾多題材作品中，星空最受歡迎，獲得了千萬級別的閱讀量、百萬級別的獲讚量。我注意到愈來愈多人喜歡、熱愛上了滿天繁星，愈來愈多人想要尋回孩提時代的記憶。我開始接受一些媒體的採訪，在省科技館做一些科普講座，幫助更多人追尋屬於自己的星空。

一次機緣巧合，無人機航拍高手王肖一老師，也就是《無人機攝影與攝像技巧大全》圖書的作者，給我推薦了他的圖書編輯胡楊，剛好胡楊編輯的上司龍飛主編正想策劃一本星空攝影的教程，於是建議我將自己這些年拍星的一些獨到經驗與技巧分享給更多喜歡拍星的朋友。為了讓這本書更具有分量，讓讀者能學到更多拍星技巧，我特意邀請了我的朋友——獲得過 2018 年天文攝影大賽最佳新人獎的墨卿一塊編寫。

本書共分為 3 大篇幅：第一篇是新手入門篇，主要引導讀者認識星空，尋找拍攝地點，熟悉拍攝要點；第二篇是拍攝準備篇，主要介紹星空拍攝的前期工作和取景技巧；第三篇是實拍案例和綜合處理篇篇，主要介紹相機與手機拍攝星空的實戰技巧以及星空照片的後期處理方法。

本書共分為 13 個專題，主要依循「景點線、技術線、實拍線、後期線」這 4 條線，幫助讀者快速成為星空攝影與後期處理高手！

景點線。從國內到國外，共介紹了 30 多個景點，國內景點包括雲南大理和瀘沽湖，新疆賽里木湖和伊犁，青海茶卡鹽湖和大柴旦鹽湖，內蒙古明安圖和阿拉善，山西韓莊村長城和龐泉溝，山西長治平順、五台山、太原委煩，湖南雪峰山和大圍山，大連大黑石，西藏林芝等地，以及國外冰島，澳洲大洋路刀鋒岩、悉尼藍山等地。

技術線。詳細介紹了星空攝影的分類、需要準備哪些拍攝器材、哪些地方最適合拍攝星空大片、如何設置相機拍攝參數、如何提高拍攝的畫質、哪些 APP 有助於拍攝星空銀河、怎樣的取景使畫面更具吸引力等內容，幫助讀者熟知星空攝影，快速入門。

實拍線。詳細介紹了相機如何拍星空和星軌、手機如何拍星空與星軌、相機如何拍攝星空銀河的延時視頻等技巧，幫助讀者步步精通星空攝影技術，快速從星空攝影小白晉升為星空攝影高手，輕鬆拍出高清畫質的星空照片。

後期線。介紹了星空照片、星軌照片以及星空延時視頻的後期處理技巧，不僅詳細介紹了如何使用 PS、LR、PTGui 軟件進行後期處理，還講解了如何通過手機 APP 進行後期精修，讓讀者快速獲取星空照片的後期處理乾貨知識，修出精彩的星空大片。

最後，祝大家學習愉快，學有所成！

毛亞東

# 你有多久沒有抬頭仰望過星空了

你有多久沒有抬頭仰望過頭頂這片星空了？

這是我這兩年外出上課最喜歡的開頭，每個人給我的答案都不盡相同：有人從未關注過星空，有人渴望觀星卻苦於找不到合適的地點，有人懷念小時候家鄉的星空，還有人甚至昨日才從山區拍星歸來……雖然每個人的經歷不盡相同，但當你閱讀到此段文字時，恰好說明，我們每個人都有一個仰望星空的心願。當然，也正是這份心願成就了現在的我。

我第一次拿起相機去拍攝星空，是五年前在四川牛背山。當同行的小夥伴拍着我的肩膀要我抬頭，之後的幾秒鐘，我彷彿感知到了時間的凝固。對於一個城裏面長大的孩子，面對這超出想像的美景，我所能做也想做的事，就是用手中的相機去記錄它們。可是作為才買單反沒多久的拍照新手，我只能望着機身那些複雜的按鈕束手無措。那一晚我手忙腳亂搜索百度之後，煞費苦心地拍下了一張近乎拖軌的星空照片。從此，拍攝一張令自己滿意的星空大片，便成為我的夢想。

星空攝影往往要面對拍攝地的高海拔、低溫度、狂風以及野外可能隨時會有的危險，所以堅持下來的夥伴所擁有的都是一顆對極致風景的熱愛和追求的心。追逐星空一直是我這五年來最為重要的事情，每當我心情煩悶的時候，只要靠在圍欄邊，看着點點繁星，心情總是能夠沉靜下來。徜徉在無垠的星空之下，我會發覺地球上的事物每時每刻都在發生着變化，只有頭頂的這片星空，才是永恒。星空攝影師總是會伴隨着孤獨，而某些時候正是這份孤獨成了我前進的動力。

我依舊記得第一次拍星的經歷，在瀘沽湖拍到銀河時受到了別人的讚許；也時常會想起在茶卡鹽湖的那晚，即使是凍得發抖，但最終拍出了絕美的星空大片；我更不會忘記在格林威治皇家天文台頒獎當天，接受全世界攝影師祝賀時自己自豪的樣子。我很慶幸自己堅持了下來，也很感謝能有一幫朋友，在我最苦悶的時候及時出現，讓我對自己做的事情不再懷疑。

這幾年一步步走來，終於小有所成，接受過官方媒體的採訪（China Daily），並通過視覺中國（500PX 中國版 APP，作者：墨卿）、微博（作者：墨卿墨跡）、新片場 APP以及天空之城等新媒體平台，宣傳我的作品。而去年，更是在英國格林威治皇家天文台與BBC Sky at Night 雜誌合辦的年度天文攝影大賽中榮獲帕特裏克・摩爾爵士最佳新人獎。

這一切不但使自己的作品得到了推廣，也讓我更加熱愛頭頂的這片星空。

但我知道，除了一顆熱愛之心，掌握必備的拍星技術也是相當重要的，如果空有出去「浪」的心，卻沒有記錄下來的本領，再猛烈的激情也會漸漸散去。所以，這幾年我也不斷從網絡及各位攝影「大神」的拍攝及後期手法中取經，以求找到最適合自己的一套前後期手法。這期間走了不少彎路，也得到了許多朋友的悉心指點，為此我覺得有必要告訴後來之人較為正確的星空拍攝手法，讓大家從書本中獲取知識，少走彎路應該是各位攝影愛好者最想做的一件事，所以書寫這樣一本星空教程便勢在必行。

而就在此時，這個想法在好友毛亞東和胡楊編輯的幫助下實現了，因此可以將我的經驗與大家一起分享。

本書是如此方便：我們在平常翻看可以有準備地進行星空拍攝，也可以在拍攝時從此書中尋求一些當前棘手情況的解決方案。

本書確實非常實用：無論是拍攝前期的支持（比如選用何種器材拍攝何種類型的星空片，如何設置拍攝參數等，這可以幫助你最快速掌握星空照片初步的拍攝手法），還是在拍攝完成後，後期的幫助（星空及星軌的後期處理方法），以及我們可能會忽視的一些導致拍攝失敗的小細節，你都能從本書中找到最便捷的答案，它會是你最可靠的星空攝影工具書。

非常感謝購買本書的你，這本書既適合攝影愛好者初學星空攝影，又適合有一定基礎，還想再進一步學習如何拍攝星空的小夥伴，幫助你快速成長為一位熟練的星空攝影師。但在掌握實用技術的同時，請不要忘記，手法僅僅是步入星空攝影的第一步，保持這份熱愛之心，才能保有不枯竭的創造力。要知道一張照片的好壞與否，並不是全由技術說了算，內核依舊是你對美的理解。

那麼讓我們再次回到開頭：你有多久沒有抬頭仰望過頭頂這片星空？

我的回答是：即使許久未曾仰望，也不會喪失每日想念之心。

墨卿

# 目 錄 ____
# CONTENTS

## 【新手入門篇】

## 01 新手入門：認識星空攝影

## 02 拍攝環境：最適合拍星空的地點

## 03 注意事項：這些拍攝要點要提前知曉

## 【拍攝準備篇】

## 04 前期工作：準備好拍攝的設備和器材

## 05 拍攝神器：安裝拍星必備的 APP 工具

## 06 取景技巧：極具畫面美感的星空構圖

## 【實拍案例和綜合處理篇】

## 07 相機拍星空：震撼的星空照片要這樣拍

## 08 相機拍星軌：掌握方法讓你拍出最美軌跡

# 09 手機拍星空：快速拍出絢麗的星空夜景照片

# 10 手機拍星軌：輕鬆拍出天空的藝術曲線美

# 11 延時攝影：拍攝銀河移動的魅力景象

# 12 星空後期：打造唯美的銀河星空夜景

# 13 星軌修片：Photoshop 創意合成與處理

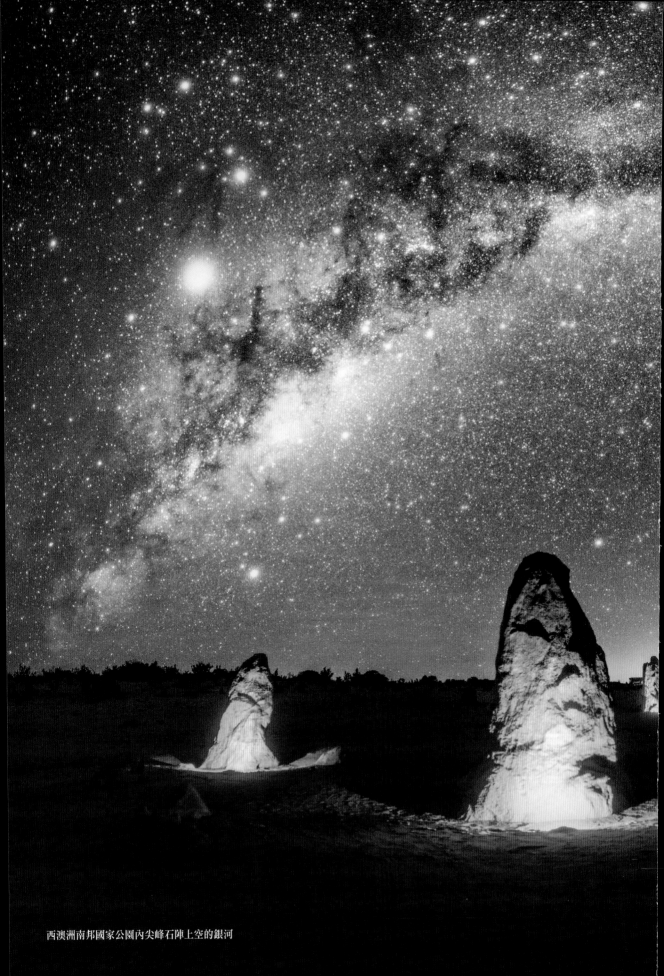

西澳洲南邦國家公園內尖峰石陣上空的銀河

# 【新手入門篇】

## •••1••• 新手入門：認識星空攝影

【從小生活在鄉郊地方的朋友，一般天氣晴朗的晚上都會有星星陪伴。仰望滿天的繁星，經常會被這樣美麗的星空所吸引。星空，也是很多攝影愛好者喜歡拍攝的風光題材，但要想拍攝出浩瀚的星空景色，還需要做好大量的準備工作，如瞭解星空攝影的分類、瞭解哪些器材適合拍星空，以及要掌握好必要的天文知識。本章將帶領讀者學習一系列的星空攝影入門知識。】

# 1.1 第一次拍星空，你需要知道這些

一說到星空攝影，我們首先想到的就是璀璨絢麗的銀河。我們被銀河的美景所吸引、所震撼，它讓我們不由自主地停下腳步，按下快門，拍攝照片。本節主要介紹星空攝影的概念及分類，讓大家瞭解甚麼是星空攝影。

## 001 這樣的星空攝影，令人震撼

星空攝影也屬於風光攝影的一種，是指天黑了以後，我們用單反相機、手機或其他攝影設備來記錄天空與地面的景象，包括月亮、星星、行星的運動軌跡，以及銀河、彗星、流星雨在星空中的移動變化。如圖 1-1 所示，是在賽里木湖拍攝的星空攝影作品。

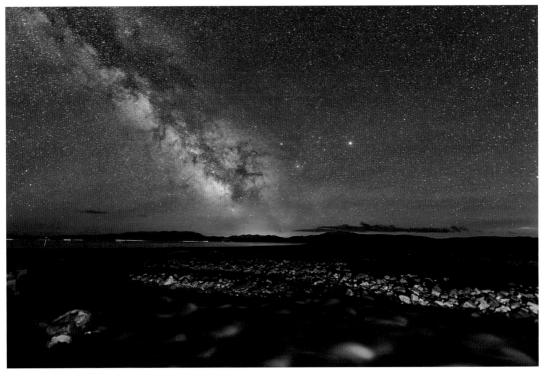

圖1-1　在賽里木湖拍攝的星空攝影作品　　　　光圈：F/2.8，曝光時間：30秒，ISO：3200，焦距：14mm

浩瀚夜空，美麗而神秘，令無數攝影人士嚮往，但很少有攝影師能真正拍出星空的美，以及那種大場面的恢宏。因為星空攝影與一般的風光攝影不同，需要做很多的前期準備工作，並熟練掌握星空的拍攝技術，才能拍出深夜中的星空美景。

　　星空攝影與其他風光攝影最大的不同在於拍攝時間上，一般的風光攝影可以在白天拍攝，不管是陰天、雨天還是晴天，都可以拍風光的照片。但星空只能在夜晚拍攝，而且還要天氣晴朗，沒有月光的干擾，夜深人靜之時，正是拍攝星空的最佳時間。所以星空攝影也能很好地考驗我們的身體素質，要求攝影師能吃苦、能熬夜、能經得住寒冷和等待。

　　如圖 1-2 所示，這張照片是在青海橡皮山拍攝的星空夜景。那天的夜晚很冷，但星河很燦爛，我們一行 4 人，以汽車為前景，欣賞着滿天繁星。

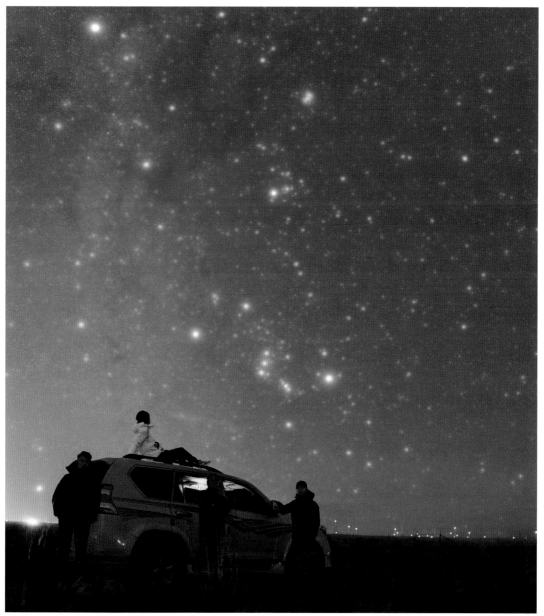

圖1-2　在青海橡皮山拍攝的星空夜景　　　　　　　光圈：F/2.0，曝光時間：120秒，ISO：800，12張拼接

## 002 掌握星空攝影分類，分清拍攝對象

　　星空中有很多的拍攝對象，也分為不同的拍攝主題，如拍攝星星、銀河、星軌等，不同的拍攝主題所使用的攝影設備也是有區別的。

　　所以，我們需要提前瞭解一下星空攝影的分類，這樣才能清楚自己手中的設備適合拍攝怎樣的星空題材，自己想拍攝的星空題材需要怎樣的攝影設備才能拍好。清楚了這些之後，才能有效率地拍攝出優質的星空攝影作品。

　　我們眼裏的星空攝影，主要分為兩種類型，一種是深空攝影，另一種是星野攝影，下面針對這兩種類型進行相關介紹。

### 1. 深空攝影

　　深空攝影題材屬於天文攝影類別，也是星空攝影的一個重要分類，主要是拍攝深空中的對象，如月亮、太陽、彗星、土星、火星、木星等，其中又包含兩大類，一種是深空天體攝影，另一種是廣域深空攝影。拍攝這些深空的對象有一定難度，而且對設備的要求較高，需要高昂、專業的特殊設備才行。

　　（1）需要一台天文望遠鏡，來觀察深空對象，如圖 1-3 所示。

圖1-3　天文望遠鏡

　　（2）需要一支高端的長焦段鏡頭，來對焦深空中需要拍攝的對象。

　　（3）需要一台冷凍天文專用 CCD 相機，如圖 1-4 所示。這類相機採用製冷技術，因為夜晚的溫度很低，這類相機在超低溫下 CCD 成像的熱噪聲小，讀出噪聲小，也就是訊噪比高。我們能明顯地看到冷凍 CCD 在降低噪點方面的優勢，所以深受天文攝影愛好者的青睞。

圖1-4　冷凍天文專用CCD相機

（4）需要一台穩定的星野赤道儀，如圖 1-5 所示。它用來專門拍攝獵戶座大星雲、仙女座大星系等，鎖定深空目標，借助赤道儀中高精度摩打和內置極軸鏡，可以很好地補償星星的相對轉動，這樣天空目標在相機的視野裏不會移動，長時間曝光也不會產生星軌的效果。

圖1-5　星野赤道儀

由於這些拍攝深空的攝影設備價格都比較高昂，而且很多深空攝影都是在野外拍攝，帶上這麼多的攝影器材出行也是一件很麻煩的事情，所以許多攝影愛好者都望而止步。因此，本書對深空攝影不做過多的介紹和討論，本書內容主要以星野攝影為主，而且星空攝影入門者也應該從大家熟悉的星野攝影題材開始學起，一步一步掌握星空的拍攝技巧。

### 2. 星野攝影

星野攝影，按照字面意思來説，就是指在野外拍攝星空景色，這也是我們最熟悉的一種星空攝影，它包括拍攝銀河、繁星、星軌、流星等，下面對這 4 大對象進行相關講解。

### （1）銀河

如圖 1-6 所示，是在湖南雪峰山拍攝的銀河拱橋攝影作品，以延綿起伏的山脈為前景，很好地襯托出了天空中的銀河拱橋，整個畫面給人非常大氣的感覺，光線搭配得也非常好。

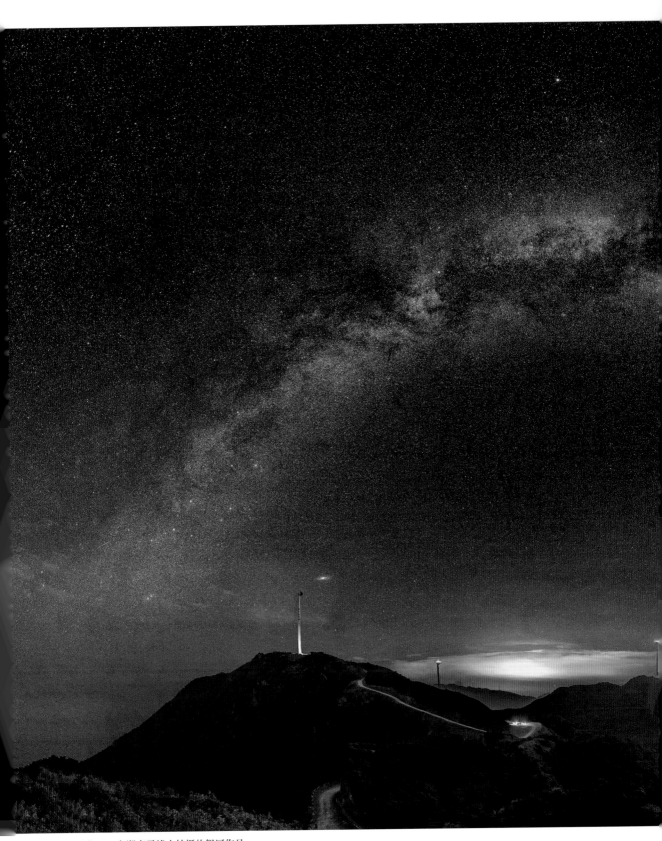

圖1-6　在湖南雪峰山拍攝的銀河作品

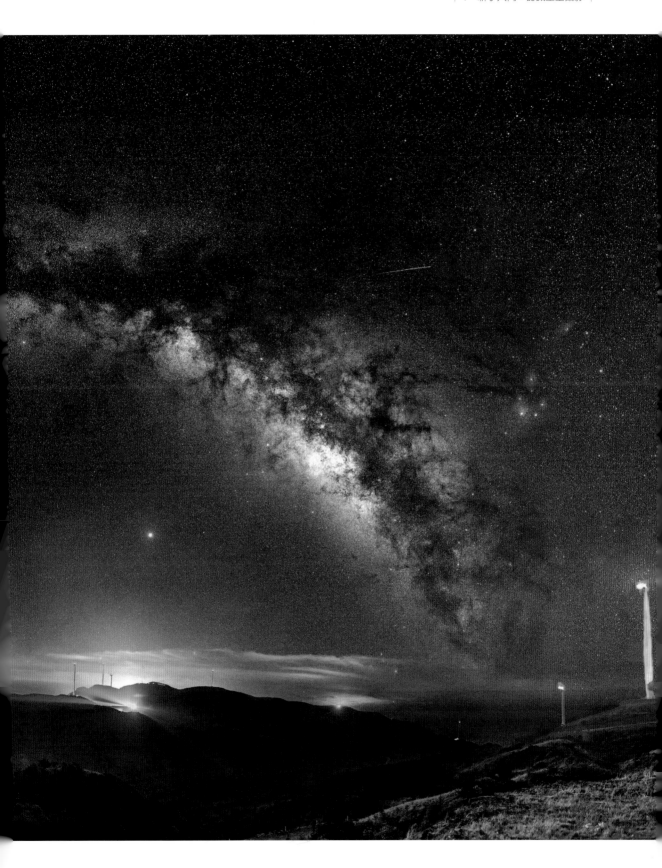

銀河是天空中橫跨星空的一條形似拱橋的乳白色亮帶，它在天空中勾畫出一條寬窄不一的帶，稱為銀河帶。銀河在天鷹座與天赤道相交的地方，在北半天球，我們只有在天氣晴朗的夜晚，才能看得到天空中的銀河，而且在遠離城市、沒有光污染的環境下，才能清楚地欣賞到銀河的美景。

### （2）繁星

星星是夜晚天空中閃爍發光的天體，滿天繁星也是我們非常嚮往的情景，如圖 1-7 所示，是在山西韓莊村長城拍攝的星星夜景，滿天繁星閃閃發光，照亮整個大地，地景的層次感使畫面更具有吸引力。

圖1-7　在山西韓莊村長城拍攝的星星夜景　　　　　　　光圈：F/1.8，曝光時間：13秒，ISO：4000，焦距：35mm

### （3）星軌

星軌，按照字面意思來說，就是星星移動的軌跡。星軌其實是地球自轉的一種反映，是在相機或手機長時間曝光的情況下，拍攝出的地球與星星之間由於地球的自轉產生相對運動而形成的軌跡。在拍攝星軌的時候，相機的位置是不變的，而星星會持續地、不斷地與地球產生相對位移，隨着時間的流逝，會產生星星的軌跡。如圖 1-8 所示，是在鄉郊的一棵大樹前拍攝的星軌，一共拍攝了 1.5 小時，星星移動的軌跡每一條都清晰可見，由於相機是不動的，所以房屋和前面的大樹都非常清晰的，只拍攝出了星星移動的軌跡。

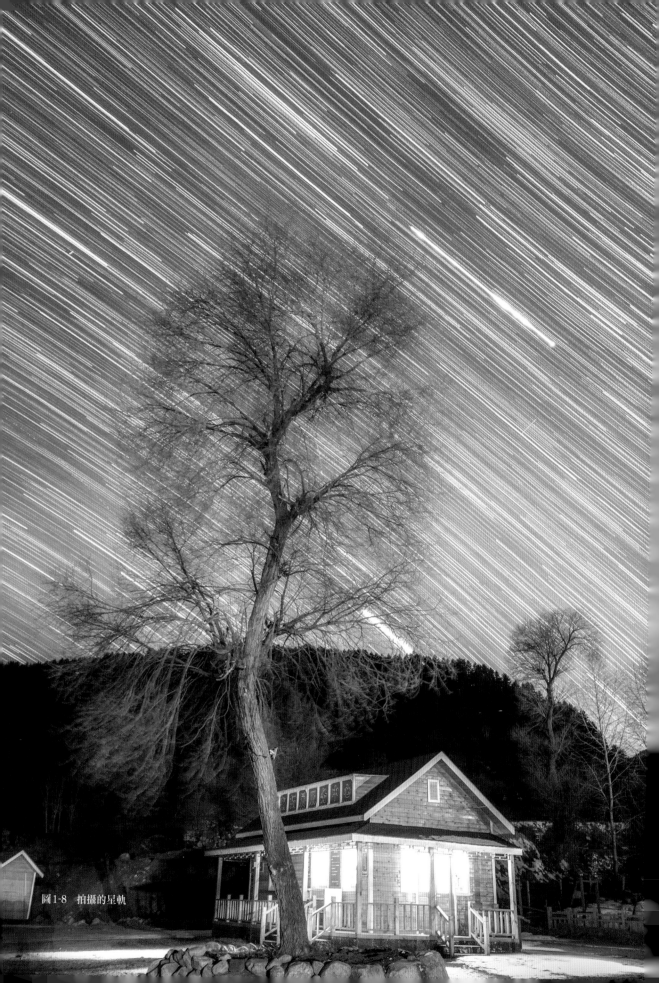

圖 1-8　拍攝的星軌

### （4）流星

流星是夜空中的一種天文現象，在晴朗的夜晚，我們有時能看到一條明亮的光芒從天空中劃過，劃破夜幕，這就是流星現象。

如圖 1-9 所示，是在阿拉善拍攝的英仙座流星雨照片，一條一條的光芒劃破夜空，銀河的位置也清晰可見。該照片使用尼康（Nikon）D850 拍攝，鏡頭是適馬（Sigma）14mm，光圈 F1.8，ISO 6400，快門 30 秒（單張照片曝光時間），將流星雨真實位置對齊疊加，使用艾頓（iOptron）赤道儀跟踪。

在有水、有湖、有海的地方，如果能拍攝到流星劃過天際，還能在水面上形成一種唯美的倒影效果，如圖 1-10 所示，照片中的銀河、繁星、流星全部都映在了水面上，畫面感十足，美得讓人驚嘆。

圖1-9　在阿拉善拍攝的英仙座流星雨照片　　　　光圈：F/1.8，曝光時間：30秒，ISO：6400，焦距：14mm

圖1-10　流星劃過天際的倒影效果　　　　　　　　　　光圈：F/1.8，曝光時間：15秒，ISO：8000，焦距：14mm

### 3.　星野攝影與深空攝影的區別

　　星野攝影的難度比深空攝影要低得多，這也是拍攝星空時最容易實現的類型，一般我們使用廣角的鏡頭，就可以拍攝出很漂亮的星野攝影作品。

　　那麼，星野攝影為甚麼那麼受攝影愛好者的青睞呢？它相比深空攝影來說具有哪些特點和優勢呢？下面筆者來和大家說一說。

　　（1）星野攝影主要的拍攝對象是地景和星空。如果只拍攝天空會顯得畫面很單調，如果畫面中加上二分之一或者三分之一的地景，會表現出不一樣的感覺，這一點與深空攝影有本質的區別。

**專家提醒**

　　我們進行星野攝影時，地景的選擇有多種多樣，只要構圖漂亮就可以考慮作為地景，常用的地景有汽車、人物、路燈、建築、樹林、山丘、天際線等。

　　（2）星野攝影不需要帶那麼多沉重的攝影設備。對於剛入門的星空攝影師來說，只需要一台相機、一個廣角鏡頭、一個三腳架或支架、一台手機，即可實現星空的拍攝。

　　（3）星野攝影操作方便、容易實現。如果你只是拍攝一張星軌照片，對畫質要求不高的話，可能一個手機和一個三腳架就能搞定，很容易就能拍出星軌的效果。當然，如果你對畫質要求高的話，就需要使用相機和三腳架來拍攝，然後通過後期一系列的處理技巧，得到一張精美的星軌照片。

（4）星野攝影的過程相對舒適、輕鬆。出行帶的東西少，自己的身體就不會那麼辛苦，可以讓自己保持充沛的體力和良好的精力來拍攝更多的星空照片。一夜的守候與拍攝是需要一定體力的，得讓自己在一種最舒適的狀態下，才有心情拍出最好的星空照片。

本書主要以星野攝影為主，因為這是大家最熟悉的一種星空攝影，在後面的章節中筆者將對星野攝影進行一系列的拍攝技術與後期技術的講解。

# 1.2 瞭解手中的攝影器材，讓你事半功倍

當我們對星空攝影的基本概念與分類有了一定的瞭解之後，接下來讓我們看一看，到底哪些相機、鏡頭、手機才適合拍攝星空，哪些地方最適合拍出星空大片，這些問題我們都要熟悉和瞭解，為後面的星空拍攝奠定良好的基礎，提高拍攝效率。

## 003 哪些相機適合拍攝星空

拍攝星空要優先選擇高感全畫幅相機，這種相機的特點是高感畫質，拍攝星空需要用到 ISO 3200 ～ ISO 6400 的感光度，所以高感畫質非常重要。

下面介紹選擇適合拍星空的相機的 4 個要點：

（1）優先選擇高感全畫幅相機，其次是半畫幅的相機。

（2）相機的像素一定要高，否則拍攝出來的星星、銀河會很模糊，影響照片的質感，也影響照片的後期處理與色調。

（3）首選天文改裝相機，然後是普通的相機。筆者之前使用過索尼（Sony）A7 天文改機以及尼康 D810A 拍攝銀河拱橋，效果非常好。

（4）相機要有非常強大的控噪能力，因為夜間拍攝本來噪點就多，如果相機控噪能力好，畫質就會清晰、乾淨很多；如果相機控噪能力不行，那照片上都是麻麻點點，非常不美觀。

這裏，筆者推薦 3 款比較好的適合拍攝星空的相機：索尼 A7R3、尼康 D850、佳能（Canon）6D2，下面進行簡單介紹。

### 1. 索尼 A7R3

索尼 A7R3 是一款全畫幅微單，如圖 1-11 所示，該相機不僅像素高，可以帶來卓越的星空畫質，防噪功能也非常強，這是夜間拍攝星空的一大優勢。另外，由於拍攝星空要對着天空拍攝，角度一般都很高，索尼 A7R3 具有翻折屏幕的功能，很方便查看拍攝的畫面效果。索尼相機的峰值對焦在星空攝影上有很大幫助，所以是星空攝影師最好的小夥伴。

圖1-11　索尼A7R3全畫幅微單

下面介紹索尼 A7R3 這款相機的主要參數。

（1）有效像素：約 4240 萬；

（2）對焦點：399 個相位檢測自動對焦點，425 個對比檢測自動對焦點；

（3）ISO：100 ～ 32000（ISO 最高可擴展至 102400）；

（4）防震系統：鏡頭防震（OSS 鏡頭）和 5 軸防震；

（5）最高連拍速度：10 張／秒，包含機械快門和電子快門；

（6）電子取景器：約 369 萬有效像素，放大倍率約 0.78 倍；

（7）快門速度：1/8000 秒～ 30 秒，B 門；

（8）電池使用時間：使用取景器約能拍攝 530 張，使用 LCD 約能拍攝 650 張；

（9）重量：機身的重量約 572g。

## 2. 尼康 D850

尼康 D850 是一款全畫幅數碼單反相機，如圖 1-12 所示，該相機具有極高的感光度。拍攝星空要用到高感光，高感性能好的相機使得畫面更加純淨，暗部細節更好。尼康 D850 與 A7R3 相機一樣，具有翻折屏幕的功能，而且操作按鈕還設置了夜燈背光，方便攝影師夜晚操作相機。下面介紹尼康 D850 這款相機的主要參數。

（1）有效像素：約 4575 萬；

（2）對焦點：具備 TTL 相位偵測、微調、153 個對焦點（包括 99 個十字型感應器；15 個感應器支持 F/8），其中 55 個點（35 個十字型感應器；9 個感應器支持 F/8）可選；

（3）ISO：64 ～ 25600；

（4）最高連拍速度：約 9 張／秒；

（5）快門速度：1/8000 秒～ 30 秒，B 門、遙控 B 門、X250；

（6）即時取景模式：照片即時取景和動畫即時取景，其中單個動畫拍攝的最大時間長度約 29 分 59 秒；

（7）顯示屏分辨率：約 235.9 萬像素（XGA）。

圖1-12　尼康D850全畫幅數碼單反相機

### 3. 佳能 6D2

　　佳能 6D2 也是一款全畫幅數碼單反相機，夜間拍攝星空照片時，所呈現出來的畫質不僅能顯示星空精緻的細節，還極具視覺衝擊力，而且性價比高是這款相機的一大優勢，佳能 6D2 相機如圖 1-13 所示。

圖1-13　佳能6D2相機

　　下面介紹佳能 6D2 這款相機的主要參數。

　　（1）有效像素：約 2620 萬；

　　（2）降噪功能：可用於長時間曝光和高 ISO 感光度拍攝；

　　（3）對焦點：最多 45 個十字型對焦點；

　　（4）ISO：100 ～ 40000（ISO 最高可擴展至 102400）；

　　（5）連拍速度：高拍連拍約 6.5 張 / 秒，低速連拍約 3 張 / 秒，靜音連拍約 3 張 / 秒；

　　（6）重量：機身的重量約 685g。

　　通過上面 3 款相機的介紹，你應該知道自己適合怎樣的相機了，可根據相機的實際功能和性價比來作出選擇，它們都是比較適合拍攝星空的相機。

## 004 哪些鏡頭拍星空最有質感

推薦大家使用大光圈、超廣角鏡頭，因為拍攝星空需要把地景和星空都拍進畫面，所以需要超廣角鏡頭來使視野寬闊，利於構圖。推薦大家使用尼康 14-24mm F2.8、佳能 16-35 F2.8、索尼 16-35mm F2.8 GM、適馬 14mm F1.8、老蛙（LAOWA）12mm F2.8 的鏡頭，這些都非常不錯。

在拍攝星空的時候，鏡頭的焦距應該如何設置最好呢？筆者拍攝星空時，使用得最多的是 14mm 和 35mm，因為 14mm 可以拍攝出更寬廣的星空夜景，35mm 可以拍攝出更多的細節，其次是 24mm，而 85mm、200mm、400mm 可以使天空中的星星和銀河的細節顯示得更加豐富。所以，不同的鏡頭焦距拍攝出來的星空效果不一樣，每種焦距都有它的特色和特點，下面向大家進行相關介紹。

### 1. 14mm 鏡頭

14mm 鏡頭是一種超廣角的鏡頭，因為我們進行星野攝影的時候，主要的拍攝對象是地景和星空，這種超廣角的鏡頭可以把地景中的人物或其他元素拍攝進星空照片中，使畫面內容更加豐富，構圖更加和諧。如圖 1-14 所示，是使用 14mm 的鏡頭在墨爾本西部大洋路拍攝的星空銀河作品。

圖1-14　使用14mm鏡頭拍攝的星空銀河作品　　　光圈：F/1.8，曝光時間：30秒，ISO：6400，焦距：14mm

### 2. 24mm 鏡頭

24mm 鏡頭也是一種超廣角鏡頭，可以拍攝到大片的星空區域，這種鏡頭可以完整地拍攝出整條銀河拱橋，方便攝影師對多張銀河照片進行接片。如圖 1-15 所示，是使用 24mm 的鏡頭在湖南瀏陽大圍山拍攝的星空銀河效果。

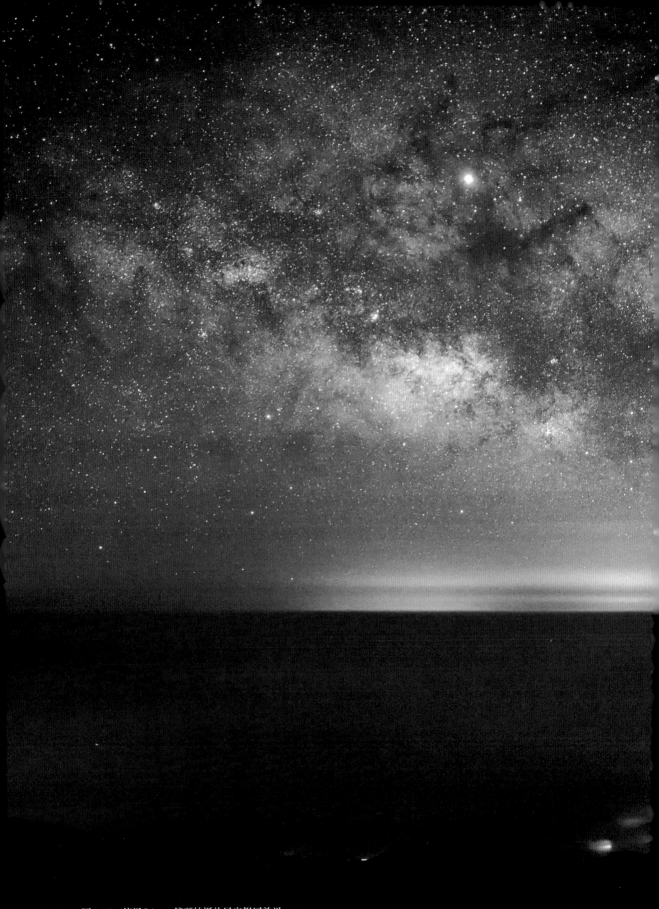

圖1-15 使用24mm鏡頭拍攝的星空銀河效果

光圈：F/1.4，曝光時間：13秒，ISO：4000，焦距：24mm

### 3. 35mm 鏡頭

35mm 鏡頭是一款標準人文鏡頭，能拍攝到的星星數量不能與 14mm 和 24mm 焦距的相比，但 35mm 的鏡頭能拍攝出星星、銀河更多的細節。如圖 1-16 所示，是使用 35mm 的鏡頭在山西陽泉拍攝的星空作品。

光圈：F/1.4，
曝光時間：240秒，
ISO：800，
焦距：35mm

圖 1-16　使用 35mm 鏡頭拍攝的星空作品

### 4. 85mm 鏡頭

85mm 的鏡頭能容納的星星覆蓋面區域更小，但拍攝出來的星空細節會更加明顯，連部分星系都能清晰地拍攝出來，如圖 1-17 所示，是使用 85mm 的鏡頭拍攝的仙女座星系。

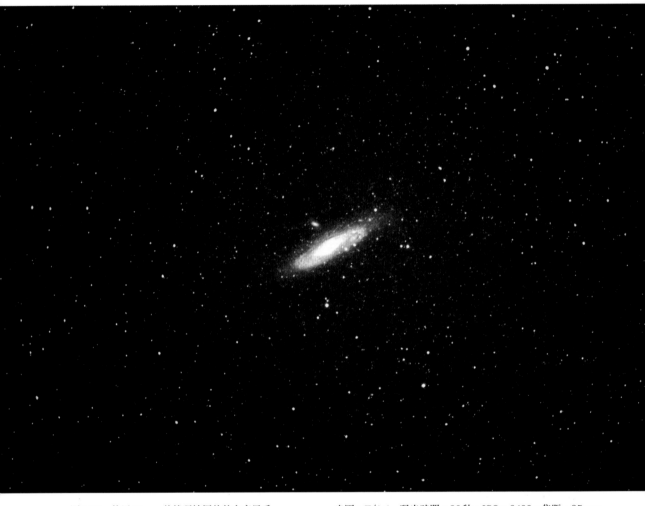

圖1-17　使用85mm 的鏡頭拍攝的仙女座星系　　　　光圈：F/1.4，曝光時間：30秒，ISO：6400，焦距：85mm

但是，如果攝影師想用 85mm 的鏡頭進行銀河拍攝與接片的話，工作量可想而知，難度也很高，而且需要很多的時間進行後期處理。因此，不建議攝影師使用 85mm 的鏡頭拍攝銀河，但可以用來拍攝星星或星座。

### 5. 200mm 鏡頭

200mm 的鏡頭適合拍攝深空的天體對象，它是一款標準的長焦焦段鏡頭，可以拍出豐富的細節。如圖 1-18 所示，是在內蒙古明安圖使用 200mm 的鏡頭拍攝的北美星雲，天體效果清晰可見。

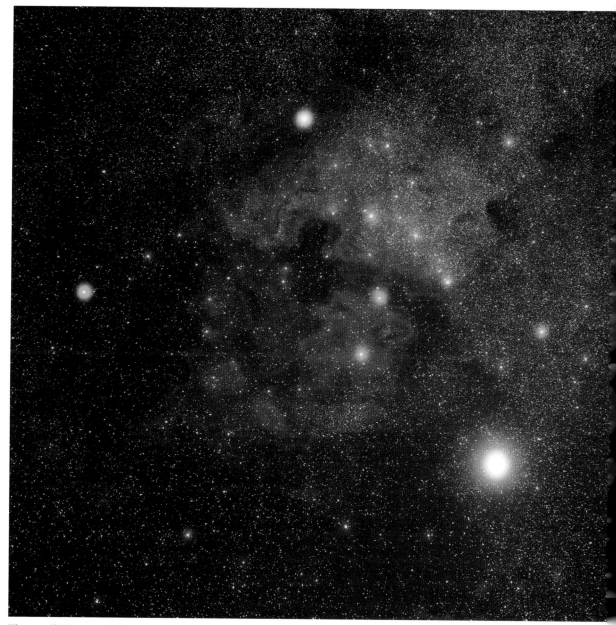

圖1-18　使用200mm的鏡頭拍攝的北美星雲　　　　　光圈：F/3.5，曝光時間：60秒，ISO：4000，焦距：200mm

### 6. 400mm 鏡頭

　　400mm 焦距的鏡頭是 200mm 焦距的兩倍，可以更大地放大天體對象，也是一種適合拍攝深空天體的鏡頭，如圖 1-19 所示，是在內蒙古明安圖使用 400mm 的鏡頭拍攝的 M42 獵戶座大星雲。通過以上介紹，大家應該清楚用怎樣的鏡頭拍攝怎樣的星空對象了。

圖 1-19　使用 400mm 鏡頭拍攝的 M42 獵戶座大星雲

光圈：F/5.6，曝光時間：120秒，ISO：3200，焦距：400mm

## 005 哪些手機適合拍星空和星軌

　　隨着智能手機的拍攝功能愈來愈完善，用手機拍夜景、拍星空已經有了很好的成像效果，成像質量雖然比不上專業的相機，但發發社交媒體還是足夠了。一般手機只要有專業拍照模式，基本上都是可以拍攝星空的，比如華為、VIVO、努比亞（Nubia）、小米以及魅族（MEIZU）等手機。

　　下面以華為手機與 VIVO 手機為例，介紹拍攝星空和星軌的技巧。

### 1. 華為手機

　　華為手機最新的型號是華為 P30，拍照的成像質量非常高，前置攝影頭有 3200 萬像素，後置攝影頭是 4000 萬＋ 2000 萬＋ 800 萬＋ TOF。華為手機的拍照功能十分強大，如果是拍攝星空照片的話，把相機調為專業模式，然後設置 ISO、S、EV、AF 等參數，即可拍攝星空照片，但在成像質量和噪點控制方面，相比相機來説還是稍遜一籌，如圖 1-20 所示。

圖 1-20　華為手機中的專業拍照模式

**專家提醒**

　　由於時代的進步以及生活水平的提高，城市中的光污染、大氣污染比較嚴重，在大城市生活的朋友們很少能在夜晚看到星星了，更別説銀河。我們只有在遠離光源、遠離城市建築、遠離空氣污染的地方，才能看到滿天的繁星，才能拍出令人嚮往的銀河風光。華為 P20、P30 手機，也能拍出絢麗的銀河效果。

　　如果是拍攝星軌的話，使用華為手機拍攝更加方便。華為手機內置有流光快門功能，其中包含「絢麗星軌」拍攝模式，只要選擇該拍攝模式，然後固定好手機的位置，即可開始拍攝絢麗的星軌效果，如圖 1-21 所示。

圖1-21　華為手機中的「絢麗星軌」拍攝模式

## 2. VIVO 手機

VIVO 手機中也有專業拍照模式，用戶可以手動設置拍攝模式與參數，調節到最佳的參數來拍攝星空，如圖 1-22 所示。

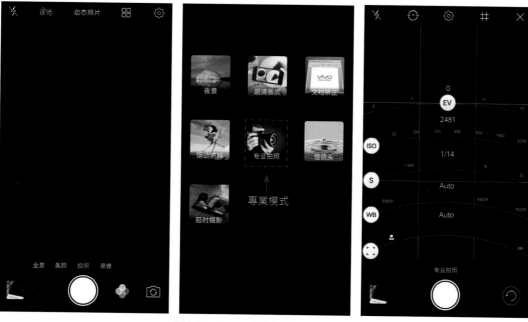

圖1-22　VIVO手機中的專業拍照模式

## 006 哪些地點適合拍攝星空大片

一張成像質量高的星空照片，除了需要使用適合的相機設備和鏡頭，還需要一個好的拍攝環境，拍攝地點很重要。拍攝星空照片的地方，一定不能有大片的光源污染，因為照片需要進行長時間的曝光，如果有光源污染的話，照片很可能會過曝，而且天空中的星星也不會那麼明亮。所以，我們要到遠離光源污染的地方拍攝星空。

下面推薦一些適合拍攝星空大片的地點，都是經過筆者親身體驗的，拍攝出來的星空照片的成像效果還是非常不錯的。在後面的章節中，將詳細對此進行說明和介紹。

### 1. 中國最適合拍攝星空的地區

高原地區是首選，因為高原地區空氣質量高、環境好、污染源少，特別是因為人煙稀少，最適合拍攝星空，比如以下這些地區：

（1）西藏、新疆地區。

（2）川西高原地區。

（3）川北草原地區。

（4）雲南、甘肅地區。

> **專家提醒**
>
> 在人煙稀少的地區拍攝星空時，一定要注意人身安全，因為夜間經常會有野生動物出沒，晚上狼群都會出來活動，所以大家一定要將安全放在首位。如果不小心遇到了狼群，也不要太過緊張，先找個地方躲起來，然後慢慢退回到車上。

### 2. 中國最佳的拍攝星空的景區

攝影師們都喜歡出去旅行，一般都是旅遊並拍片，那麼哪些景區最適合拍攝星空呢？當然也是主要在高原地區，下面這幾個地方，是最熱門的地方：

（1）珠峰大本營。

（2）納木錯聖湖。

（3）額濟納旗。

（4）牛背山。

（5）長白山。

（6）甘肅敦煌。

（7）瀘沽湖。

（8）青海地區。

（9）梅里雪山。

（10）亞丁風景區。

（11）四姑娘山。

（12）中國長城。

（13）新疆地區。

### 3. 身邊最合適的拍攝地點

如果大家覺得上面列出來的拍攝地點和景區離你太遠，那麼可以尋找身邊最合適的拍攝地點來拍攝星星，比如下面幾個地點。

（1）鄉郊：因為天空純淨、空氣新鮮，環境污染源相比城市中心來說要少。

（2）高山：高山頂上，因為遠離光源污染，所以也是拍星星最合適的地方。

（3）湖邊：沒有光源污染的湖邊，能拍出非常美的天空之鏡的畫面。

（4）公園：公園的風景好，空氣也新鮮，可以找一個遠離城市中心的公園。

# 1.3 追星人一定要掌握的天文知識

星空攝影是一種特殊的拍攝題材，為甚麼我們晚上抬頭望向天空的時候，有時候有很多星星，有時候又沒有多少星星呢？這是一種天文現象，我們需要掌握一定的天文知識，才能成功地拍出漂亮的星星和銀河。本節向大家簡單介紹一些必要的天文知識，希望對拍攝有所幫助。

## 007 滿月天和新月天，對星空影響很大

滿月天和新月天都與月亮有關，因為我們拍攝星空是在夜間進行，那麼一定要瞭解月亮的上升時間與上升狀態。升上來的是一輪圓圓的明月，還是月牙尖尖，我們都要非常清楚。為了不讓一夜的拍攝白忙活，我們要提前瞭解當天的月亮狀態。

月亮愈圓、愈亮，則被月光覆蓋的星星愈多，會導致天空中的星星愈不明顯；月亮的光芒愈暗、愈淡，則天空中的星星就愈亮。所以，瞭解滿月天和新月天的時間，對於星空的拍攝很重要。

### 1. 滿月天

農曆每月十五、此時的地球位於太陽和月亮之間，月亮的整個光亮面對着地球，這個時候就是我們所說的滿月天。

農曆每月十五、十六的月亮是最圓、最亮的，民間有句俗話：「十五的月亮十六圓」，這就是指滿月天。

滿月天不適合拍攝星空，因為這個時候的月亮光芒很亮，天空中的星星就會顯得稀少。所以，我們拍攝星空照片時，一定要避開滿月天。

### 2. 新月天

農曆每月初一，當月亮運行到太陽與地球之間的時候，月亮把它黑暗的一面對着地球，並且與太陽同升同沒，基本看不到月亮，這個時候就是我們所說的新月天。拍攝星空最佳的時間

是農曆每月二十三到三十、初一到初七這段時間，因為這段時間的月亮是彎形的，月光很弱，星星就很亮。

## 008 掌握日出與日落的時間，合理規劃拍攝時間

拍攝星空時，時間計劃很重要，我們要避開日出與日落的時間，要等天完全黑下來、星星開始亮了，再開始拍攝星空。

我們可以在日落之前，先找好路，找到拍攝的地點，確定三腳架的位置和拍攝角度，計劃好要拍攝的前景對象，取好景，然後等夜深了再去拍攝，比如晚上 10 點之後，夜空就已經很純淨了，星星也很亮了。如果你是整夜地拍攝星星或銀河的話，一定要在太陽升起之前的一個半小時左右結束拍攝，不然畫面會受到日出晨光的影響。

## 009 哪個季節，最適合拍攝星空銀河

由於地球自轉和公轉的因素，拍攝星空最好的季節是每年的 4 ～ 10 月，這段時間往往能拍攝到最燦爛的銀河。不過，我們出門拍攝星空之前，一定要提前查閱天氣情況。如果是下雨天或者陰天，是拍不到星星和銀河的，一定要選在天氣晴朗、通透的晚上，夜空才純淨，並且光源污染愈少愈好。

# ■■■ 2 ■■■ 拍攝環境：最適合拍星空的地點

【拍攝星空時，拍攝地點的選擇很重要，最重要的一點就是要遠離光源污染，有光的地方很難拍出漂亮的星空。那麼，哪些地點最適合拍攝星空呢？

本章就來給大家詳細介紹一下最適合拍攝星空的地方，包括最適合的地區、最適合的景區以及身邊最合適的拍攝地點等，幫助大家輕鬆拍攝出星空大片。】

# 2.1 拍星空，這些地區一定要知道

在中國，比較適合拍攝星空的地區，要屬西部高原、草原地區，人煙愈稀少、天氣愈冷、空氣通透性愈好，便愈適合拍攝星空，而拍攝環境的優劣往往也是跟拍攝出來的圖片質量成反比。比較適合拍攝星空的地區，有西藏、新疆、雲南、甘肅、青海、內蒙古等。

## 010 西藏地區

西藏位於青藏高原西南部，平均海拔在 4000 米以上，素有「世界屋脊」之稱，西藏地區的拍攝地點推薦有納木錯聖湖、雅魯藏布大峽、林芝市、阿里地區等。西藏地區的地貌大致可分為喜馬拉雅高山區、藏南谷地、藏北高原和藏東高山峽谷區。

### 1. 喜馬拉雅高山區

喜馬拉雅高山區位於藏南，平均海拔 6000 米左右，山頂長年覆蓋冰雪，其中位於西藏定日縣境內的珠穆朗瑪峰，海拔 8800 多米。由於珠峰大本營已關閉，我們可以選擇在珠峰附近拍攝，也能拍出高質量的星空風光大片。但是夜間比較寒冷，大家要帶足衣物。每年 4 月到 10 月，是最佳的星空拍攝時間。

### 2. 藏南谷地

藏南谷地位於岡底斯山脈和喜馬拉雅山脈之間，即雅魯藏布江及其支流流經的地域，這一帶谷地較多，基本上無光源污染，環境空氣的質量也高，很容易出星空大片。

### 3. 藏北高原

藏北高原位於崑崙山、唐古拉山和岡底斯山、念青唐古拉山之間，這些高原地區也是非常適合拍星空的，只是氣候相對來說比較嚴寒、乾燥。去這些高原地區拍攝星空的話，建議大家準備一支潤唇膏，否則嘴唇裂開會很痛。

### 4. 藏東高山峽谷區

藏東高山峽谷區位於那曲以東，包含怒江、瀾滄江和金沙江三條大江，構成了峽谷區三江並流的壯麗景觀。山頂有常年不化的積雪，山腰有茂密的森林，還有四季常青的田園。

> **專家提醒**
> 西藏海拔高、地域廣、光源少、空氣質量好，因此拍攝出來的星空照片質感很好，只是因為都是夜間拍攝，拍攝環境比較惡劣，對攝影師的身體素質要求比較高。

## 011  新疆地區

新疆地人物博，有中國最人的內陸河——塔里木河，還有著名的十大湖泊：賽里木湖、博斯騰湖、艾比湖、布倫托海、阿雅克庫里湖、阿其克庫勒湖、鯨魚湖、吉力湖、阿克薩依湖、艾西曼湖。此外，新疆的喀納斯湖風景名勝區也非常適合拍攝星空。

## 012  川西地區

川西地區自然風景非常迷人，比如九寨溝、黃龍、臥龍自然保護區、四姑娘山、米亞羅紅葉風景區、九曲黃河十八彎等風景名勝都位於川西地區，非常適合風光攝影師與星空攝影師拍攝照片。這裏屬四川省西部與青海省、西藏自治區交界的高海拔區，被稱為「川西高原」。川西地區的拍攝環境比較惡劣，特別是下半年的冬雪季節，因此不建議冬季前往這裏拍攝。

## 013  雲南地區

雲南的天空特別純淨，空氣質量也非常好，有很多地方都很適合拍攝星空，比如瀘沽湖、梅里雪山、大山包、洱海、玉龍雪山、石林等。如圖 2-1 所示，就是在雲南瀘沽湖拍攝的星空夜景。

圖2-1　在雲南的瀘沽湖拍攝的星空夜景　　攝影師：陳默　　光圈：F/1.8，曝光時間：15秒，ISO：1000，焦距：35mm

## 014 西北地區

西北地區日照時間較長，具有面積廣大、乾旱缺水、荒漠廣布、風沙較多、人口稀少等特點，因此也適合拍攝星空，推薦的拍攝地點有青海湖、鳴沙山月牙泉、庫木塔格沙漠等。

通過上面這些拍攝地區的介紹，大家應該會發現筆者推薦的地方都是遠離市中心、遠離光源污染的地方，而且人煙稀少，很多都是高原地區，這樣空氣環境才好。很多星空拍攝需要熬夜、在寒風中守候，大家要備好衣物，考驗大家意志力和身體素質的時候到了。

# 2.2 出去玩，這些景區最適合拍星空

上一節向大家介紹了國內最適合拍攝的 5 個地區，每個地區也有推薦不少的地點，那麼本節主要介紹幾個最佳的拍攝景區，幫助大家更好地熟悉自己將要拍攝的環境，這些景區也是筆者一一親身體驗過之後覺得不錯才推薦給大家的。

## 015 四姑娘山

四姑娘山位於四川省阿壩藏族羌族自治州小金縣四姑娘山鎮境內，屬青藏高原邛崍山脈，距離成都有 22 萬米。四姑娘山山勢陡峭，海拔在 5000 米以上的雪峰有 52 座，終年積雪，四姑娘山屬亞熱帶季風性氣候，山地氣候隨海拔高度而變。

四姑娘山風景名勝區的核心景點有雙橋溝、長坪溝、海子溝、么姑娘山（么妹峰）、三姑娘山、二姑娘山、大姑娘山。四姑娘山有幾個不錯的拍攝星空的地點，一個是貓鼻樑，另一個是鍋莊坪。建議拍攝時間是 4 月～ 6 月間，因為 7 月～ 9 月是雨季，雨水較多，而 10 月以後，由於山上天氣惡劣，為大家的安全考慮，有些路段會實行交通管制。

在四姑娘山拍攝星空照片時，大家可以茂盛的樹林為前景，也可以遠處的雪山為前景，這些都是非常不錯的選擇。

## 016 大柴旦鹽湖

大柴旦鹽湖也被稱為依克柴達木湖，或大柴達木湖，位於青海省海西蒙古族藏族自治州大柴旦鎮境內，湖區多風，年平均氣溫 1.1℃，1 月平均氣溫 -14℃，7 月平均氣溫 14℃。

在大柴旦鹽湖拍攝星空時，大家可以湖面為前景，將銀河和星星倒影在水面，形成天空之鏡的效果。如圖 2-2 所示，是我在大柴旦鹽湖拍攝的星空銀河，當時夜晚攝氏零下 10 度，氣溫極低，但讓我看到了最震驚的天空之鏡，畫面美得讓我忘卻了身體的寒冷，拍攝到了大自然回饋的美景，一切都值得。

下面這幅作品是多張照片的合成，使用尼康 D810A 相機，適馬 35mm，1.4Art 拍攝：

（1）天空部分開啟了赤道儀，ISO 為 800，曝光為 120 秒，光圈為 2.8，5 張曝光；

（2）拍攝地景時關閉了赤道儀，ISO 為 800，曝光為 120 秒，光圈為 2.8，單張曝光；

（3）拍攝倒影也關閉了赤道儀，ISO 為 5000，曝光為 10 秒，光圈為 1.4，單張曝光。

圖2-2　在大柴旦鹽湖拍攝的星空銀河

## 017 茶卡鹽湖

　　茶卡鹽湖是一個位於青海省海西蒙古族藏族自治州烏蘭縣茶卡鎮的天然結晶鹽湖，是柴達木盆地四大鹽湖之一，該地氣候溫涼，乾旱少雨，年平均氣溫 4℃，湖面海拔 3100 米，是「青海四大景」之一，是中國有名的「天空之鏡」聖地。

　　在茶卡鹽湖拍攝星空照片時，大家也可以鹽湖為前景，拍攝出星空的倒影效果，如圖 2-3 所示，在茶卡鹽湖拍攝的「天空之鏡」星空作品。不過，茶卡鹽湖由於景區管治原因，能夠拍攝出的絕美星空也漸漸成為歷史。

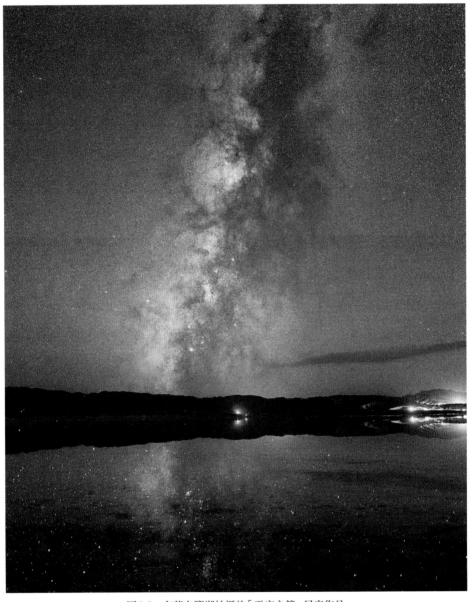

圖2-3　在茶卡鹽湖拍攝的「天空之鏡」星空作品

# 018　瀘沽湖

　　瀘沽湖是一個著名的旅遊景區，是中國第三深的淡水湖，湖水最大透明度達 12 米，湖面海拔 2685 米。瀘沽湖的夜空很純淨，能拍出很多星星，整個夜空美不勝收，這裏也是星空愛好者經常重臨的地方。因為瀘沽湖的美，吸引了很多的遊客，四周客棧的光源污染有些嚴重，但只要利用得好，拍攝出來的星空地景也是非常不錯的。

　　雲南整體氣候相比西藏高原來說簡直好太多了，西藏高原不僅海拔高、缺氧，而且夜間寒冷無比，有時達到攝氏零下 20 多度。相比之下，雲南整體氣候還是偏暖的，只是空氣很乾燥，攝影人通宵在外面拍星星，晚上風大，再加上水喝得少，嘴唇會非常乾燥。如果你要來瀘沽湖拍星空的話，一定要準備一支潤唇膏，這是筆者的經驗，不然嘴會腫得特別難受。

　　瀘沽湖裏面有一個里格島，是拍攝星空的極佳之地，如圖 2-4 所示，就是在瀘沽湖里格島拍攝的星空夜景。

圖2-4　在瀘沽湖里格島拍攝的星空夜景

## 019 賽里木湖

賽里木湖是新疆海拔最高、面積最大、風光秀麗的高山湖泊，又是大西洋暖濕氣流最後眷顧的地方，因此有「大西洋最後一滴眼淚」的說法，湖水清澈透底，透明度可達 12 米。

如圖 2-5 所示，這幅星空作品是在賽里木湖拍攝的，當時我們幾個人是開車過去的，我以汽車為前景拍攝，銀河清晰可見。

光圈：F/2.8，曝光時間：25秒，ISO：5000，焦距：14mm

圖2-5　在賽里木湖拍攝的星空作品

## 020 伊犁瓊庫什台村

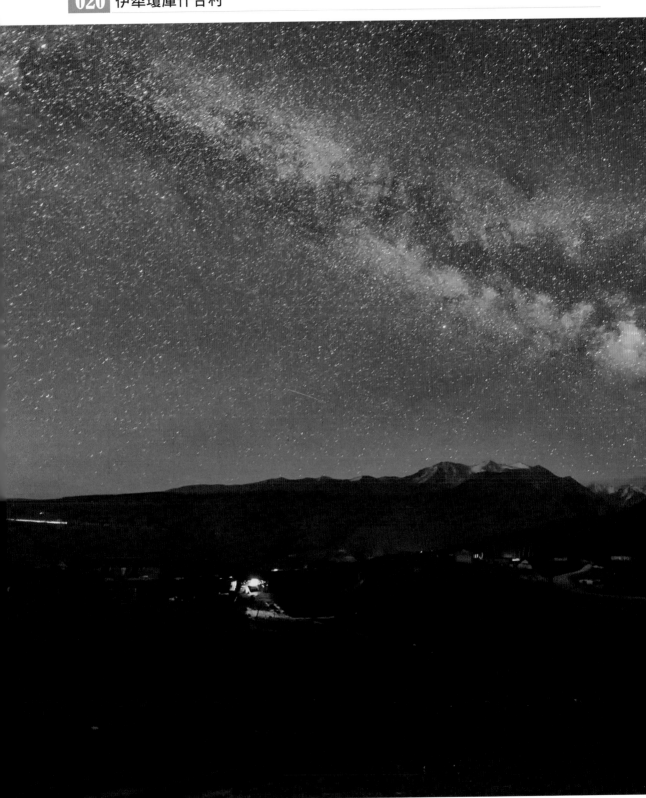

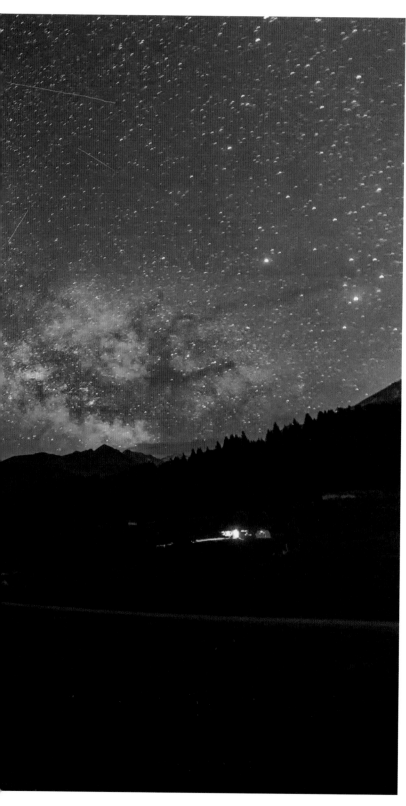

瓊庫什台村位於新疆維吾爾自治區特克斯縣喀拉達拉鄉，距離縣城 9 萬米，村莊四面環山，房屋依水而建，環境非常優美，空氣也特別好，很適合拍攝星空。如圖 2-6 所示，就是在伊犁瓊庫什台村拍攝的星空作品，以村莊和山脈為地景。

光圈：F/2.8，曝光時間：30秒，ISO：4000，焦距：14mm

圖2-6 在伊犁瓊庫什台村拍攝的星空作品

## 021 林芝風光

林芝是西藏自治區下轄地級市，風景秀麗，很多地帶被譽為「西藏江南」，有世界上最深的峽谷——雅魯藏布江大峽和世界第三深的峽谷——帕隆藏布大峽。林芝環境好，空氣質量高，大家可以山峰為地景來拍攝星空，如圖 2-7 所示，是在林芝拍攝的星空作品。

這幅作品是使用尼康 D810A 相機拍攝的，使用適馬 35mm 1.4Art 的鏡頭，天空部分由三張拼接而成，開啟赤道儀，ISO 設置為 640，曝光 60 秒，光圈為 F/2.0；地景由兩張拼接而成，關閉赤道儀，ISO 設置為 800，曝光 60 秒，光圈為 F/2.0；一共 5 張拼接完成。

圖2-7 在林芝拍攝的星空作品

## 022 五台山

圖2-8　在五台山拍攝的銀河拱橋

　　五台山位於山西省忻州市，由一系列大山和群峰組成，是中國 5A 級旅遊景區，是中華十大名山之一、世界五大佛教聖地之一。五台山頂也是拍攝星空最好的位置，能拍攝出一座完整的銀河拱橋，如圖 2-8 所示。在五台山拍攝星空最好的時間是 4 ～ 10 月。

## 023 外國景區推薦

圖2-9　在澳洲大洋路刀鋒岩拍攝的銀河拱橋作品

　　上面講了中國的拍攝景點，其實外國也有很多地方適合拍攝星空大片，比如澳洲、冰島等。因為筆者身在澳洲，所以在此地拍攝的星空作品較多，如墨爾本西部大洋路、悉尼藍山、悉尼波蒂國家公園等。如圖 2-9 所示，是在大洋路刀鋒岩拍攝的銀河拱橋作品。

這張在澳洲大洋路刀鋒岩拍攝的銀河拱橋，是使用索尼 A7 天文改機拍攝的，使用適馬 24-70mm F/2.8 的鏡頭，ISO 設置為 6400，曝光為 30 秒，由 46 張照片矩陣拼接而成（本書第 12 章將講到具體的星空攝影照片後期拼接法）。

# 2.3 想想，你身邊有哪些地方適合拍星空

上面列出的拍攝星空的地點，如果大家都覺得遠了，那麼可以搜尋身邊合適的拍攝地點，比如自己家附近的鄉郊、高山、湖邊以及公園等，只要遠離光源污染，都是可以考慮的。

## 024 鄉郊：可視度高

鄉郊的天空非常純淨，不僅環境質量好，人也沒有市中心裏那麼多，而且晚上 10 點過後，村裏人基本都關燈睡覺了，光源污染也很少，所以這樣的夜晚最適合拍攝星空。

如圖 2-10 所示，是在西藏林芝索松村拍攝的星空作品，該作品還入圍了 2018 年英國格林威治皇家天文台年度天文大賽星野組。

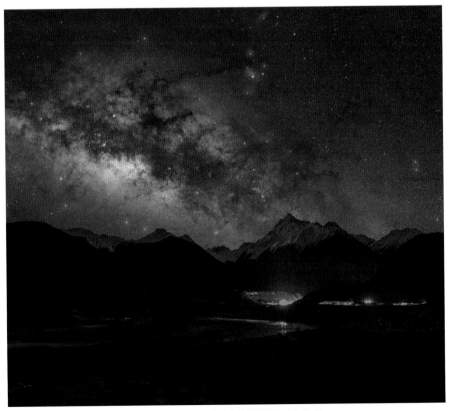

圖2-10　在西藏林芝索松村拍攝的星空作品

## 025 高山：遠離光污染

　　高山頂上因為遠離城市、房屋和燈光，而且離天空較近，感覺伸手就能摸到星星一樣，很適合拍攝星空照片。

　　如圖 2-11 所示，這張照片是在瀏陽大圍山頂拍攝的星空銀河照片，四周無光源污染，所以天空中的銀河很純淨。筆者在涼亭位置搭了一個帳篷，給地景加了一點人造燈光，照亮整個涼亭，與天空中的銀河相得益彰。

圖2-11　在瀏陽大圍山頂拍攝的星空銀河照片

# 026 水邊：天空之鏡

如果你所居住的地方附近沒有鄉郊和高山，那你想想附近哪裏有湖、有河、有水庫，只要

圖2-12　在小水塘邊拍攝的星空作品

四周沒有光源污染，就能拍出美麗的天空之鏡效果。

　　如圖 2-12 所示，是在一個小水塘邊拍攝的星空作品，借助水面倒影，拍攝出天空之鏡效果，天上的星星全部倒影在水面上，景致極美。

光圈：F/1.8，曝光時間：20秒，ISO：8000，焦距：14mm，5張照片拼接

# 027 公園：風景優美

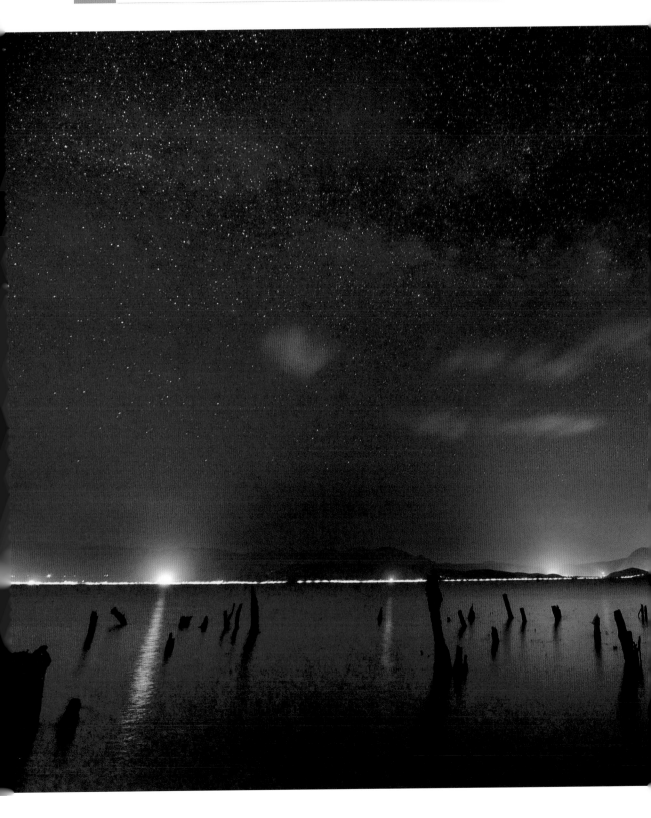

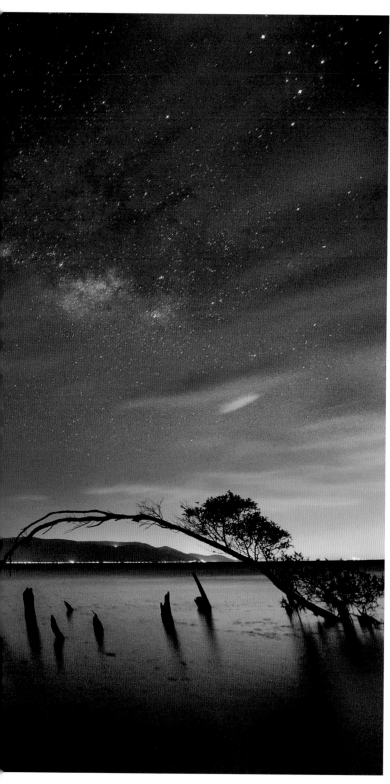

公園的風景是非常不錯的，在地景的選擇上比較多，可以樹林為前景，也可以涼亭為前景，還可以草地為前景。如果公園有湖的話，還可以湖面為前景。如圖 2-13 所示，是在雲南大理海舌公園拍攝的星空夜景效果，以湖面為前景拍攝，整個畫面非常優美。

光圈：F/2.8，曝光時間：30秒，
ISO：2500，焦距：14mm

圖2-13　在雲南大理海舌公園拍攝的星空夜景效果

攝影師：趙友

# ▪▪▪**3**▪▪▪ 注意事項：這些拍攝要點要 提前知曉

【在前面兩章中，我們學習了星空攝影的一些基礎知識，也知道了怎樣的環境才適合拍攝星空。那麼，在實際拍攝星空照片之前，還有一些注意事項需要大家提前知曉，比如拍攝參數如何設置才正確、夜晚對焦的問題如何解決、地面景物應該如何選擇、如何合理利用好四周的光線等，這些都需要大家提前掌握。】

# 3.1 這些參數不設置，小心拍的照片模糊

拍攝星空照片與拍攝普通的風光照片不同，在參數設置上區別很大，用一般拍攝風光照片的參數是無法拍攝出高質量的星空照片的。因此，本小節的內容很重要，對焦、ISO 以及曝光時間等對於拍攝星空照片而言，都是非常關鍵的參數，大家一定要注意。

## 028 夜晚，對焦很關鍵

拍攝星空照片，對焦很重要，只有對焦準確了，才能拍攝出漂亮的星空效果。如果對焦不成功，相機「拍攝鍵」是按不下去的，照片就無法進行拍攝。那麼，我們應該如何對焦呢？一共有 3 種方法，下面分別進行介紹。

### 1. 用強光手電筒取近景對焦

可以取近景對焦，比如前景中的汽車、樹枝、石頭或者人物等，強光手電筒是拍攝星空可以用到的器材，用強光手電筒照亮前景中的某個對象，然後用相機對焦，右手半按拍攝鍵，當相機識別對焦點後移動相機，對畫面進行重新構圖，取景完畢後，完全按下拍攝鍵，即可拍攝星空照片。但一定記住，強光手電筒的光非常強烈，在對着人物時不要直接照射眼睛，如果旁邊還有其他人進行拍攝，對其影響也非常大，這時就不太建議使用這種方法來進行對焦。如圖3-1 所示，下面這張照片就是以汽車為對焦點進行二次構圖拍攝的。

圖3-1　以汽車為對焦點進行二次構圖拍攝　　　　光圈：F/2.8，曝光時間：30秒，ISO：4000，焦距：14mm

### 2. 將對焦環調到無窮遠

下面以尼康 D850 為例，在手動對焦（MF）模式下，將對焦環調到無窮遠（∞）的狀態，如圖 3-2 所示，然後往回擰一點，這個時候焦點就在星星上。如果拍攝的星星還是模糊的，那麼可以向左或向右再輕輕地旋轉對焦環，每一次旋轉都拍攝一張照片作為參考，然後對比清晰度，直至拍攝的星星清晰為止。

圖3-2　將對焦環調到無窮遠(∞)的狀態

### 3. 對焦天空中最亮的星星

在相機上按 LV 鍵，切換為屏幕取景，如圖 3-3 所示，然後找到天空中最亮的一顆星星，框選放到最大，接着扭動對焦環，讓屏幕上的星星變成星點且無紫邊的情況下，即可對焦成功。

圖3-3　按LV鍵切換為屏幕取景

　　如果對焦不準確,那拍攝出來的畫面就是虛焦,星星和銀河都是模糊的。當然,如果你覺得虛焦拍出來也好看,那可以像筆者這樣特意為之,如圖 3-4 所示。

圖3-4　虛焦下的星空效果

　　如果對焦準確,那拍攝出來的畫面就是清晰的,如圖 3-5 所示,這樣說明對焦成功了。這兩張照片是非常鮮明的對比。

圖3-5　拍攝出來的畫面是清晰的就說明對焦準確

## 029 用多大的 ISO 才合適

ISO 就是我們通常說的感光度，即指相機感光元件對光線的敏感程度，反映了其感光的速度。ISO 的調整有兩句口訣：數值愈高，則對光線愈敏感，拍出來的畫面就愈亮；反之，感光度數值愈低，畫面就愈暗。因此，拍攝星空時可以通過調整 ISO 感光度將曝光和噪點控制在合適範圍內。但注意，感光度愈高，噪點就愈多。

在光圈參數不變的情況下，提高感光度能夠使用更快的快門速度獲得同樣的曝光量。感光度、光圈和快門是拍攝星空照片的三大參數，到底多大的 ISO 才適合拍攝星空呢？我們要結合光圈和快門參數來設置。一般情況下，感光度參數值建議設置在 ISO 3200 ～ ISO 6400 之間。

案例一：如果光圈為 F2.8 不變，ISO 設置為 1600（這是低感光度的參數），曝光時間為 60 秒，這個參數組合可以拍攝出一張高質量的星空照片，細節展現得非常完美。

案例二：如果光圈為 F2.8 不變，ISO 設置為 6400（這是高感光度的參數），曝光時間為 20 秒，這個參數組合也可以拍攝出一張高質量的星空照片，與上一組案例參數得到的曝光總量是差不多的。

通過以上兩個案例的講解，大家應該明白了，在拍攝照片的時候，ISO 參數愈高，快門時間就愈短，這樣成像質量才好；如果 ISO 參數愈低，那麼曝光時間就要愈長，這樣成像質量才相同。我們來看下面這張照片，如圖 3-6 所示，ISO 為 400，這個參數很低了，單張照片曝光時間是 240 秒，將多張照片疊加，拍攝出來的星空照片細節很豐富。

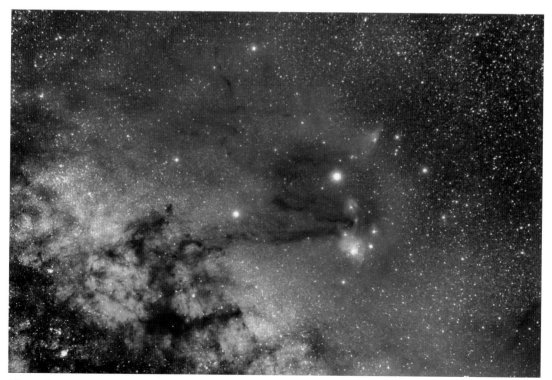

圖3-6　使用低感光度參數拍攝出來的星空照片　　　光圈：F/1.8，單張曝光時間：240秒，ISO：400，焦距：35mm

我們繼續來看下面這張照片，如圖 3-7 所示，ISO 為 5000，這是一個高感光度的參數，而曝光時間比較短，設置的 15 秒，拍攝出來的銀河質感也非常細膩。但究竟使用多少 ISO 才能讓照片的曝光和噪點在自己能接受的範圍之內，是需要拍攝者自己進行考量的。

圖3-7　使用高感光度參數拍攝出來的星空照片　　　　　光圈：F/1.8，曝光時間：15秒，ISO：5000，焦距：14mm

## 030 光圈大小怎麼設置

　　光圈是一個用來控制光線透過鏡頭進入機身內感光面光量的裝置，光圈有一個非常合適的比喻，那就是我們的瞳孔。不管是人還是動物，在黑暗環境中的時候瞳孔總是最大的，在燦爛陽光下的時候瞳孔則是最小的。瞳孔的直徑決定着進光量的多少，相機中的光圈同理，光圈愈大，進光量則愈大；光圈愈小，進光量也就愈小。

　　因為拍攝星空照片都是夜間進行的，周圍光線本來就很暗，在常規的星空拍攝中，我們往往選擇超廣角、大光圈，大光圈可以帶給我們更加明亮的星體，同時減少曝光時間和降低感光度參數。所以，建議大家選擇自己鏡頭的最大光圈，一般為 F1.8 ～ F2.8，少數廣角可以做到F1.4，白平衡設置為自動即可。筆者在拍攝星空的時候，大多用的是 F1.8 ～ F2.8 的大光圈值參數。

　　下面這張照片的光圈值是 F1.8，使用大光圈在飛機上透過窗戶拍攝銀河的效果，由於曝光時間很短，ISO 值設置得很高，所以星星沒有拖線情況，如圖 3-8 所示。

圖3-8　使用F1.8大光圈拍攝的銀河效果　　　　　光圈：F/1.8，曝光時間：5秒，ISO：25600，焦距：14mm

## 031 曝光時間怎麼設置

　　快門速度就是「曝光時間」，指相機快門打開到關閉的時間，快門是控制照片進光量一個重要的部分，控制着光線進入傳感器的時間。假如把相機曝光的過程比作用水管給水缸裝水的話，快門控制的就是水龍頭的開關。水龍頭控制着水缸裝多少水，而相機的快門則控制着光線進入傳感器的時間。

　　一般相機的快門參數範圍是 30 ～ 1/8000 秒，而尼康 D810A 是一款天文星空攝影專用相機，這款相機的快門參數還有更多種選擇，如 60 秒、120 秒、180 秒以及 300 秒等快門參數，給了星空攝影師更多的選擇空間。

　　那麼，快門參數究竟該如何設置呢？由於地球自轉的緣故，星空和太陽也會產生位移，所以拍攝星空要掌握好快門時間，以免產生星點拖軌的情況。關於保證星點不拖軌的最大快門時間，有幾種計算方法，分別為「300 法則」、「400 法則」和「500 法則」。

　　（1）在 300 法則下，採用 14mm 的鏡頭拍攝，那麼最大曝光時間為 300/14，約等於 21s；

　　（2）在 400 法則下，採用 14mm 的鏡頭拍攝，那麼最大曝光時間為 400/14，約等於 28s；

　　（3）在 500 法則下，採用 14mm 的鏡頭拍攝，那麼最大曝光時間為 500/14，約等於 35s。

　　這 3 個快門速度不會產生明顯的星點拖線，不管是哪一種判斷法則，我們一般情況下採用 15s ～ 25s 之間的曝光時間即可。來看如圖 3-9 所示的這張照片，曝光時間是 3 秒，時間很短，所以天空中星星和銀河的細節不明顯。

　　我們接着來看如圖 3-10 所示的這張照片，曝光時間是 30 秒，相機充分展現了星星的亮光，將銀河的細節全部拍攝出來了，相比上一張照片，銀河要明顯很多。

光圈：F/1.8，曝光時間：3秒，ISO：10000，焦距：14mm

圖3-9　曝光時間為3秒的星空照片

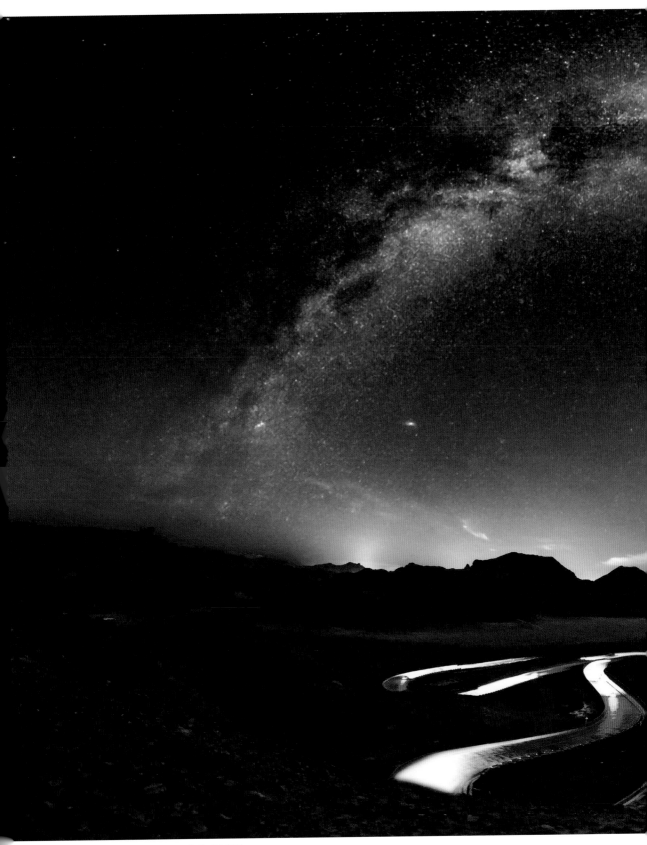

圖3-10　曝光時間為30秒的星空照片

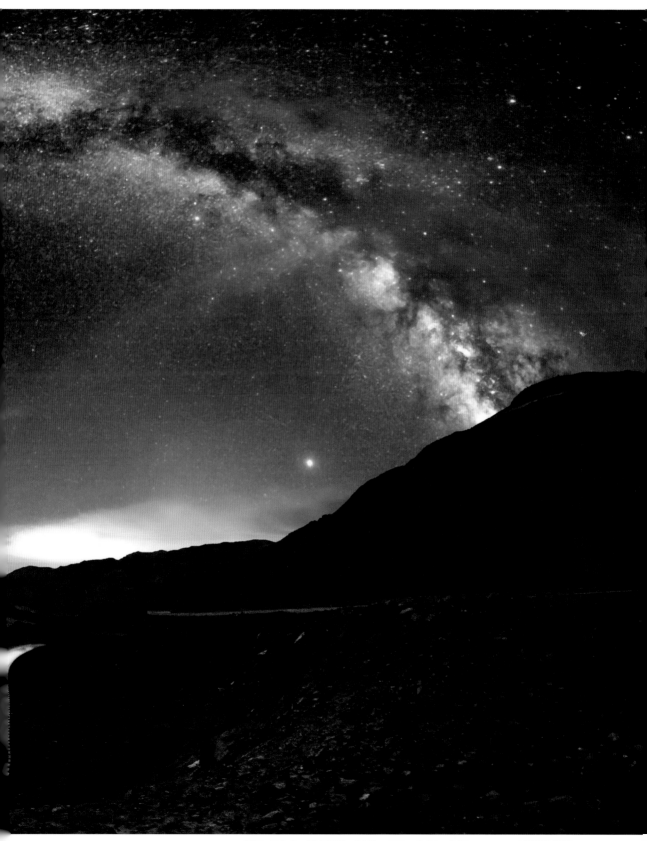

光圈：F/1.8，曝光時間：30秒，ISO：6400，焦距：14mm，9張照片拼接

# 3.2 這些地方不注意，還是拍不好星空

在拍攝星空照片之前，當我們掌握了光圈、快門以及感光度的參數設置後，接下來要掌握拍攝的一些注意事項，以免白費功夫。因為星空攝影有時候一個晚上才能拍出一張片子，十分珍貴，所以照片的質量是關鍵。

## 032 地面景物是星空照片成敗的關鍵

通過前面兩章內容的學習，大家應該知道地景在星空照片中的重要性了，如果只是單純地拍攝星星和銀河，不將地景劃入構圖中，那整個畫面的震撼力是絕對不夠的。下面對比無地景和有地景所拍攝的星空照片。

### 1. 無地景襯托的畫面

下面這張照片，就是單獨拍攝的銀河效果，如圖 3-11 所示，銀河的細節拍攝得很豐富、細膩，質感也非常不錯，但沒有地景的襯托，整個畫面給人的感覺還是少了些甚麼。

圖3-11　單獨拍攝的銀河效果　　　　　　　　　　　光圈：F/1.8，曝光時間：20秒，ISO：8000，焦距：14mm

## 2. 有地景襯托的畫面

如圖 3-12 所示，這張照片給人的感覺非常唯美，不僅天空中的繁星點點，地景也猶如仙境。這張照片是在悉尼波蒂國家公園拍攝的，筆者被當時的星空美景所震撼萬分。所以，地景能起到錦上添花的效果。常見地景有汽車、人物、路燈、建築、樹林、山丘、天際線等。

圖3-12　有地景襯托的星空照片　　　　　光圈：F/1.8，曝光時間：20秒，ISO：6400，焦距：14mm

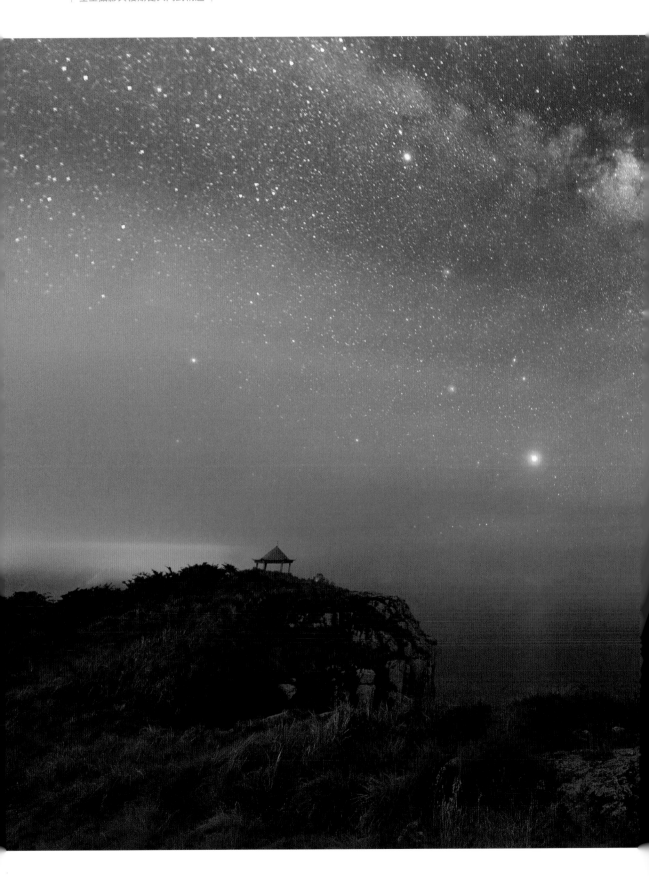

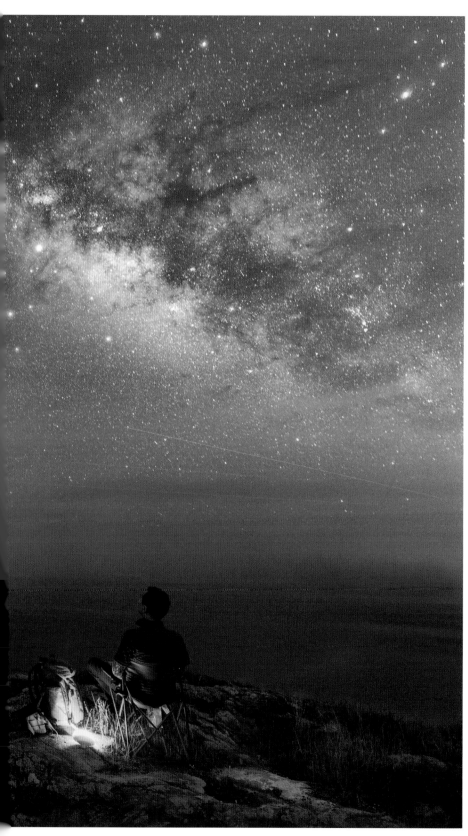

如圖 3-13 所示，同樣是一張融入地景並加入人物的照片。這種天人合一的畫面讓作品顯得更為靈動。

攝影師：趙友

光圈：F/2.0，
天空曝光：360秒，
地景曝光300秒，
ISO：800，
焦距：14mm

圖 3-13　融入地景與人物的星空照片

## 033 超過正常曝光時間，就會出現星星的軌跡

　　由於地球與星星之間會產生相對位移，如果曝光時間過長，星星就會出現軌跡，在前面的章節中筆者有提及過，這是在相機長時間曝光的情況下，拍攝出來的由恒星產生的持續移動軌道的痕跡。一般情況下採用 15s ～ 25s 之間的曝光時間，這個曝光時間範圍內所拍攝出來的星星軌跡是不明顯的，沒有產生軌跡的星空照片畫質更好、更細膩。

　　如果我們要進行長時間的曝光，那麼最好使用赤道儀進行拍攝，這樣可以避免出現星星的軌跡。下面對比兩張照片被放大後，星星有軌跡和無軌跡的效果，如圖 3-14 所示。

星星產生軌跡的效果

星星無軌跡的清晰效果

圖3-14　星星有軌跡和無軌跡的對比效果

## 034 星空必須要在沒有光污染的環境下拍攝

拍攝星空照片，最重要的一點就是不能有光源污染，因為拍攝時會進行長時間的曝光，相機會不斷地「吸收」星星的亮光，在這個過程中，相機也會不斷地「吸收」畫面中其他光源發出的光，所以如果有光污染的話，整個拍攝出來的畫面就會形成曝光過度的現象。

如圖 3-15 所示，在這張照片的地景中，由於汽車的亮光比較大，照片經過長時間的曝光後，畫面中的汽車軌跡燈光有一些曝光過度的現象。

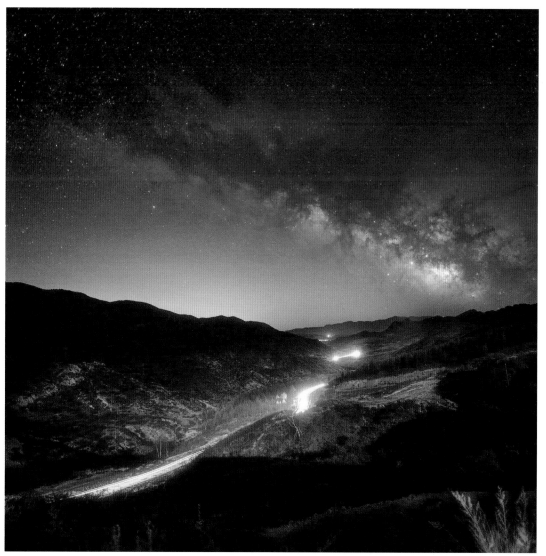

圖3-15　存在光污染環境下拍攝的星空畫面　　　　　　　　光圈：F/1.8，曝光時間：61秒，ISO：400，焦距：14mm

## 035 機身與鏡頭，對拍星空很重要

　　對拍攝星空的攝影師來説，機身與鏡頭是非常重要的設備，因為我們在拍攝星空的過程中，會將相機的 ISO 參數調到 3200 甚至更高，如果機身沒有這麼高的感光度，是拍不了星空的。另外，最好使用全畫幅的機身，在前面第 1 章中已經詳細介紹了全畫幅機身的優勢和特點，以及不同鏡頭對於星空攝影的重要性，這裏不再重複介紹。

　　對於機身光圈的大小來説，F2.8 和 F4 的光圈都能拍攝星空，光圈小一擋，ISO 參數就調高一擋，所以拍攝星空最重要的還是相機的高感能力。如下圖 3-16 所示，這張照片機身採用賓得 k5II 拍攝，適馬 18 ～ 35mm 的鏡頭，F1.8 的光圈大小，焦距是 18mm。

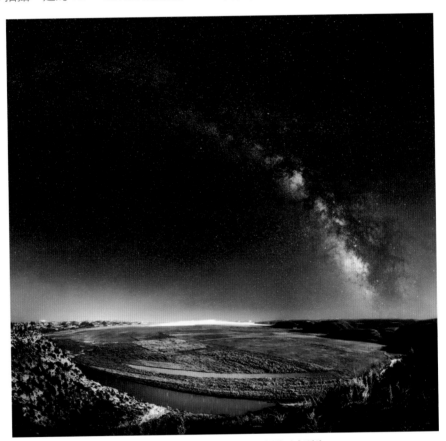

圖3-16　使用尼康 D850 相機拍攝的星空照片

## 036 戶外拍攝要防範野生動物的風險

　　由於拍攝星空照片對地理位置要求的特殊性，要選擇無光源污染的地方，所以一般都是高原、草原、山頂等人煙稀少的地方。夜間拍攝星空照片時，一定要防範野生動物的風險，特別是狼群，牠們一般都是在晚上成群結隊地出來活動。

當你在拍攝星空照片時，如果遇到了野生動物，首先一定要冷靜下來，然後保持高度警惕，但不要主動對野生動物發動攻擊，這樣會暴露自己。如果牠沒發現你，你就趕緊收起相機躲起來，或者跑到車上去。

如果牠發現你了，你要勇敢地面對牠，正視牠的眼睛，然後慢慢地後退，同時不要讓牠看出你要逃跑的意思，如果牠覺得你不是獵物，而且也不會對牠造成傷害，它可能觀察一下就會離開。如果是遇到了狼這種動物，不要因為害怕而主動去傷害牠們，除非狼首先發起了攻擊。而且狼怕火，大家可以利用這一點來脫險。

# 3.3　你拍的星空照片太暗了？先學學這個

光線對於星空攝影來說，重要性不言而喻，拍攝星空照片時，光線是決定畫質影調的關鍵因素。但是許多星空攝影師對光線的把握感到困難，不知道怎樣才能夠把握好光線，怎樣才能夠利用光線拍出更好的星空照片。因此，本節主要向大家介紹光線的相關知識，以及如何合理利用光源來拍攝星空照片的技巧。

## 037　避開滿月時拍攝，這個是關鍵

在第 1 章中，筆者對滿月天和新月天進行了相關的介紹。我們在拍攝星空照片時，一定要避開滿月天，這樣才能拍攝出滿天繁星的效果。如圖 3-17 所示，就是在滿月時拍攝的星空照片，月亮很亮，所以星星特別稀少。

圖3-17　滿月時拍攝的星空照片　　　　　光圈：F/8，曝光時間：62秒，ISO：500，焦距：14mm

## 038 使用閃光燈補光，可以加強曝光

閃光燈是加強曝光量的方式之一，它能在很短的時間內發射出很強的光線，尤其是在那種伸手不見五指的夜晚，打開閃光燈能讓前景更明亮，能為星空畫面起到補光的作用。

如圖 3-18 所示，整個環境都是黑暗的，後面的樹林也是黑暗的，一點光線都沒有，所以在拍攝時打開了閃光燈，給前景中的汽車補光。

圖3-18　使用閃光燈補光拍攝的星空照片　　　　　光圈：F/1.8，曝光時間：16秒，ISO：3200，焦距：27mm

**039** 營造相應的氛圍光，用來烘托環境

在拍攝星空照片時，我們除了可以應用閃光燈進行補光以外，還可以營造相應的氛圍光，烘托出環境的氛圍。如圖 3-19 所示，這張照片借助了燈塔的亮光，銀河也清晰可見，燈塔下一對浪漫的戀人相擁，周圍用了 LED 燈帶，營造出浪漫的氛圍光，傘下面的燈光是用手機閃光燈照亮出來的效果，整個畫面給人一種特別唯美、浪漫、幸福的感覺。

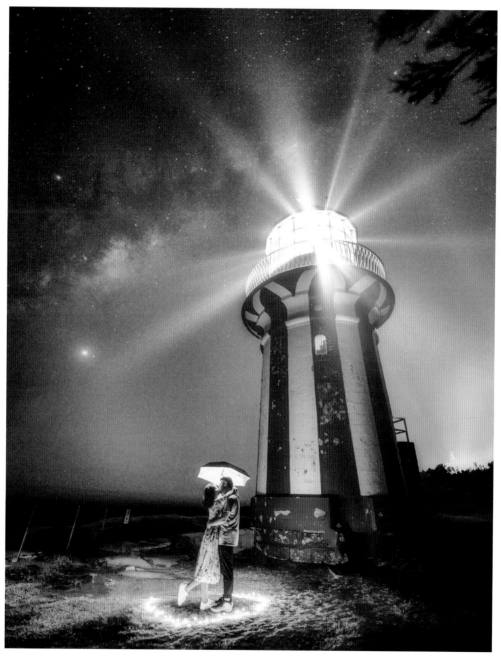

圖3-19　使用氛圍光來烘托環境

在拍攝星空照片時，我們還可以星空為背景，利用光繪來營造相應的氛圍。如圖 3-20 所示，這張照片就是用繩子綁上燈畫一個球形，由於曝光時間為 30 秒，時間較長，所以燈光運動的路徑全部都被拍攝下來了，周圍也都是光繪的燈照效果。

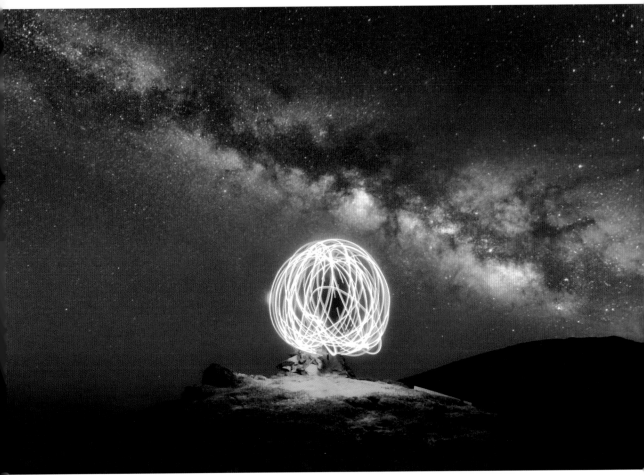

圖3-20　利用光繪來營造相應的氛圍　　　　　　　光圈：F/2.8，曝光時間：30秒，ISO：3200，焦距：16mm

## 040 合理利用光源污染，照亮周圍地景

拍攝星空照片時，我們經常說不能有光源污染，但如果環境中沒有一點光亮，拍攝出來的地景漆黑一片，也是不漂亮的。所以，我們要學會合理地利用光源污染因素，達到為照片錦上添花的效果。

如圖 3-21 所示，就是合理地利用了燈塔的光亮，照亮了地景周圍的景色，起到了很好的環境襯托效果，不致使畫面太過曝光，同時也拍出了滿天繁星的效果，畫面感十足，十分吸引觀者眼球。

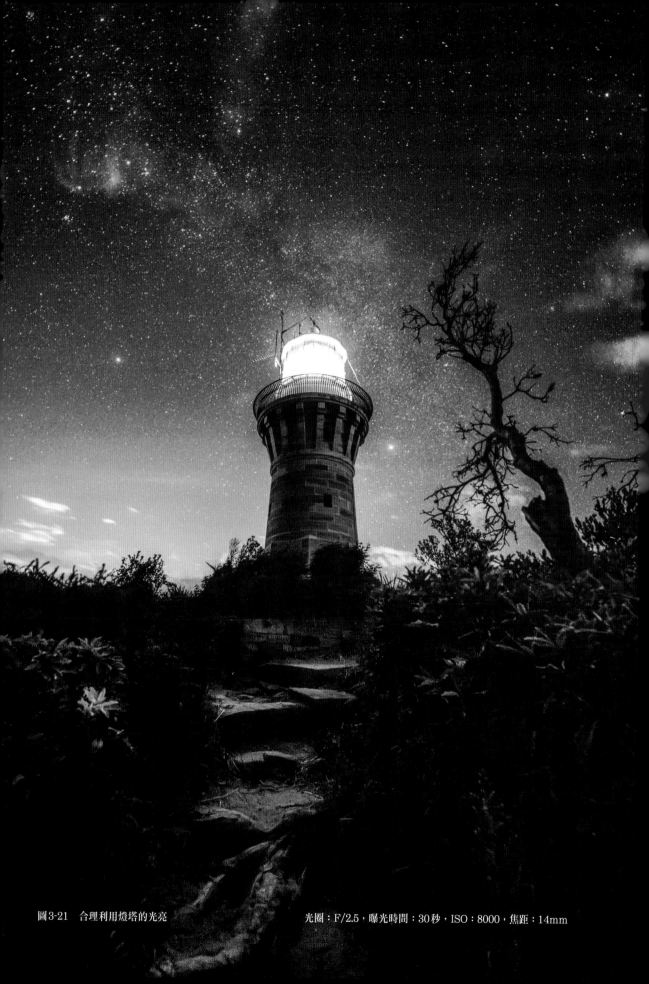

圖3-21　合理利用燈塔的光亮　　　　　　　　　　光圈：F/2.5，曝光時間：30秒，ISO：8000，焦距：14mm

## 041 合理利用地面的光線，為地景補光

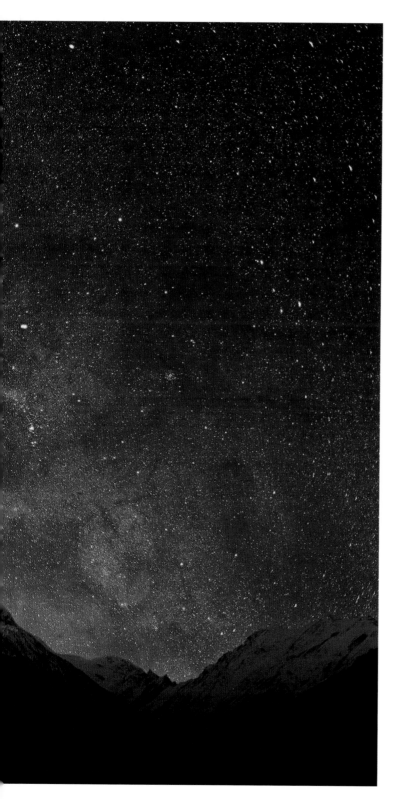

我們還可以合理地利用地面光線來補光，這樣就不用借助外來設備補光了。如圖 3-22所示，就是合理地利用了對面村莊中的燈光來進行補光，地景的雪峰頂上還有對面村莊照過來的光影效果，有非常強烈的明暗對比。

圖3-22　合理地利用地面光線來補光

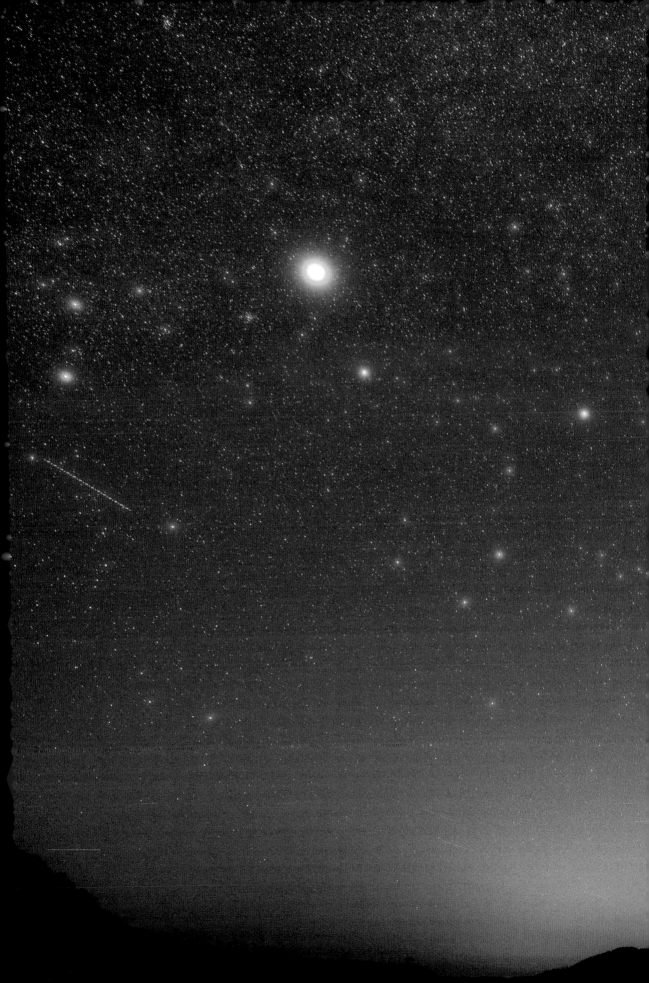

# 【拍攝準備篇】

## ....4.... 前期工作：準備好拍攝的 設備和器材

【當我們熟悉了拍攝星空的注意事項後，接下來開始準備拍攝的設備和器材，這兩項是星空照片拍攝成功與否的關鍵。對於拍攝普通的風光照片來說，一般的攝影器材即可滿足需求，而星空攝影有別於一般攝影，對器材的要求高一點，如果大家想拍攝出高質量的星空照片，一定要仔細看看本章所講的設備和器材的相關內容。】

# 4.1 戶外衣物裝備，能幫你防寒保暖

拍攝星空能很好地考驗攝影師的身體素質能力，第一要能熬夜，第二要能抗寒，如果攝影師身體素質不行的話，是很難堅持下去的。無論是哪個季節去山區拍攝，夜晚都很冷，所以一定要根據拍攝時的天氣情況做好防寒保暖措施。

下面筆者一一列出戶外拍攝星空需要準備的衣物裝備。

（1）背包：準備一個旅行背包，能放所有衣物用品。

（2）鞋子：準備一雙舒服的徒步鞋，因為很多時候需要爬到山頂，有些山區汽車不能直接上山，所以一定要一雙穿着舒服的鞋子。

（3）衣服：準備好羽絨服（一定要保暖加厚的）、保暖衣褲、衝鋒衣褲、多套換洗衣服；冬天要備上圍巾、毛線帽、防寒手套等保暖裝備。

（4）洗漱用品：如果只拍一個晚上就回家，就不用帶洗漱用品，熬一熬就過去了，回家再整理自己；如果是外出兩三天的拍攝，就要帶上牙刷、毛巾、香皂、洗髮水、梳子等洗漱用品，以備日常所需。

（5）其他用品：暖包、零食、飲用水、潤唇膏等。

# 4.2 必備的攝影器材，少一樣都不行

拍攝星空照片，最重要的 3 個設備就是相機、鏡頭和三腳架，有了這 3 樣設備，即可拍攝出一張具有標準美感的星空照片。本節主要介紹拍攝星空照片必備的攝影器材，也是非常重要的攝影器材，缺一樣可能會影響整個晚上的拍攝。

### 042 相機：這款天文專用相機你用過嗎

在第 1 章中，詳細介紹了 3 款用來拍攝星空照片還不錯的相機，如索尼 A7R3、尼康 D850、佳能 6D2，這裏再介紹一款天文星空攝影專用相機——尼康 D810A，如圖 4-1 所示。

圖4-1　尼康D810A天文星空攝影專用相機

　　尼康 D810A 這款相機為甚麼稱為天文星空攝影專用相機呢？下面我們來看看這款相機用來拍攝星空照片時的優勢和特點。

### 1．通過光學濾鏡還原來自星雲射線的美麗紅色

　　尼康 D810A 針對天體的特點，重新改進了光學濾鏡的傳輸特性，能夠捕捉到星空攝影師期望的紅光景象，如果是使用普通數碼單反相機只能拍攝出較淺色的銀河效果。如圖 4-2 所示，就是使用尼康 D810A 相機拍攝的星空天體效果，光學濾鏡對可見光範圍中的紅光的傳輸率較高，一般普通相機私自改機後可能會有拍攝普通照片偏紅的問題，但尼康 D810A 則不會有這種現象，它能勝任普通情況的拍攝任務。

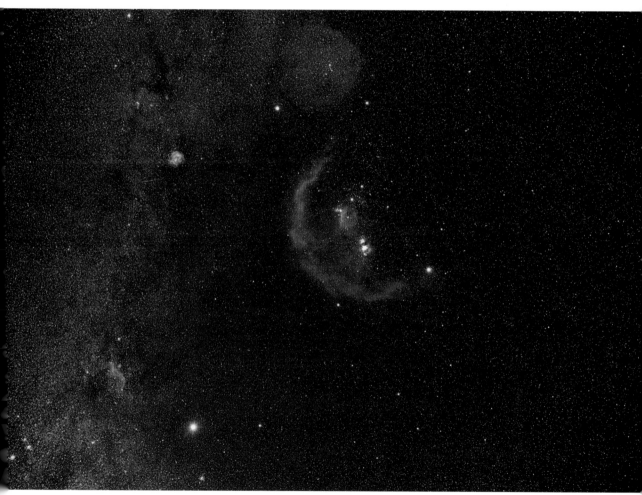

圖4-2　使用尼康 D810A 相機拍攝的星空天體效果　　　　　光圈：F/2.8，曝光時間：180秒，ISO：800，焦距：35mm

　　下面我們再來看一幅銀河拱橋的星空攝影作品，也是使用尼康 D810A 相機拍攝的，整個畫面色彩也偏紅，使銀河展現出來的效果更加絢麗、多彩，如圖 4-3 所示。

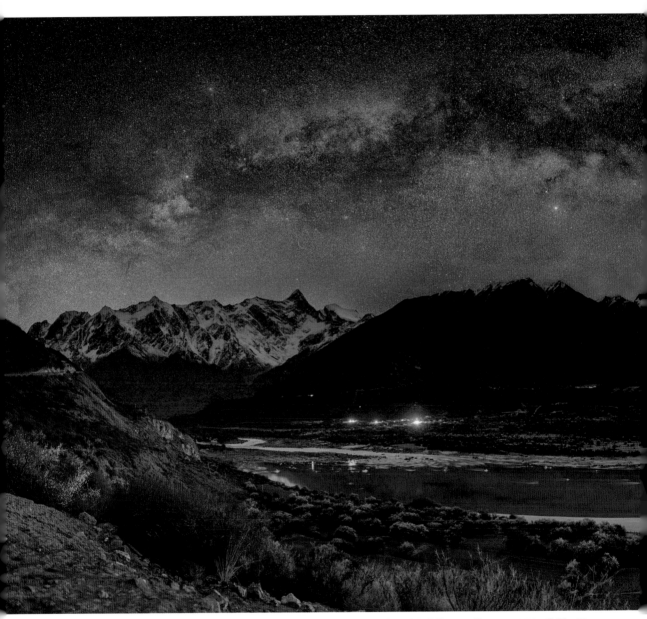

圖4-3　使用尼康D810A相機拍攝的銀河效果　　　　　　光圈：F/2，曝光時間：240秒，ISO：800，焦距：35mm

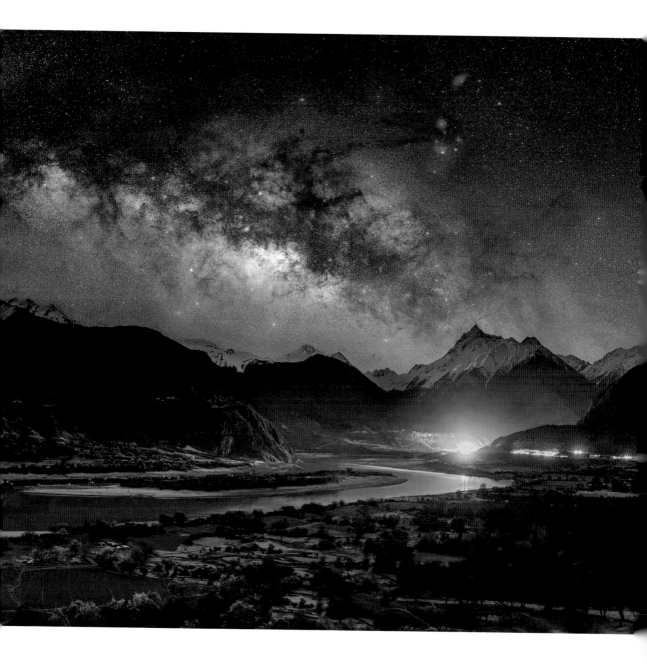

## 2．能夠設置長達 900 秒的快門速度

尼康 D810A 相機除了已有的 P/S/A/M 曝光模式，還新增了長曝光手動（M*）模式，快門速度可以設置為 4、5、8、10、15、20、30、60、120、180、240、300、600、900 秒，可進行 B 門和遙控 B 門設置，非常有利於星空攝影的長曝光和後期合成。

## 3．即時取景圖像可放大約 23 倍，便於準確對焦

在即時取景模式中，圖像可以放大約 23 倍，即使在放大圖像後，屏幕中也能高質量地顯示圖像畫面，方便星空攝影師找到對焦峰值，對星點進行準確對焦。

## 4．擁有超高的像素，能拍攝出高清的天體對象

尼康 D810A 能獲得超高的清晰度和平滑的色調等級，有效像素約 3635 萬，可以讓攝影師拍攝出高品質的星空照片和天體對象，能夠清晰地呈現出色彩和黑白之間的豐富色彩層次，拍攝出令人震驚的天文攝影作品。

> **專家提醒**
> 有高檔的、專業的相機更好，如果沒有，普通的相機也是可以拍星空照片的，如筆者就用老相機尼康 D90 拍過，後期再調整一下，也可獲得優秀的星空照片。

## 043 鏡頭：哪些鏡頭適合拍攝天體對象

在第 1 章中，詳細向大家介紹了不同焦距鏡頭的特點，相信大家對鏡頭有了一定的瞭解，那麼拍攝星空照片時，大家可根據自己需要拍攝的天體對象選擇合適的相機鏡頭。

不論哪個品牌的鏡頭，大家可以按以下 5 種焦距和光圈的規格進行選擇。

（1）定焦鏡頭：14mm/F1.8（最佳）；

（2）定焦鏡頭：20mm/F1.4（最佳）；

（3）變焦鏡頭：14-24mm/F2.8（佳）；

（4）變焦鏡頭：16-35mm/F2.8（佳）；

（5）變焦鏡頭：16-35mm/F4（欠佳）。

## 044 三腳架：旋轉式和扳扣式，哪個好

三腳架的作用是用來穩定畫面的，因為拍攝星空照片需要長時間的曝光，如果是拍攝星軌的話，需要拍攝的時間會更長，甚至是 1～2 個小時。用三腳架來固定相機或者手機，可以使畫質清晰，如果用手持相機或手機的方式來拍攝星空，手是肯定會抖動的，那麼拍攝出來的畫質一定是模糊不清的。所以，三腳架很重要。

大家選擇三腳架的時候，有幾個因素一定要注意：

（1）三腳架的穩定性排第一，因為它最重要的作用就是用來穩固相機的。

（2）大家購買三腳架的時候，要注意一下自己的身高，因為三腳架的節數從 1 節到 5 節不等，大家可根據自己的身高來選擇合適高度的三腳架，超過自己身高的三腳架也沒用，拍攝的時候夠不着，且節數愈多，腳架不穩的可能性愈大。一般情況下，3 節的三腳架即可滿足攝影需求。

（3）三腳架按照材質分類可以分為木質、高強塑料材質、鋁合金材料、鋼鐵材料、火山石、碳纖維等多種。筆者首先推薦的是碳纖維材質的三腳架，因為它的重量較輕，適合外出携帶，而且穩定性較好，只是價格比較貴。其次是鋁合金材質的三腳架，比碳纖維的三腳架重一點，但它堅固，而且價格也便宜些。

基於以上 3 點因素，大家可以根據自己的實際情況進行選擇。

現在市面上的三腳架類型主要分為兩種：旋轉式和扳扣式，各有各的特點。

（1）旋轉式的三腳架：通過旋轉的方式打開和固定腳架，打開的時候有點麻煩，架起三腳架的速度相對扳扣式來說也比較慢，但是這種三腳架的穩定性會比較好，如圖 4-4 所示。

（2）扳扣式的三腳架：通過扳扣的方式打開和固定腳架，打開的速度比旋轉式三腳架要快，但這種三腳架沒有旋轉式的穩定性好，如圖 4-5 所示。

圖4-4　旋轉式的三腳架

圖4-5　扳扣式的三腳架

根據筆者個人的使用經驗，推薦旋轉式三腳架，更加可靠、專業。

## 045　全景雲台：用於三維全景拼接照片

全景雲台是區別於普通相機雲台的高端拍攝設備，它可以保證相機在同一個水平面上進行轉動拍攝，使相機拍攝出來的星空照片可以進行三維全景的拼合。目前來説，全景雲台用得最多的有兩種，一種是球形雲台，另一種是三維雲台，球形雲台的體積比較小，而且調節起來十分靈活、方便，能滿足常規星空攝影的需求。圖 4-6 為三維雲台和球形雲台的效果圖。

圖4-6　三維雲台與球形雲台

## 046 除霧帶：防止鏡頭出現水霧，影響拍攝

我們在南方或者水岸邊拍攝星空照片時，夜晚容易起霧，會造成鏡頭產生水霧的現象，導致照片拍攝失敗，這個時候可以使用鏡頭除霧帶，將鏡頭加熱，這樣鏡頭就不會出現水霧了。當空氣濕度小於 60% 的時候，鏡頭基本上不會起霧，可以不用除霧帶；如果空氣濕度高於 60% 了，建議酌情使用除霧帶。除霧帶如圖 4-7 所示。

圖4-7　鏡頭除霧帶

## 047 記憶卡：RAW 片子要準備多大的記憶卡

我們拍攝星空照片時，一般都是使用 RAW 格式，這樣的好處是方便我們對照片進行後期處理。但 RAW 格式的照片是非常佔入存容量的，因此要選擇一款容量大的相機記憶卡，推薦 64G 以上，最好是 128G，而且是要高速卡。

## 048 相機電池：一定要充滿電，多備幾塊

相機電池需要準備 2 塊以上，愈多愈好，因為在天氣較寒冷的地方，電池的放電速度會比較快，就像冬天在寒冷的哈爾濱，手機拿出來不到一分鐘就自動關機了，這是因為太凍。

## 049　行動電源：能給多個設備充電，必不可少

　　行動電源能充索尼 A7 系列的微單相機（不能充單反），也能充手機的電，也可以給除霧帶供電。出門前，行動電源要充滿電，至少準備兩個以上的行動電源，而且要選擇充電速度比較快的那種。

# 4.3　可選的攝影器材，讓星空錦上添花

　　上一節介紹的這些拍攝星空照片的必備器材，足以讓大家拍攝出一張漂亮的星空照片了，但如果對星空的畫質有更高的要求，比如需要拍攝出高質量、畫面細膩、色感豐富的星空、銀河照片，就需要使用一些其他的輔助設備，如指星筆、快門線、對焦鏡、柔焦鏡以及赤道儀等。接下來在本節內容中，將向大家進行相關的介紹和說明。

## 050　指星筆：能快速找到北極星的位置

　　指星筆又稱為激光指示器，也能稱為鐳射筆，被廣泛應用於星空攝影領域，是星空攝影師最喜愛的器材之一，照射距離可達 1 萬米以上。當我們使用赤道儀進行拍攝時，指星筆的作用就十分強大了，在漆黑的夜裏能快速地幫我們找到北極星，完成赤道儀上極軸的校對。指星筆如圖 4-8 所示。

圖4-8　指星筆

## 051　快門線：可以增強拍照的穩定性

　　快門線是用來控制快門的遙控線，在拍攝星空照片時，常用來控制照片的曝光時間，主要有兩個功能，一個是 B 門的鎖定，另一個是延時拍攝。

　　快門線可以有效地提高拍攝的精準度，因為拍攝星空照片時，我們要保證相機的絕對穩定性，不能有晃動，而我們如果是手動按下快門鍵拍攝的話，多少對相機的穩定性是有一定影響的，可能會導致相機的震動和歪斜，破壞星空照片的完整性，降低照片原有的畫質。

　　所以，這個時候就需要使用到快門線了，它可以控制相機拍照並防止接觸相機表面所導致的震動，有提高畫面穩定性的作用，同時也減少了手動操作相機所帶來的疲勞感。快門線分為有線與無線兩種，如圖 4-9 所示為無線快門遙控器。

圖4-9　無線快門遙控器

## 052 對焦鏡：能迅速對焦天空中的星點

　　對焦鏡是專為星空對焦而設計的，可以幫助相機迅速地對焦，獲取天空中最亮的星星，使其處於取景屏的中央位置。對焦鏡片令星點的光源產生衍射而放射出特定的線束光芒，調節線束光芒間的匯合光亮度，從而判定對焦是否清晰準確。對焦鏡廣泛應用於星空、天體攝影中，如圖 4-10 所示。

圖4-10　相機對焦鏡

　　對焦鏡的使用方法很簡單，首先將鏡頭對焦模式設置為MF，相機的拍攝模式設置為M擋，然後將相機切換至屏幕取景，放大對焦找到天空中最亮的星點，裝上星空對焦鏡，通過旋轉的方式調節鏡片位置，進行手動對焦，當星點對焦成功後，取下鏡片並按下快門鍵進行拍攝即可。

## 053 柔焦鏡：對星空畫面有美顏的效果

　　柔焦鏡又稱為柔光鏡或柔焦濾鏡，分為1號、2號和3號檔次，代表不同的柔焦深淺程度，數字愈大，柔焦程度愈深。這是一款專業的數碼濾鏡，使用此鏡可以製造出一種既柔又清的效果。從筆者的實拍經驗來看，冬日群星璀璨、許多亮星聚集期間，如果這個時候用柔焦鏡拍攝，星空效果畫面感會很好。

　　下面我們來看一看未使用柔焦鏡和已使用柔焦鏡拍攝出來的星空照片對比效果。圖4-11所示，這張照片是未使用柔焦鏡拍攝出來的星空效果，星星顆粒的邊緣很明顯，銳化程度高，看上去畫面沒有被柔化的效果。

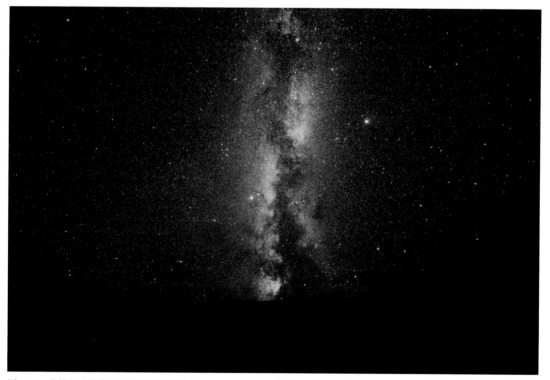

圖4-11　未使用柔焦鏡拍攝出來的星空效果　　　　　　　　光圈：F/1.8，曝光時間：20秒，ISO：8000，焦距：14mm

　　圖4-12所示的這張照片，是使用了柔焦鏡拍攝出來的星空效果，星星感覺被羽化了一樣，畫面感特別柔和，給人軟軟的感覺，一點都不生硬。這就是未使用柔焦鏡與使用了柔焦鏡對畫面產生的影響。

圖 4-12　使用柔焦濾鏡拍攝出來的星空效果

光圈：F/2.0，曝光時間：15秒，ISO：3200，焦距：24mm

## 054 赤道儀：能防止星星出現拖軌現象

　　我們在拍攝純淨的星空時，如果星星有軌跡，這張照片就廢了，因為畫質會模糊，當然那種專門拍攝的星軌照片除外。赤道儀的主要目的就是要克服地球自轉對觀星的影響，比較好的赤道儀可以在 200mm 下保證 4～6 分鐘內的星星運動不會產生軌跡。

　　如圖 4-13 所示，天空部分的曝光時間是 60 秒，ISO 是 1000，光圈是 F2，使用了信達（SkyWatcher）大星野赤道儀拍攝，星點清晰可見，沒有拖軌現象。

圖4-13　使用了信達大星野赤道儀拍攝的星空作品

現在主流的星野赤道儀有兩款：一款是信達，另一款是艾頓。

（1）信達人星野赤道儀的精度比較高，如圖 4-14 所示。有重錘平衡更穩定，長焦段也能穩定跟踪星點；缺點是略重，安裝比較繁瑣，小零件太多了。

（2）艾頓有一款小星野赤道儀，如圖 4-15 所示。優點是價格便宜，小巧輕便、利於携帶，適合廣角端星野的拍攝；缺點是不穩定、精度較差，不適合中焦以上的焦段拍攝。

圖4-14　信達大星野赤道儀

圖4-15　艾頓小星野赤道儀

**專家提醒**

信達大星野赤道儀使用的是五號電池，多備兩塊五號電池可以長時間使用，不會出現斷電的情況。但艾頓的小星野赤道儀是內置電池，大家使用之前一定要充滿電，否則赤道儀就會罷工，這是筆者得到的深刻的教訓和經驗。

## 055 強光手電筒：黑暗中用來照亮地景

強光手電筒的主要作用是用來幫助相機對焦，在一個漆黑的夜晚拍攝星空，看不見周圍環境，此時只能靠着天空中的星點來對焦，如果相機對焦不準確，那麼很難拍攝出優質的星空照片，一夜的寒冷也都白熬了。

如圖 4-16 所示，是在山西龐泉溝風景區拍攝的銀河照片，當時前景一片漆黑，筆者進行多次對焦都未成功，後來就利用了強光手電筒的強光來對焦，拍攝出了一張震撼的銀河拱橋照片。

強光手電筒不僅有對焦的功能，還有保護自己的作用，方便看清周圍的事物，防止走夜路的時候摔倒，如果有野生動物靠近，用手電筒可以幫助驅離和躲避。

圖4-16　利用強光手電筒拍攝的銀河照片

# 056 硬幣：能擰快裝板，固定相機

　　如果大家要拍全景接片的星空照片，一定要記得帶一枚硬幣在身上。因為相機需要通過一個卡塊與三腳架連接，這個卡塊也稱為快裝板，如圖 4-17 所示。

圖4-17　相機底部快裝板

　　由於拍攝星空照片需要不停地左右、上下移動相機，快裝板很容易鬆動，而一鬆動，相機就不穩定，拍片就會出問題。在快裝板的中間有一個凹進去的槽，這個凹槽的寬度剛好能夠放入一枚硬幣，當快裝板鬆動的時候，通過硬幣可以方便快速地擰緊快裝板，將相機穩穩地固定在三腳架上面。這個經驗對拍攝星空來説非常實用。

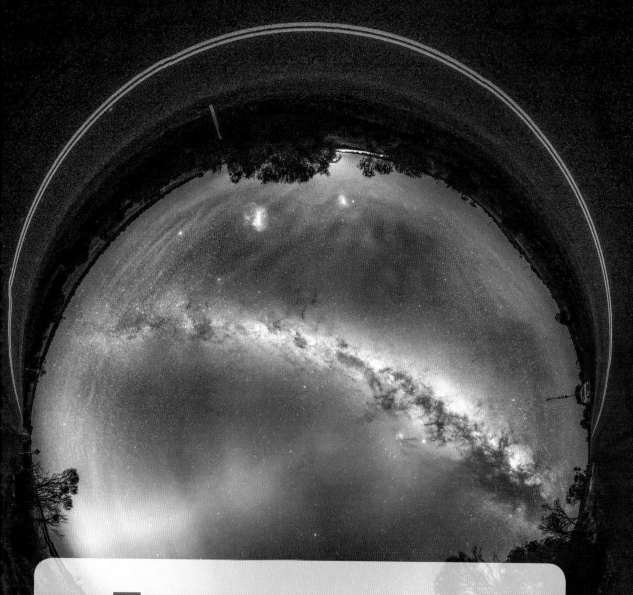

# 5 拍攝神器：安裝拍星必備的 APP 工具

【在拍攝星空照片之前，我們還要掌握一些有用的 APP 工具，可以幫助大家預測銀河的方位、拍攝的地形，以及精準地預測未來一周的天氣狀況。因為拍攝星空與天氣是十分相關的，所以這些工具可以給我們很大的幫助，避免徒勞無功。本章主要向大家介紹 Planit、StarWalk、Sky Map、晴天鐘以及 Windy 等 APP 的使用方法。】

# 5.1 拍星神器，能快速找到銀河與星星位置

大家在拍攝星空照片時，還要學會借助一些 APP 的功能，這樣可以更有效率地拍攝星空照片。比如通過 APP 可以查看北極星的位置，這樣就不用對着天空盲目地尋找星星方位了；還可以通過 APP 預測銀河的升起與降落時間，以及銀河的具體方位，就不至於在寒冷的夜晚長時間的等待。本節主要介紹 3 款有效預測銀河方位與地形的 APP，希望能給大家帶來幫助。

## 057 Planit：可以看到銀河的方位

Planit 是一款專業的風光攝影「神器」，可以精準地推算出銀河升起的時間，以及月亮、太陽的升起與降落時間，還能算出銀心高度、角度等，對星空攝影師來說幫助非常大。

### 1．安裝 Planit

使用 Planit APP 之前，首先需要安裝該 APP。這款 APP 是需要付費購買的，目前價格是港幣 78 元，如果你經常拍攝星空照片的話，這個價格還是非常值得的。下面介紹安裝 Planit APP 的方法，具體操作步驟如下：

**Step 01** 在蘋果手機上，打開 App Store，點擊右下角的「搜索」標籤，如圖 5-1 所示。

**Step 02** 進入「搜索」界面，點擊「搜索」欄，如圖 5-2 所示。

圖5-1　點擊「搜索」標籤

圖5-2　點擊「搜索」欄

**Step 03** ❶ 在欄中輸入需要搜索的 APP 名稱—Planit；❷ 點擊右下角的「搜索」按鈕，如圖 5-3 所示。

**Step 04** 執行操作後，即可在下方搜索到需要的 APP，點擊「Planit 巧攝專業版」APP 名稱，

如圖 5-4 所示。

圖5-3　點擊「搜索」按鈕

圖5-4　點擊APP的名稱

**Step 05** 進入 APP 詳細界面，點擊價格，如圖 5-5 所示。

**Step 06** 執行操作後，即可彈出 APP 的付費信息，如圖 5-6 所示，用戶按下指紋或輸入密碼付款後，即可開始安裝該 APP。

圖5-5　點擊價格

圖5-6　彈出APP的付費信息

## 2．使用 Planit

安裝好 Planit APP 後，接下來開始使用 Planit APP 中的核心功能。Planit 有一個獨特的功能，就是虛擬現實取景框，也可以簡稱為 VR。Planit 中的 VR 非常精確，可以給大家最精準的數據指南。下面我們來看看 Planit 中的核心功能。

（1）查看方位信息

首先，點擊手機桌面的 Planit APP 圖標，進入 Planit 啟動界面，如圖 5-7 所示；稍等片刻，進入 VR 場景界面，在其中可以查看地圖上的方位數據信息，如圖 5-8 所示。

圖5-7　進入Planit啟動界面

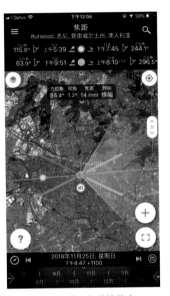

圖5-8　查看方位數據信息

在 Planit 主界面上，左右滑動選擇「日出日落」一列，其中顯示了日出的方位角、日出時間、日落時間等信息，如圖 5-9 所示；大家在 Planit 中還能搜索未來一個月的日出時間，只需要在上方設置「開始日期」和「結束日期」即可，如圖 5-10 所示。因為拍攝星空照片時，最好在日出前一個半小時結束拍攝，因此大家要瞭解日出的具體時間。

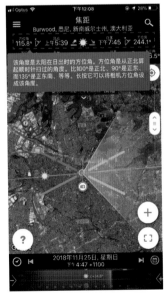

圖5-9　查看日出日落信息

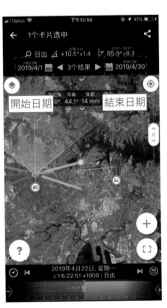

圖5-10　查看未來一個月的信息

在 Planit 主界面上，左右滑動選擇「月出月落」一列，可以查看月亮的升起與降落時間，如圖 5-11 所示；選擇「銀心可見區間」一列，可以查看銀心的仰角區間和方位角信息，如圖 5-12 所示。

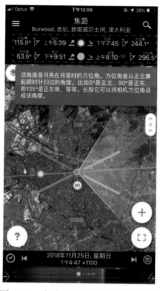

圖5-11　查看月亮的升起與降落時間

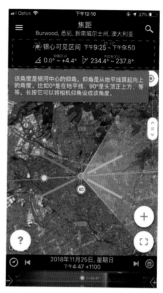

圖5-12　查看銀心的可見區間

（2）掌握拍星實用功能

在 Planit APP 中，還有許多比較實用的功能，如地圖、攝影工具、星曆功能以及事件等，熟練掌握這些功能，可以更好地享受 Planit APP 為你帶來的好處。在 Planit APP 主界面中，❶ 點擊左上角的「設置」按鈕▤，左側彈出列表框；❷ 選擇「地圖」選項，如圖 5-13 所示；❸ 彈出「地圖圖層」列表框，用戶可以在其中選擇需要的地圖進行查看，如圖 5-14 所示。

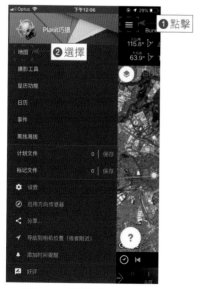

圖5-13　選擇「地圖」選項

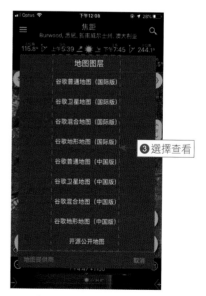

圖5-14　選擇需要的地圖

　　在「設置」列表框中，選擇「攝影工具」選項，彈出「攝影工具」列表框，可以在其中使用攝影的相關工具，如坐標和海拔、距離和視線、焦距、查看景深以及查看全景等功能。選擇相應的選項，即可查看攝影信息，如圖 5-15 所示。

　　在「設置」列表框中，選擇「星曆功能」選項，彈出「星曆功能」列表框，可以在其中查看星曆的相關信息，如日月出落、曙暮時段、日月位置、日月搜索、星星星軌、銀河中心、流星預測、夜空亮度以及日食月食等，如圖 5-16 所示，這些信息都有助於我們拍攝星空照片。

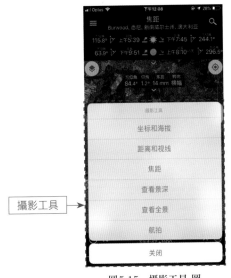

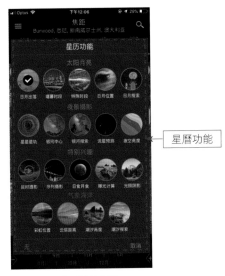

圖5-15　攝影工具 圖　　　　　　　　　　　5-16　星曆功能

　　在「星曆功能」列表框中，點擊「銀河搜索」按鈕，可以搜索到相應地點的銀河上升方位，如圖 5-17 所示，綠色圓圈的漸變弧線就是銀河的方位，還可以通過虛擬現實取景框更詳細地查看，掌握仰角、焦距等信息。當我們知道了銀心的可見區間和方位後，就可以提前架好三腳架、取好景，接下來吃頓美美的晚餐，然後等待銀河的升起就可以了。

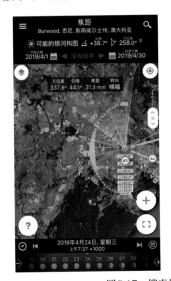

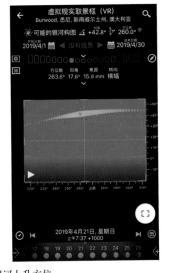

圖5-17　搜索相應地點的銀河上升方位

## 058 StarWalk：星空攝影師的神兵利器

StarWalk 的中文名稱是星空漫步，使用該 APP，在夜空下進行拍照時，就可以知道具體的星座以及星名，對星空攝影愛好者來説，Star Walk 帶來的是專業的星空體驗。當用戶將手機指向天空的時候，StarWalk 可以自動識別出本區域的星座數據。下面介紹安裝與使用 StarWalk APP 的具體操作方法，希望讀者熟練掌握本節內容。

### 1·安裝 StarWalk

StarWalk APP 已經升級到第 2 代了，名叫 StarWalk 2，下面介紹具體的安裝方法。

**Step 01** 在蘋果手機上，打開 App Store，進入「搜索」界面，如圖 5-18 所示。

**Step 02** ❶ 在「搜索」欄中輸入 APP 的名稱；❷ 點擊「搜索」按鈕，如圖 5-19 所示。

圖5-18　進入「搜索」界面

圖5-19　點擊「搜索」按鈕

**Step 03** 界面下方即可搜索到需要的 APP，點擊該 APP 的名稱，如圖 5-20 所示。

**Step 04** 進入 APP 詳細信息界面，點擊「雲下載」按鈕⬇，如圖 5-21 所示。

圖5-20　點擊APP的名稱

圖5-21　點擊「雲下載」按鈕

Step 05 開始下載 StarWalk APP，並顯示下載進度，如圖 5-22 所示。

Step 06 待 APP 下載完成後，軟件名稱下方將顯示「打開」字樣，表示 APP 已經安裝完成，如圖 5-23 所示。

圖5-22　顯示下載進度　　　　　圖5-23　APP 安裝完成

### 2 · 使用 StarWalk

安裝好 StarWalk APP 後，接下來教大家如何使用，以及通過 StarWalk APP 查看天體數據的方法，具體操作步驟如下。

Step 01 點擊桌面的 StarWalk 2 APP 圖標，進入 StarWalk 2 啟動界面，如圖 5-24 所示。

Step 02 稍等片刻，進入 StarWalk 主界面，此時將手機對着天空，即可自動識別出本區域的星座數據，還有相關星座的名稱，如圖 5-25 所示。

圖5-24　進入啟動界面　　　　　圖5-25　自動識別星座數據

**Step 03** 點擊右下角的「選單」按鈕▤，進入「選單」界面，選擇「新功能」選項，如圖 5-26 所示。

**Step 04** 進入「新功能」界面，選擇列表框中的「今晚可見」選項，如圖 5-27 所示。

圖5-26　選項「新功能」選項

圖5-27　選擇「今晚可見」選項

**Step 05** 進入「今晚可見」界面，在其中可以查看今晚的流星雨狀況，比如觀測流星的最佳時間等，如圖 5-28 所示。

**Step 06** 在下方點擊「月球靠近行星」按鈕，可以查看月球靠近行星的時間，如圖 5-29 所示。

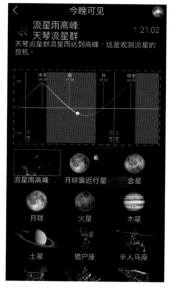

圖5-28　觀測流星的最佳時間

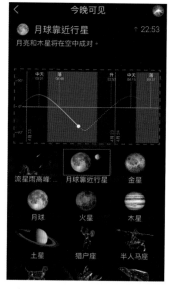

圖5-29　查看月球靠近行星的時間

**Step 07** 在下方點擊「獵戶座」按鈕，可以查看獵戶座的觀測時間，界面中提示用戶日落後可以觀測獵戶座 3 個小時，如圖 5-30 所示。

**Step 08** 在下方點擊「天蝎座」按鈕，可以查看天蝎座的升起與降落時間，界面中提示用戶天蝎座在大部分夜晚都可見，如圖 5-31 所示。

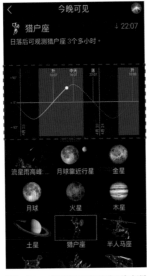

圖5-30　查看獵戶座的觀測時間

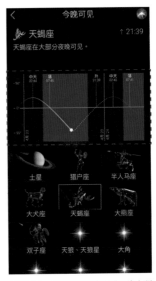

圖5-31　查看天蝎座的觀測時間

**Step 09** 點擊界面左上角的「返回」按鈕◀，返回「選單」列表，在其中選擇「Sky Live」選項，如圖 5-32 所示。

**Step 10** 進入相應界面，可以查看當天的天體情況，比如太陽、月球、金星、火星、木星、土星的升起與降落時間，還有角度方位等信息，如圖 5-33 所示，這些信息對星空攝影來説相當重要。

圖5-32　選擇「Sky Live」選項

圖5-33　查看當天的天體情況

# 059 Sky Map：星空和星軌拍攝神器

Sky Map 又稱為星空地圖，是一款免費的觀星軟件，大家在夜晚舉起手機就能看到夜空中的各個星座，對拍攝星空或者星軌來說十分方便，可以助你快速找到北極星的方位。這款軟件操作起來也很簡單，界面一點都不複雜，適合各類群體使用。

## 1．安裝 Sky Map

使用星空地圖 APP 之前，首先需要安裝該 APP，下面介紹安裝星空地圖的具體方法。

Step01 在 App Store 中，搜索「星空地圖」或者 Sky Map APP，如圖 5-34 所示。

Step02 選擇「星空地圖」APP，點擊界面下方的「安裝」按鈕，如圖 5-35 所示。

圖5-34　搜索「星空地圖」APP

圖5-35　點擊「安裝」按鈕

Step03 開始安裝「星空地圖」APP，下方顯示安裝進度，如圖 5-36 所示。

Step04 待軟件安裝完成後，顯示「打開」按鈕，表示 APP 安裝完成，如圖 5-37 所示。

圖5-36　開始安裝APP

圖5-37　顯示「打開」按鈕

## 2‧使用 Sky Map

Sky Map（星空地圖）APP 相比前面兩款軟件來説，操作上要簡單一點，但功能相對來説沒有前面兩款 APP 強大，下面介紹使用 Sky Map（星空地圖）APP 觀測星空的操作方法。

**Step01** 點擊手機桌面上的「星空地圖」APP 圖標，進入 Sky Map（星空地圖）啟動界面，如圖 5-38 所示。

**Step02** 稍等片刻，進入 Sky Map（星空地圖）APP 主界面，該 APP 會自動識別手機攝像頭正前方區域內的星空天體數據，如圖 5-39 所示。

圖5-38　進入啟動界面

圖5-39　自動識別星空數據

**Step03** 用手指在主界面上點擊一下，屏幕上即可顯示相應的輔助功能。在界面上方點擊「搜索」按鈕，如圖 5-40 所示。

**Step04** ❶ 彈出搜索框，在其中輸入需要搜索的星座名稱，這裏輸入「北極星」；❷ 點擊界面下方的「前往」按鈕，如圖 5-41 所示。

圖5-40　點擊「搜索」按鈕

圖5-41　輸入星座的名稱

**專家提醒**

在圖 5-40 中，屏幕左側有一排按鈕，這些按鈕主要是用來控制星體的顯示狀態，大家可以一一嘗試操作一下，對於觀測星空會有不一樣的體驗。

**Step 05** 執行操作後，此時界面中將顯示一個紫色的框，箭頭方向指向右邊；我們將手機向右移動，此時箭頭變成了紅色，箭頭方向指向上邊；我們再把手機向上抬起，即可找到需要的北極星位置，如圖 5-42 所示。

圖5-42　根據箭頭方向找到需要的星體

**專家提醒**

在圖 5-42 中，箭頭的顏色會隨着手機與星體之間的距離變化而產生相應的變化，距離很遠的時候會顯示紫色，愈來愈接近星體的時候，箭頭會顯示紅色，最終確定星體位置時，會顯示橙黃色，所以我們可以根據箭頭的顏色來判斷星體的方向。

# 5.2 這些 APP，能精準預測拍攝星空當天的天氣

上一節向大家詳細介紹了預測天體數據的 APP，比如預測銀河的方位、天體對象的升起與降落時間等，如果要拍攝星空照片，掌握這些信息還是不夠的，我們還要精準地預測天氣狀況，天氣的好壞與星空拍攝的成功與否息息相關。因此，本節向大家介紹幾款常用來預測天氣的 APP，幫助大家即時瞭解天氣的情況。

## 060 晴天鐘：未來 72 小時的天氣預測軟件

晴天鐘是天文愛好者必備的實用小工具，主要提供天文用途的天氣預報，可以精準地預測

未來 72 小時內的天氣情況。當我們計劃要出門拍攝星空時，先使用「晴天鐘」APP 來查一查當地未來的天氣。下面介紹安裝與使用「晴天鐘」APP 的操作方法。

### 1 · 安裝晴天鐘

下面介紹安裝「晴天鐘」APP 的操作方法，具體操作步驟如下。

Step 01 在 App Store 中，打開「搜索」界面，如圖 5-43 所示。

Step 02 ❶ 在搜索欄中搜索「晴天鐘」APP；❷ 點擊「搜索」按鈕，如圖 5-44 所示。

圖5-43　打開「搜索」界面

圖5-44　點擊「搜索」按鈕

Step 03 搜索到「晴天鐘」APP，點擊該 APP 的名稱，如圖 5-45 所示。

Step 04 進入「晴天鐘」APP 詳細介紹界面，點擊「獲取」按鈕，如圖 5-46 所示。。

圖5-45　點擊APP的名稱

圖5-46　點擊「獲取」按鈕

**Step05** 執行操作後，即可開始安裝「晴天鐘」APP，並顯示安裝進度，如圖 5-47 所示。

**Step06** 待 APP 安裝完成後，界面中顯示「打開」按鈕，表示安裝完成，如圖 5-48 所示。

圖5-47　開始安裝APP

圖5-48　APP安裝完成

## 2．使用晴天鐘

當我們將「晴天鐘」APP 安裝到手機上之後，接下來教大家如何使用晴天鐘來查看天氣情況，幫助我們更好地拍攝星空照片。

**Step01** 打開「晴天鐘」APP，進入 APP 主界面，在其中可以查看用戶當前所在位置的天氣情況，如溫度、雲量、視寧度、透明度、溫度以及降水情況。從右向左滑動屏幕，可以查看未來 72 小時內的天氣情況，如圖 5-49 所示。

圖5-49　查看用戶當前所在位置的天氣情況

**Step02** 接下來教大家搜索目的地的天氣情況。比如我想知道瀘沽湖的天氣情況，❶ 可以點擊界面左上角的「＋」按鈕，打開左側界面；❷ 點擊下方的「＋」按鈕，如圖 5-50 所示。

圖5-50　點擊下方的「＋」按鈕

**Step03** 進入「搜索」界面，點擊「搜索」欄，如圖 5-51 所示。

**Step04** ❶ 在「搜索」欄中，輸入需要查詢的地點，如「雲南瀘沽湖」；❷ 點擊界面右下角的「搜索」按鈕，如圖 5-52 所示。

圖5-51　點擊「搜索」欄　　　　　　圖5-52　輸入需要查詢的地點

**Step05** 執行操作後，即可搜索到瀘沽湖的天氣情況，界面左側的上方顯示了搜索的地點，如圖 5-53 所示。

**Step06** 從右向左滑動屏幕，隱藏左側界面，可以全屏查看瀘沽湖的天氣情況，下方還可以查看瀘沽湖太陽、月亮的升起與降落時間，如圖 5-54 所示。

圖5-53　顯示搜索的地點　　　　　　　圖5-54　查看瀘沽湖的天氣

**Step07** 在該界面中，點擊「氣象」標籤，即可查看瀘沽湖的氣象情況，如溫度、濕度、天氣以及風向等。從這個界面中可以瞭解到未來 3 天內是怎樣的天氣，如圖 5-55 所示。

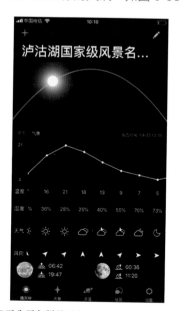

圖5-55　瞭解到未來3天內是怎樣的天氣

**Step08** 在 APP 界面下方，點擊「天象」標籤，即可切換至「天象」界面，在其中可以查看相關的天象信息，非常詳細、全面，具體的時間也非常清楚，對於我們拍攝星空天體的攝影師來說十分有用，如圖 5-56 所示。

圖5-56　查看相關的天象信息

Step09 在 APP 界面下方，點擊「升落」標籤，即可切換至「升落」界面，在其中可以查看太陽、月球、水星、金星、火星、木星、天王星以及海王星等天體對象的上升與落下時間，可以幫助我們更好地瞭解天體的運動時間，有助於進行天體攝影，如圖 5-57 所示。

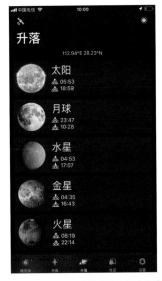

圖5-57　查看天體對象的上升與落下時間

Step10 在 APP 界面下方，點擊「社區」標籤，即可切換至「圈子」界面，在其中可以查看關於星空攝影的相關技術知識，有助於用戶提升星空攝影技術，如圖 5-58 所示。

**專家提醒**

在「晴天鐘」APP 主界面下方，點擊「設置」標籤，即可切換至「設置」界面，在其中可以對「晴天鐘」APP 進行相關設置，使 APP 在操作上更符合大家的使用習慣。

圖5-58　查看關於星空攝影的相關技術知識

## 061　Windy：預測降雨、風力等氣象條件

　　Windy 是一款非常好用的氣象服務 APP，可以預測 10 天內的氣候情況，可以在手機上查看詳細的風向和風速，可以進行溫度、高度的預測，幫助我們更詳細地瞭解天氣情況。下面介紹安裝與使用 Windy APP 的操作方法。

### 1・安裝 Windy

下面介紹安裝 Windy APP 的操作方法，具體操作步驟如下。

**Step01** ❶ 在 App Store 中，搜索 Windy；❷ 點擊 APP 的名稱，如圖 5-59 所示。

**Step02** 進入 Windy APP 詳細介紹界面，點擊「獲取」按鈕，如圖 5-60 所示。

圖5-59　點擊 APP 的名稱

圖5-60　點擊「獲取」按鈕

**Step 03** 執行操作後，即可開始安裝 Windy APP，並顯示安裝進度，如圖 5-61 所示。

**Step 04** 待 APP 安裝完成後，界面中顯示「打開」按鈕，表示安裝完成，如圖 5-62 所示。

圖5-61　顯示安裝進度

圖5-62　APP 安裝完成

### 2・使用 Windy

下面介紹使用 Windy APP 查看天氣情況的方法，具體操作步驟如下。

**Step 01** 打開 Windy APP，彈出「允許推送通知」界面，點擊「跳過」按鈕，如圖 5-63 所示。

**Step 02** 進入 Windy APP 主界面，在界面的中間顯示了用戶當前位置的天氣情況，如溫度、風速、氣候等，點擊「我的位置」信息欄，如圖 5-64 所示。

圖5-63　點擊「跳過」按鈕

圖5-64　點擊位置信息欄

**Step 03** 在打開的界面中，可以查詢詳細的天氣情況；向左滑動屏幕，可以查看未來 10 天的天氣情況；在上方點擊不同的標籤，可以查看不同的氣候信息，如圖 5-65 所示。

圖5-65　點擊不同的標籤查看不同的氣候信息

**Step 04** 點擊左上角的「返回」按鈕，返回主界面。點擊「遇風」下方的「最近點」縮略圖，可以查看附近的天氣情況，如圖 5-66 所示。

圖5-66　查看附近的天氣情況

**Step 05** 點擊左上角的「返回」按鈕，返回主界面。點擊「遇風」下方的「風地圖」縮略圖，可以查看風力情況，如圖 5-67 所示。

圖5-67　查看風力情況

Step 06 點擊左上角的「返回」按鈕，返回主界面。接下來我們搜索需要查看的目的地的天氣，比如海南博鰲白金灣。在主界面中點擊「現場搜索」欄，如圖 5-68 所示。

Step 07 進入搜索界面，❶ 在上方輸入「海南」；❷ 在彈出的列表中選擇「China- 海南博鰲白金灣」地點；❸ 點擊右下角的「搜索」按鈕，如圖 5-69 所示。

圖5-68　點擊「現場搜索」欄

圖5-69　輸入並選擇相應地點

Step 08 執行操作後，即可查看搜索到的目的地的具體天氣情況，如圖 5-70 所示。

**專家提醒**

當用戶搜索到相應目的地之後，可以點擊右上角的「收藏」按鈕，收藏該地點，方便下次打開該 APP 的時候，即時查看該地的天氣信息。

圖5-70　查看搜索到的目的地的具體天氣情況

## 062 地圖：奧維互動地圖，掌握精準位置

奧維互動地圖是一款地圖導航類的軟件，該 APP 的功能十分強大，不僅可以搜索相應的景點與交通信息，還可以進行其他範圍的搜索，如餐飲、娛樂、銀行、住宿、購物、醫院以及公園等信息，幫助用戶一站式解決出行問題。下面介紹奧維互動地圖的基本使用技巧。

**Step 01** 打開 App Store，搜索「奧維互動地圖」APP，如圖 5-71 所示。

**Step 02** 點擊「奧維互動地圖」右側的「安裝」按鈕，開始安裝 APP，如圖 5-72 所示。

圖5-71　搜索APP　　　　　　　圖5-72　安裝APP

**Step 03** 安裝完成後，打開「奧維互動地圖」APP，進入歡迎界面，如圖 5-73 所示。

**Step 04** 稍等片刻，進入「奧維互動地圖」主界面，如圖 5-74 所示。

圖5-73　進入歡迎界面

圖5-74　進入APP主界面

**Step 05** 點擊界面上方的「搜索」按鈕，進入「視野內搜索」界面，如圖 5-75 所示。在其中用戶可以搜索有關餐飲、交通、娛樂、銀行、住宿、購物以及生活等方面的資訊，涵蓋用戶的吃、住、行、遊、購、娛等 6 大方面。

**Step 06** 點擊「搜索」欄，在其中輸入需要搜索的內容，❶ 輸入「岳麓山」，搜索顯示岳麓山的相關信息；❷ 點擊「搜索」按鈕，如圖 5-76 所示。

圖5-75　進入「視野內搜索」界面

圖5-76　顯示搜索的相關信息

**Step 07** 執行操作後，即可搜索到需要的景點信息，並顯示具體位置，如圖 5-77 所示。

**Step 08** 用戶點擊界面上方的「路線」按鈕，可以查看相應的路線信息，❶ 這裏點擊「步行」按鈕；❷ 然後設置起點與終點位置；❸ 點擊「搜索」按鈕，如圖 5-78 所示，即可搜索到相應

的路線行程，跟着 APP 提供的路線行走，即可到達終點位置。

圖5-77　顯示具體位置　　　　　　　圖5-78　搜索路線信息

**Step 09** 點擊「返回」按鈕，返回主界面，點擊「搜索」按鈕，進入「視野內搜索」界面，點擊「交通」選項下的「公交站」類別，如圖 5-79 所示。

**Step 10** 執行操作後，即可搜索到景點附近有關的巴士出行路線信息，如圖 5-80 所示。這個軟件功能十分強大，可搜索的內容涉及用戶出行的方方面面。

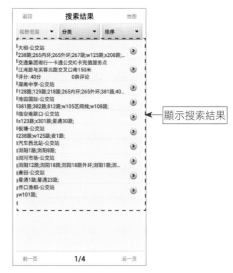

圖5-79　點擊「交通」類別　　　　　圖5-80　顯示搜索到的巴士站

**專家提醒**

還有一些其他的 APP 也能預測天氣，如 Meteoearth、MeteoBlue 等，由於本書篇幅有限，本章只着重介紹了兩款預測天氣的 APP。

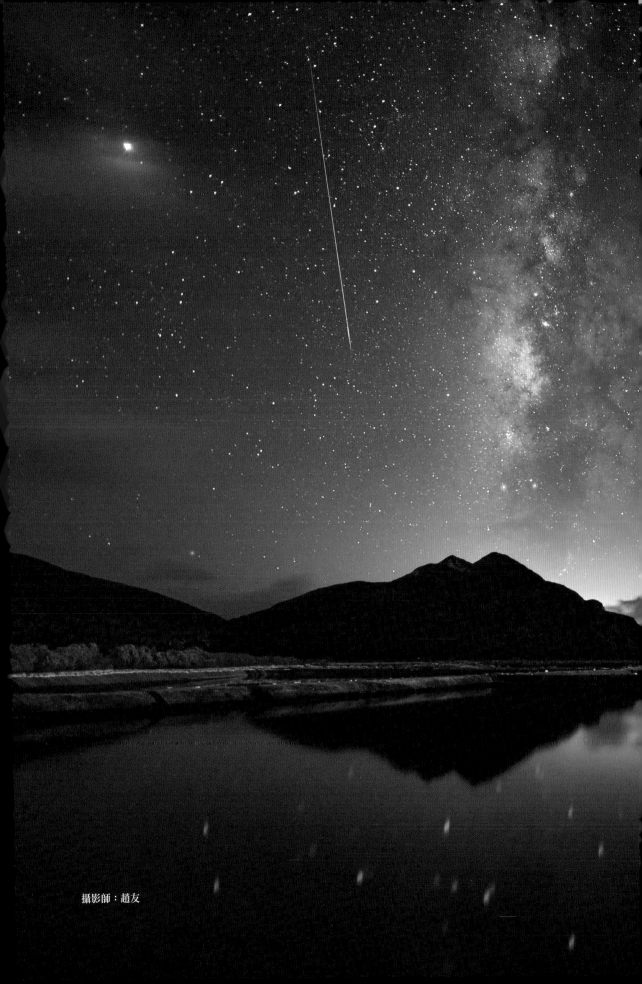

攝影師：趙友

# 6 取景技巧：極具畫面美感的 星空構圖

【星空構圖也叫「星空取景」，是指在星空攝影創作過程中，在有限的平面的空間裏，借助攝影者的技術技巧和造型手段，合理安排畫面上各個元素的位置，把各個元素結合並有序地組織起來，形成一個具有特定結構的星空畫面。本章主要介紹拍攝星空照片時的各種常用取景技巧，有助於提升照片的畫面感。】

# 6.1 常用的 4 種構圖法，拍出最美星空照片

　　拍攝星空，攝影構圖是拍出好照片的第一步，由於相機或手機鏡頭的大小有限，這就更需要用戶在前期做好畫面的構圖了。構圖是突出星空照片主題的最有效的方法，這也是攝影大師和普通攝影師拍出的照片區別最明顯的地方。本節主要向大家介紹 4 種常用的構圖技法，分別是前景構圖、橫幅構圖、豎幅構圖以及三分線構圖。

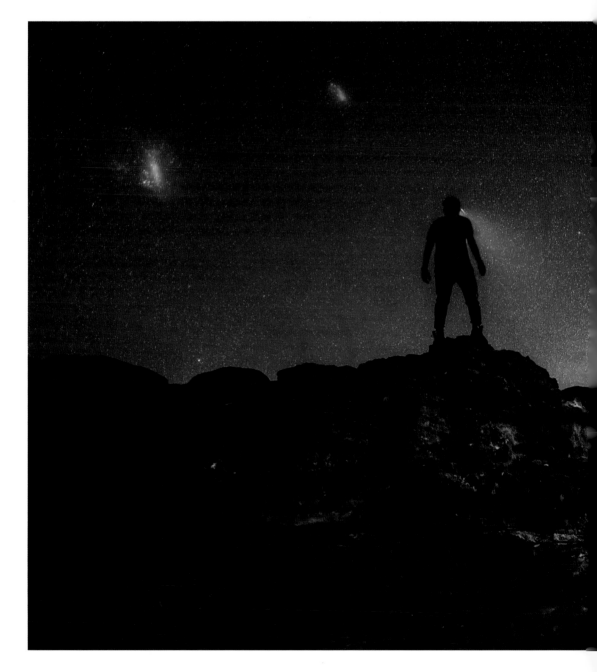

## 063　前景構圖：用這些對象做前景，很有意境

　　拍攝星空照片的時候，前景很重要，能為畫面起到修飾與突出主題的作用，還能給觀眾帶來一種身臨其境的感覺，加強了整個畫面的空間感、立體感。一般情況下，我們可以設置為前景的對象包括：人物、汽車、建築、山脈、樹林等。

　　如圖 6-1 所示，是在悉尼藍山公園拍攝的星空攝影作品，以人物頭戴強光手電筒為前景，照片左側下半部分還有相應岩石為前景襯托；上半部分的整個星空，左邊是大小麥哲倫星雲，右邊是銀河。畫面非常有質感和意境。

　　如圖 6-2 所示，是在悉尼波蒂國家公園（Bouddi National Park）拍攝的，以水池和岩石為前景，天上的星星全部映在水面上，岩石的形狀也特別富有個性，整個畫面非常唯美。

光圈：F/1.8，曝光時間：30秒，ISO：3200，焦距：14mm

圖6-1　在悉尼藍山公園拍攝的星空攝影作品

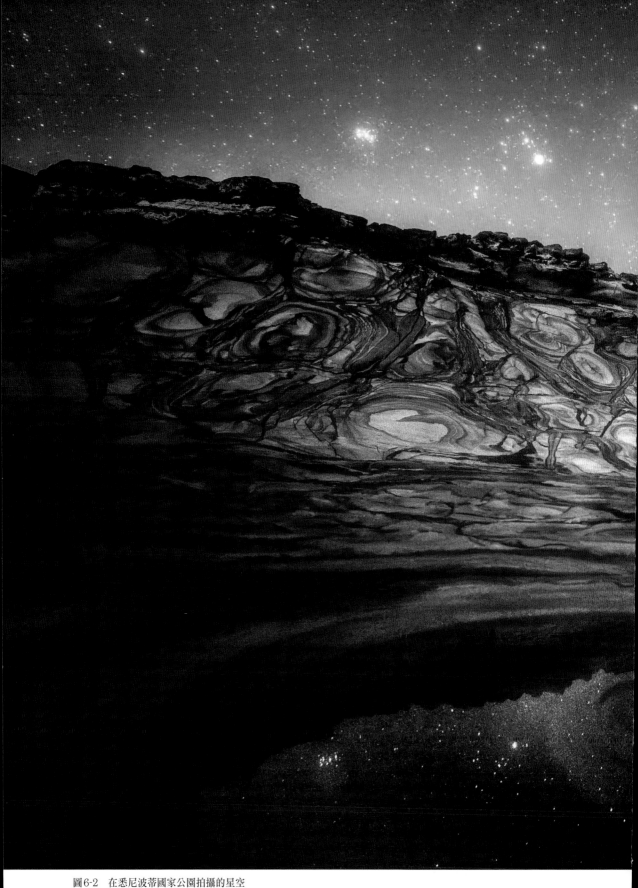

圖6-2　在悉尼波蒂國家公園拍攝的星空

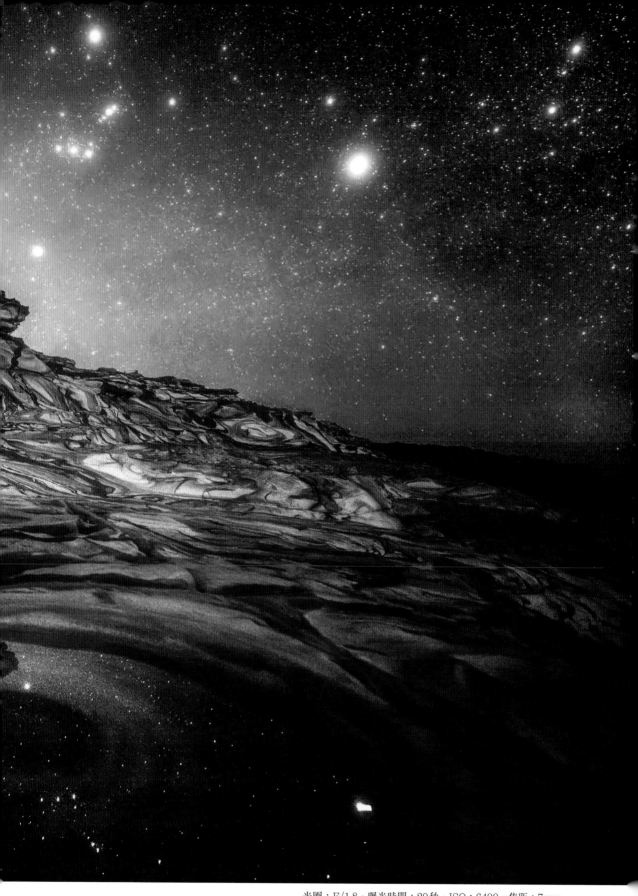

光圈：F/1.8，曝光時間：20秒，ISO：6400，焦距：7mm

如圖 6-3 所示，是在長治平順的山頂上拍攝的銀河，以延綿起伏的山脈為前景，很好地襯托了畫面的遼闊感。

**圖6-3　在長治平順的山頂上拍攝的銀河**　　　　光圈：F/3.5，曝光時間：181秒，ISO：3200，焦距：15mm

如圖 6-4 所示，是在悉尼邦布海灘（Bombo Beach）拍攝的，以湍流和岩石為前景，筆者以慢門的手法拍攝的湍流，使畫面展現出仙境般的效果，這就是前景的重要性。

**圖6-4　在悉尼邦布海灘拍攝的星空**　　　　　光圈：F/1.8，曝光時間：20秒，ISO：8000，焦距：14mm

# 064 橫幅構圖：最能體現震撼、大氣的場景

拍攝星空照片時，橫幅全景構圖也是使用得比較多的手法，主要是拍攝銀河拱橋的時候用得比較多。這種構圖的優點：一是畫面豐富，可以展現更多的內容；二是視覺衝擊力很強，極具觀賞性。下面我們來看一些筆者拍攝的橫幅全景照片。

如圖6-5所示，是在阿拉善拍攝的18張照片拼接的橫幅全景照片，銀河拱橋拍攝得很美、很震撼，將一棵樹放在了畫面正中心的位置，可以彙聚焦點，為畫面起到畫龍點睛的作用。

圖6-5　在阿拉善拍攝的18張照片拼接的橫幅全景照片

如圖6-6所示，是在柏葉口水庫拍攝的8張照片拼接的橫幅全景照片，以水庫為前景，山頂的曲線和水面慢門的拍攝襯托出了畫面的朦朧美感，整個畫面有強烈的明暗對比效果。

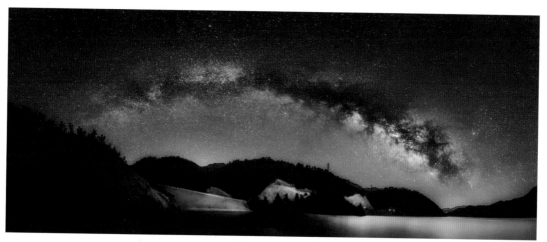

圖6-6　在柏葉口水庫拍攝的8張照片拼接的橫幅全景照片

如圖6-7所示，是在刀鋒岩灣拍攝的8張照片拼接的橫幅全景照片，拍攝的時候將月亮放到了畫面的焦點位置，彙聚了視線，周圍的環境與天空相互呼應，畫面感極美。

圖6-7　在刀鋒岩灣拍攝的8張照片拼接的橫幅全景照片

　　如圖 6-8 所示，是以人物手持強光手電筒為前景拍攝的橫幅全景，為多張照片拼接的效果，相比單張近景照片，畫面感是不是更加遼闊了？

圖6-8　以人物手持強光手電筒為前景拍攝的橫幅全景拼接效果　　　　　　　　　　　　　　　　攝影師：趙友

　　如圖 6-9 所示，是筆者站在悉尼附近的藍山之巔拍攝的橫幅全景，為多張照片的拼接效果，整個畫面的感染力很強。筆者站在畫面的正中心，俯瞰遼闊的原野與深邃的峽谷，面對無邊無際的未知世界、面對馳騁無垠的空間，希望能夠繼續探尋更多星空的奧秘。

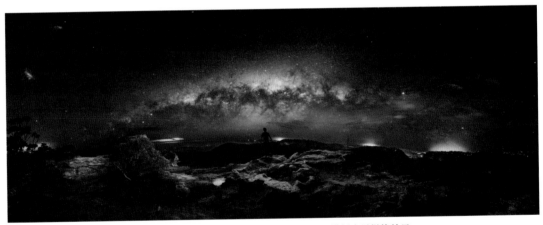

圖6-9　筆者站在悉尼附近的藍山之巔拍攝的橫幅全景拼接效果

　　當我們在沙漠、戈壁這種人場景的地區拍攝星空照片時，一定要拍攝一幅橫幅全景作品，因為橫幅全景畫面的視野寬闊，所以給人帶來的視覺衝擊力非常強，只要大家在拍攝時遵循一定的規律，挑選好前景對象，一般都能拍出非常漂亮、大氣的全景照片。

# 065 豎幅構圖：能拍出銀河的狹長和延伸感

　　豎幅構圖的特點是狹長，而且可以裁去橫向畫面多餘的元素，使得畫面更加整潔、主體突出。豎幅構圖可以給欣賞者一種向上向下延伸的感受，可以將畫面上下部分的各種元素緊密地聯繫在一起，從而更好地表達畫面主題。

圖6-10

　　如左圖 6-10 所示，拍攝的豎幅畫面體現了銀河的狹長，這是 8 張照片拼接而成的效果，拍出了銀河豐富的色彩和細節。

　　如下圖 6-11 所示，拍攝的豎幅照片中，銀河與流星劃過的效果都拍攝出來了，前景為一棵樹，樹下有一個人拿着強光手電筒，既給地景補了光，又方便相機來對焦。

圖6-11

　　如圖 6-12 所示，竪幅的畫面展現了天空的縱深感，星星繁多而璀璨，地景極具線條性，給人的感覺也很寬廣。

　　如圖 6-13 所示，是以樹為前景的竪幅構圖。

　　如圖 6-14 所示，這張照片中的女孩就是整個畫面的點睛之筆，竪幅構圖使照片的視覺效果獨具一格，太陽傘上面圍了一圈 LED 燈，既為地景補光，也襯托出了女孩唯美的畫感。

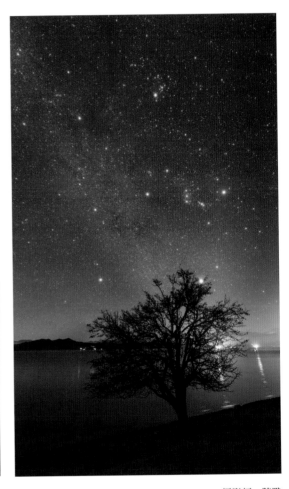

圖6-12　　　　　　　　　　　　　攝影師：陳默

圖6-13　　　　　　　　　　　　　攝影師：陳默

光圈：F/1.8，曝光時間15秒，ISO：1000，
焦距：35mm，12張接片

光圈：F/1.8，曝光時間15秒，ISO：1000，
焦距：35mm，12張接片

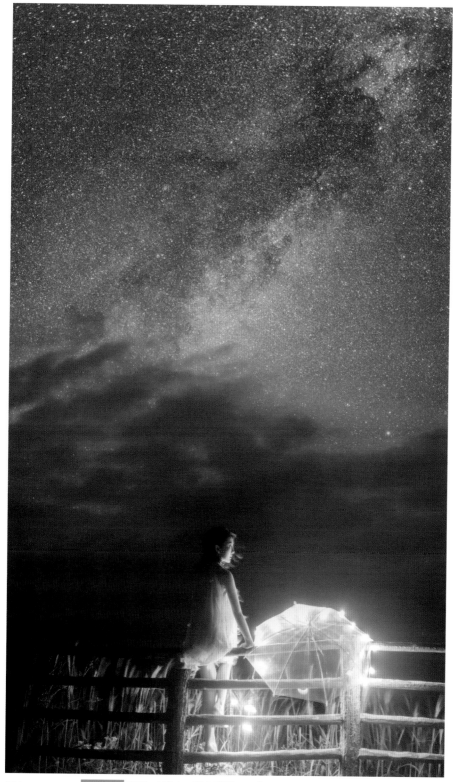

圖6-14　　 天空部分 光圈：F/1.5，曝光時間：10秒，ISO：6400，焦距：35mm，單張曝光

地面部分 光圈：F/1.8，曝光時間：10秒，ISO：2000，焦距：35mm，2張拼接

## 066 三分線構圖：讓地景與天空更加協調

圖6-15　下三分線構圖的星空照片（1）　　　　　　　光圈：F/2.0，曝光時間：300秒，ISO：800，焦距：14mm

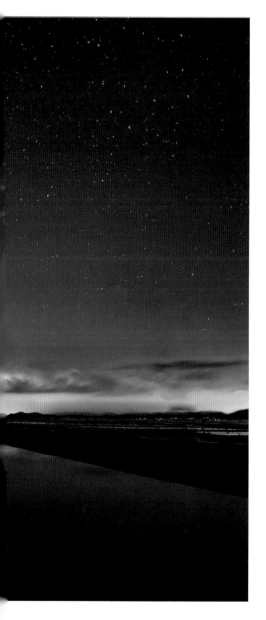

三分線構圖，就是將畫面從橫向或縱向分為三部分。在拍攝時，將對象或焦點放在三分線的某一位置上進行構圖取景，讓對象更加突出，讓畫面更加美觀。

如圖 6-15 所示，將地平線放在畫面下方三分之一處，遠處的山脈和天空佔了整個畫面的三分之二，這樣的構圖可以使照片看起來更加舒適，完美拍下了天空中的銀河，讓畫面極具美感。如果照片中地景留得太多，畫面就不會有這麼強的視覺衝擊力。

這張照片還有一種拍攝手法，我們還可以把銀河放在左側三分線的位置進行拍攝。

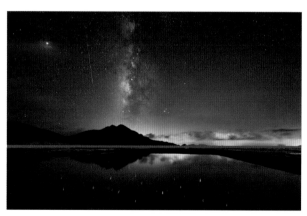

如圖6-16所示，也是一幅下三分線構圖的星空作品，整個湖面佔了畫面三分之一的位置。這張照片還拍攝到了北極光，這是難得的景象，是筆者在冰島草帽山拍攝的。

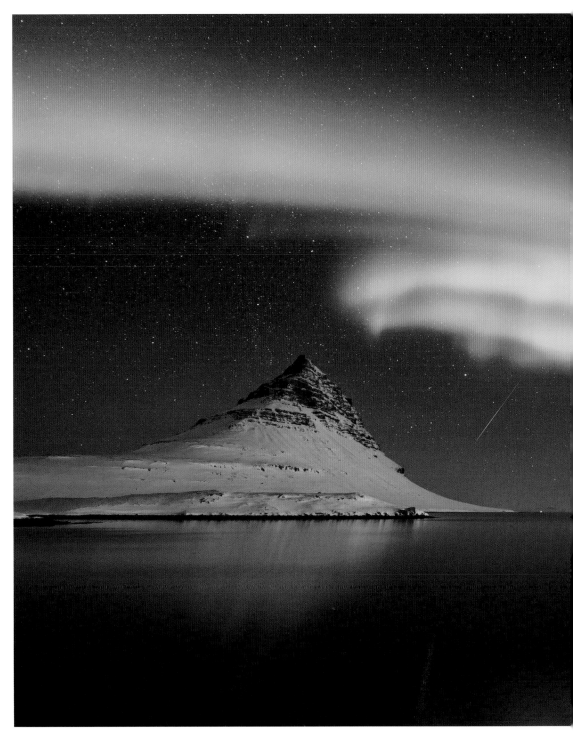

圖6-16 下三分線構圖的星空照片（2）

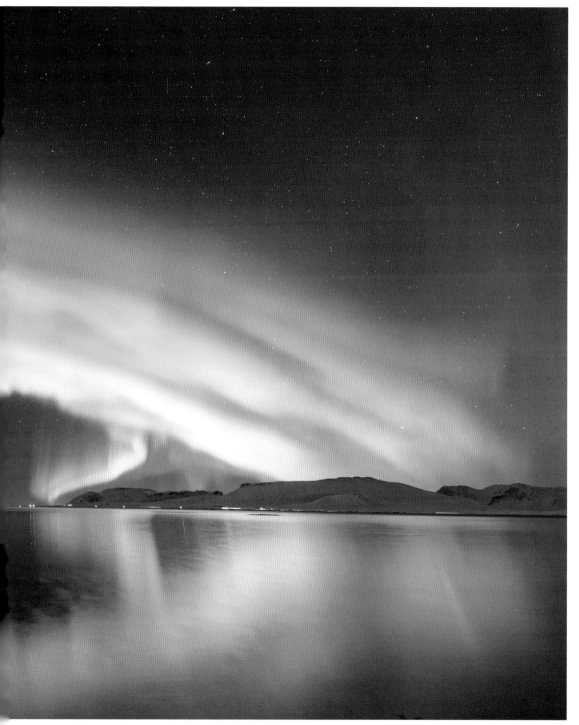

光圈：F/2.0，曝光時間：8秒，ISO：3200，焦距：14mm，曝光補償：+0.7

如圖 6-17 所示，是在內蒙古明安圖拍攝的星空作品，銀河處在畫面的右側三分線位置，筆者墨卿憑這張照片獲得了 2018 年英國格林威治皇家天文台年度攝影大賽最佳新人獎。

和閱讀一樣，人們看照片時也是習慣從左往右看，視線經過運動最後會落於畫面右側。所以我們拍攝照片時，將銀河主體置於畫面右側能有良好的視覺效果。

天空部分運用赤道儀拍攝，光圈：F/2，曝光時間：60 秒，ISO：1250，焦距：35mm，16 張照片拼接完成。

地景部分關閉赤道儀拍攝，光圈：F/2，曝光時間：120 秒，ISO：640，焦距：35mm，4 張照片拼接完成。

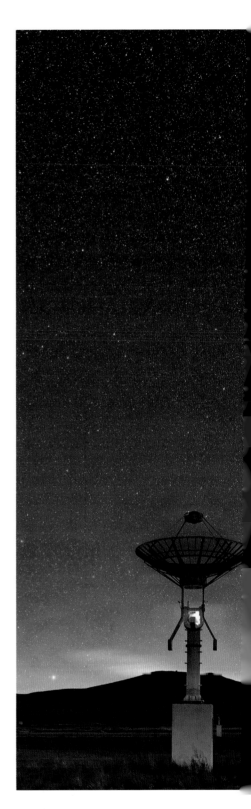

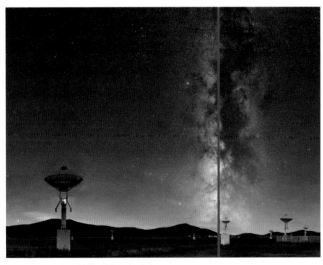

圖6-17　右三分線構圖的星空照片

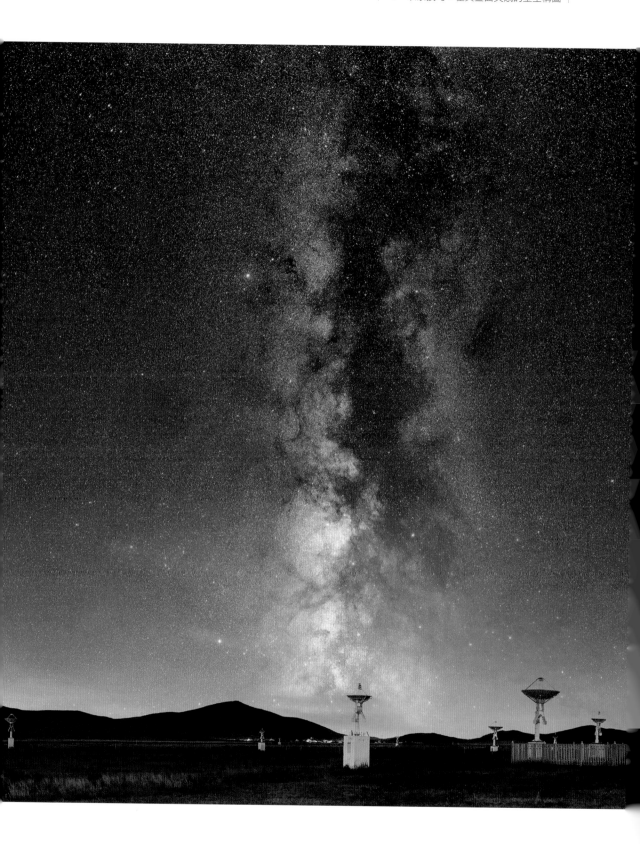

# 6.2 特殊形態的構圖法，這樣能拍出大師級作品

除了上一節介紹的 4 種常見的星空構圖技法，還有一些特殊形態的構圖法，如曲線構圖、斜線構圖以及倒影構圖等，這些構圖技法也能拍出很漂亮的星空照片，下面我們來學習一下。

光圈：F/1.8，曝光時間：31 秒，ISO：1600，焦距：14mm，7 張照片拼接完成

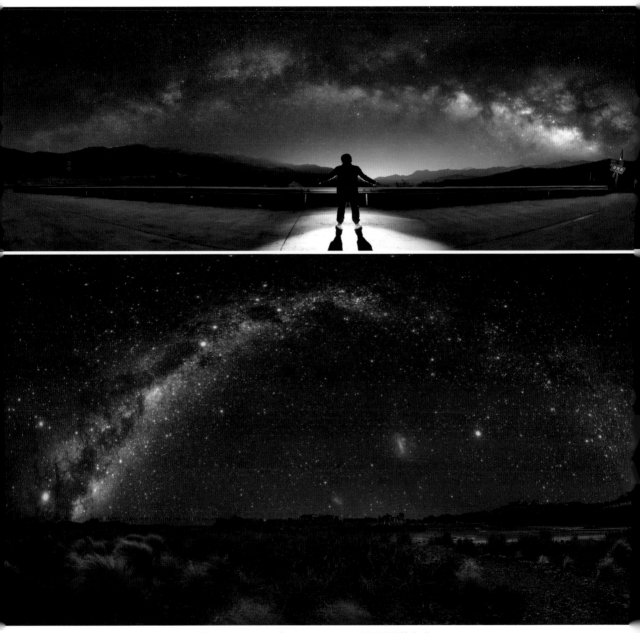

光圈：F/2.8，曝光時間：20 秒，ISO：6400，焦距：24mm，24 張照片拼接完成

## 067 曲線構圖：展現星空銀河的曲線美感

　　曲線構圖是指攝影師抓住拍攝對象的特殊形態特點，在拍攝時採用特殊的拍攝角度和手法，將物體以類似曲線的造型呈現在畫面中。在銀河的拍攝過程中，以 C 形的拍攝手法居多，C 形構圖富有畫面動感，是一種特別的曲線構圖，因而有着天然的曲線美，如圖 6-18 所示。前面介紹的 2 幅星空作品，都是以銀河的形態為曲線拍攝的，我們還可以選取地景為曲線或 C 形樣式來進行構圖取景。

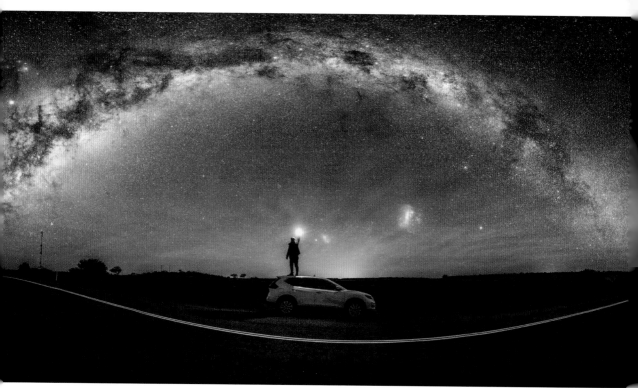

圖6-18　C形構圖拍攝的銀河照片　　　　光圈：F/2，曝光時間：10秒，ISO：3200，焦距：14mm，曝光補償：+0.7

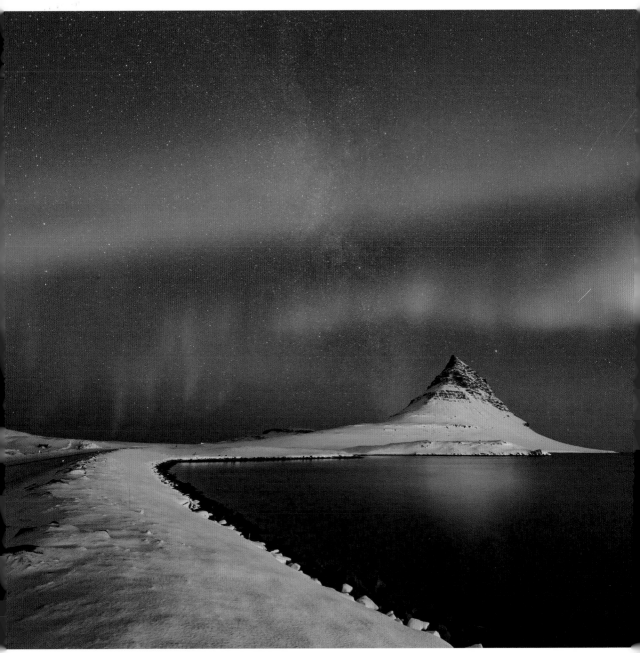

圖6-19　地景沿湖為C形曲線構圖的星空照片　　光圈：F/2，曝光時間：10秒，ISO：3200，焦距：14mm，曝光補償：+0.7mm

如圖6-19所示，地景沿湖呈C形曲線狀，極具線條美感，天空中繁星點點，還有極光的襯托，場景極具震撼力。

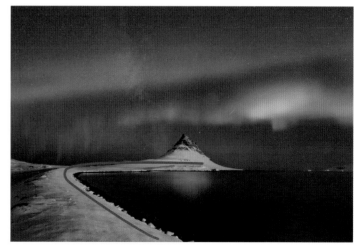

　　如圖 6-20 所示，上面這幅星空作品就是以橋樑彎道呈 C 形的曲線樣式來拍攝的，極具 C 形的曲線美。大家需要留意，凡是遇到橋樑、轉盤以及圓形對象時，都可以採用這種 C 形構圖來拍攝。

圖6-20　以橋樑彎道為 C 形曲線構圖的星空照片　　　　光圈：F/1.4，曝光時間：15秒，ISO：4000，焦距：24mm

## 068 斜線構圖：不穩定的畫面給人一種新意

在拍星空銀河的時候，斜線構圖也是用得比較多的一種構圖方式。斜線構圖的不穩定性使畫面富有新意，給人以獨特的視覺效果。

如圖 6-21 所示，銀河呈斜線狀，給欣賞者帶來了視覺上的不穩定感，使畫面具有不規則的韻律，從而吸引欣賞者的目光，具有很強的視線導向性，將觀眾的目光沿着銀河的方向落在右下角的山頂上。

圖6-21　斜線構圖拍攝的銀河照片　　　　　　攝影師：趙友

光圈：F/1.8，曝光時間：300秒，ISO：800，焦距：14mm

光圈：F/1.8，曝光時間：20秒，ISO：6400，焦距：14mm

## 069 倒影構圖：拍出最美的天空之鏡效果

　　倒影構圖可以利用水面倒影拍攝出天空之鏡的效果，一般在河邊、江邊、湖邊、海邊，我們都可以充分利用水中的倒影，拍出星星、銀河最美的天空之鏡，這種拍攝方式屬對稱式構圖中的一種。在拍攝天空之鏡時，要重點表現出星空與水中倒影的關係，通過水面呈現出不一樣的景色，適當地調整拍攝角度以及拍攝的高度，可以得到意想不到的畫面效果。

　　如圖 6-22 所示，這是在青海茶卡鹽湖拍攝的天空之鏡的效果，地平線將畫面一分為二，天空佔一半，水面佔一半，天空中的星星和銀河全部映在水面上，下半部分水波粼粼的效果看上去就像一幅油畫，兩種不同的星空風景相結合很美。

圖6-22　在青海茶卡鹽湖拍攝的天空之鏡的效果　　　　光圈：F/2.8，曝光時間：25秒，ISO：3200，焦距：14mm

# 【實拍案例和綜合處理篇】

## ▪▪▪ 7 ▪▪▪ 相機拍星空：震撼的星空照片要這樣拍

【經過前面 6 章內容的學習，相信大家已經很好地掌握了拍攝星空照片的理論知識，接下來我們需要進入實戰階段，開始實戰拍攝星空照片。因為拍攝知識學了以後要能靈活運用，才算是真的學會了。本章主要介紹實戰拍攝的具體流程和方法，以及拍攝完成後的照片處理技巧，幫助大家快速從入門到精通。】

# 7.1 實戰拍星空，每一個步驟都要看清楚

從本節開始，將以筆者的實戰經驗詳細地向大家講解拍攝星空照片的具體步驟和方法，大家一定要詳細看清每一個步驟，跟着仔細操作、靈活運用，一定能拍攝出理想的星空大片。

## 070 選擇合適的天氣出行

在拍攝星空照片之前，我們在規劃時間的時候，一定要用手機 APP 查看拍攝當天的天氣情況，選擇天氣晴朗的時候出行。

比如，我想去雲南瀘沽湖拍攝星空照片，這個地點是星空攝影師必去的一個地方，此時我們可以先使用 Windy APP 查看當地的天氣情況，如溫度、雨量等信息，如圖 7-1 所示。

圖7-1　使用Windy APP查看出行當天的天氣情況

根據上圖搜索的信息來看，瀘沽湖只有兩個晚上的天氣情況還可以，一個是 4 月 27 ～ 28 日晚，另一個是 5 月 4 ～ 5 日晚，只有這兩天天氣晴朗，降水概率低，風力也不大，正適合拍攝星空照片，其他幾天都是下雨的天氣。

這樣，我們就挑好了出行拍攝的時間，通過 APP 中的氣溫提示，我們可以知道要帶多少衣物，拍攝時一定要防寒保暖。接下來，我們還可以通過「晴天鐘」APP 查看未來 72 小時內的精準天氣情況，可以幫助我們更好地選擇拍攝時間。

挑選好出行的時間後，接下來我們就可以準備衣物、規劃路線、準備拍攝器材，以及選擇怎樣的交通方式出行等。要注意，天氣是瞬息萬變的，所以各位一定不要全信軟件所給出的天氣預報，有時候 APP 上顯示當地是晴天，但到了之後出現多雲的天氣也是非常常見的事情。所以，愈是臨近的日期，天氣預報才愈準確。

## 071 避開城市光源的污染

不管我們在哪裏拍攝星空照片，一定要避開光源的污染，筆者在前面的章節中也説過，拍攝星空照片需要長時間的曝光，如果有光源污染的話，拍攝出來的照片基本就廢了，所以我們要尋找沒有光源的地方進行拍攝。

以雲南瀘沽湖為例，筆者曾多次來到這個地方拍攝星空照片。由於瀘沽湖美名遠揚，現在來這裏旅遊的遊客多起來了，酒店客棧也多了，所以我們一定要選擇光源少的地方。

據筆者經驗來説，推薦以下幾個地方：

（1）可以選擇住在里格，里格有一個觀景台，可以來拍攝星空照片。

（2）可以去女神灣的祭神台，這也是一個拍攝星空不錯的地點。

（3）小魚壩觀景台、川滇分界觀景台、小洛水村附近湖灣都是不錯的選擇，儘量選擇人少的、地勢要高點的位置。

（4）如果精力比較好，還可以徒步或者包車去永寧方向的埡口下去的村子，叫竹地村，那裏的光源污染也是比較少的。

## 072 尋找星系銀河的位置

當我們挑選好拍攝位置後，接下來打開手機 APP，尋找星系銀河的位置。通過前面章節的學習，我們應該已經知道要使用「星空地圖」APP 來尋找北極星或其他星座的位置了。如圖 7-2 所示，是使用「星空地圖」APP 尋找到的北極星與天狼星的方位。找到北極星的位置可以方便我們拍攝星軌，也方便我們完成赤道儀上極軸的校對。

圖7-2　尋找到的北極星與天狼星的方位

　　2月份的時候，在瀘沽湖就能看見夏季銀河閃亮的銀心了，如果想拍到璀璨的夏季銀河，大家可以選擇在2月～10月這個時間段。而10月之後進入冬季，值得拍攝的有獵戶座的巴納德環，當然前提要你手上有一台天文改機，它才能很好地被拍攝出來。接下來，我們使用Planit APP查看銀河的方位，在「星曆功能」列表框中，點擊「銀河搜索」按鈕，搜索到瀘沽湖的位置，即可查看銀河的方位角、仰角、焦距等信息，如圖7-3所示。

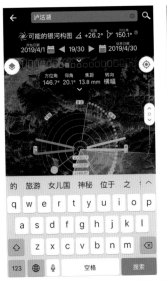 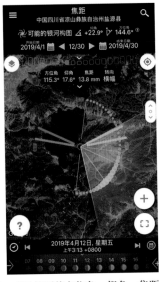 

圖7-3　查看銀河的方位角、仰角、焦距等信息

## 073 準備好拍攝器材設備

　　當我們確定好拍攝位置，並掌握了星座、銀河的方位後，接下來需要準備好拍攝器材和設備。

　　必帶設備包括：相機、鏡頭、三腳架、除霧帶、記憶卡，相機電池需要多備幾塊，因為夜間寒冷，電池在寒冷的環境下放電會比較快。

　　可選設備包括：赤道儀、指星筆、全景雲台、無線快門線、柔焦鏡、頭燈、氛圍燈等。

## 074 設置相機的各項參數

　　準備好拍攝器材之後，我們要開始設置相機的各項參數了，如ISO（感光度）、快門、光圈等。單反相機這3大參數的設置，主要有兩種方法：

　　第1種方法：選單法。在相機的選單中，一般都是可以設置感光度等參數的，不懂操作的話可以看相機的使用說明書。

　　第2種方法：按鈕法。一般在相機的右上角，有感光度、快門、光圈等相應的設置按鈕，

不同的相機設置會稍有差異，請看説明書操作即可。

　　下面以尼康 D850 相機為例，向大家分別介紹設置 ISO（感光度）、快門、光圈的方法。

　　1・設置 ISO（感光度）參數

　　設置感光度參數時，建議從 3200 開始試起，每個參數都可以試一下。下面介紹在尼康 D850 相機的選單列表中，設置 ISO（感光度）參數的具體方法。

　　**Step 01** 按下相機左上角的 MENU（選單）按鈕，如圖 7-4 所示。

　　**Step 02** 進入「照片拍攝選單」界面，通過上下方向鍵選擇「ISO 感光度設定」選項，如圖 7-5 所示。

圖7-4　按下MENU按鈕

圖7-5　選擇「ISO感光度設定」選項

　　**Step 03** 按下 OK 鍵，進入「ISO 感光度設定」界面，選擇「ISO 感光度」選項並確認，如圖 7-6 所示。

　　**Step 04** 彈出「ISO 感光度」列表框，其中可供選擇的感光度數值包括 800、1000、1250、1600、2000、2500、3200，如圖 7-7 所示。

圖7-6　選擇「ISO感光度」選項

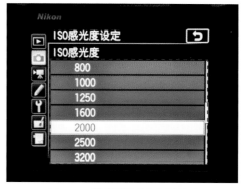

圖7-7　可供選擇的感光度數值（1）

　　**Step 05** 通過下方向鍵，翻至下一頁，可以設置更高的感光度參數值，如圖 7-8 所示。

　　**Step 06** 這裏選擇 3200 的 ISO 感光度並確認，返回上一界面，顯示了設置好的 ISO 感光度參數，如圖 7-9 所示。

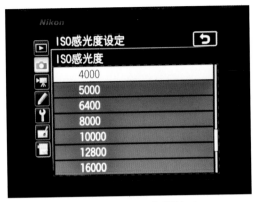

圖7-8　可供選擇的感光度數值（2）

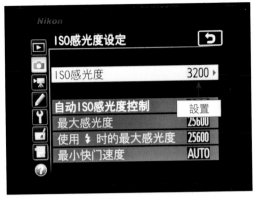

圖7-9　選擇3200的ISO感光度並確認

### 2・設置快門參數

快門的設置，有個 300、400、500 的原則，我們以 300 的數值除以鏡頭的焦段，比如說筆者鏡頭的焦段為 24-70mm，那快門的時間就是 300 除以 24 等於 12.5 秒，大家可以將 ISO 和快門參數配合選擇，我們就先從這兩個參數開始試拍，即 ISO 為 3200，曝光時間為 12 秒左右，拍一張照片看看是曝光不足還是曝光過度。

（1）如果是曝光不足，我們就將曝光的時間 12 秒增加到 13、14、15 秒不等。

（2）如果是曝光過度，我們就將曝光的時間 12 秒減少到 11、10、9 秒不等。

當然，你也可調整感光度，通過提高感光度參數來增加曝光、減少感光度參數來降低曝光。下面以尼康 D850 相機為例，介紹設置快門參數的方法，具體操作步驟如下。

Step01 按下相機右側的 info（參數設置）按鈕，如圖 7-10 所示。

Step02 進入相機參數設置界面，如圖 7-11 所示。

圖7-10　按下info（參數設置）按鈕

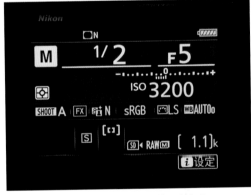

圖7-11　進入相機參數設置界面

Step03 撥動相機前置的「主指令撥盤」，如圖 7-12 所示。

Step04 此時可以調整快門的參數，我們將快門參數調整到 30 秒，如圖 7-13 所示，即可完成快門參數的設置。

圖7-12　撥動相機前置撥盤

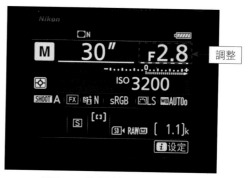

圖7-13　將快門參數調整到30秒

### 3．設置光圈參數

拍攝星空照片時，默認用最大的光圈值，即 F2.8 的光圈值。按下相機右側的 info（參數設置）按鈕，進入相機參數設置界面，撥動相機後置的「副指令撥盤」，將光圈參數調至 F2.8，如圖 7-14 所示，即可完成光圈參數的設置。

ISO、快門和光圈這 3 大參數要結合起來設，而且每更換一個參數，都要測光實拍，這樣才能根據環境光線找到最適合的曝光參數組合。

圖7-14　將光圈參數調至F2.8

## 075 選擇恰當的前景對象

拍攝星空照片時，一定要選擇適當的前景對象作為襯托，如果單純拍天空中的星星，畫面感與吸引力都是不夠的，一定要地景和前景對象的襯托，才能體現出整個畫面的意境。關於前景構圖的方式，前面章節都有介紹過，這裏不再重複講解。

挑選前景對象時，也要注意拍攝位置與角度的選擇，以及攝影者需要注意的事項。筆者給出以下 3 條實用經驗：

（1）選擇好要拍攝的星星的方位，一般選星星多的區域或者某顆最亮的星星。

（2）找好拍攝的位置，前後不要有人，避免人群擁擠影響到三腳架的穩定性。

（3）架好三腳架，注意要固定好，不要晃動，否則拍出來的星星會很模糊。

## 076 對星空進行準確對焦

在手動對焦（MF）模式下，將對焦環調到無窮遠（∞）的狀態，然後往回擰一點；在相機上按 LV 鍵，切換為屏幕取景；然後找到天空中最亮的一顆星星，框選放到最大；然後扭動對焦環，讓星星變成星點且無紫邊的情況下，即可對焦成功，如圖 7-15 所示。

我們在對焦的過程中，可能需要多次嘗試不同的對焦方式，並進行多次試拍並查看拍攝的效果，以保證拍攝出來的星星是清晰的，這樣才不至於後面白費功夫。

圖7-15　屏幕取景對焦星點

## 077 拍攝星空照片並查看

當我們對焦成功後，接下來按相機上的「快門」鍵，即可拍攝星空照片，如果我們使用的是單反相機，則可以開啟反光板預升模式來最大限度地減少機震。如果快門時間設置的30秒，那麼我們需要等待相機曝光30秒之後，才能看到拍攝到的星空照片效果；如果快門時間設置的是1分鐘，則需要1分鐘之後才能查看拍攝的效果，如圖7-16所示。

圖7-16　實拍的星空照片效果

## 7.2　後期處理，3招調出星空的夢幻色彩

當我們拍攝好星空照片後，接下來要對星空照片進行簡單的處理，首先需要將照片從相機中複製到電腦的文件夾中。下面主要介紹簡單處理星空照片的速成法，希望大家熟練掌握本節的基本處理內容。

# 078 讓稀少的星星變得更加明顯

使用相機拍攝出來的星空照片有一點偏暗，而且星星也不太明顯，此時我們首先需要增加照片的曝光，讓稀少的星星變得更加明顯一些。下面介紹調整星星亮度效果的步驟。

**Step 01** 啟動 Photoshop CC 後期處理軟件，打開上一節拍攝的星空照片，如圖 7-17 所示。

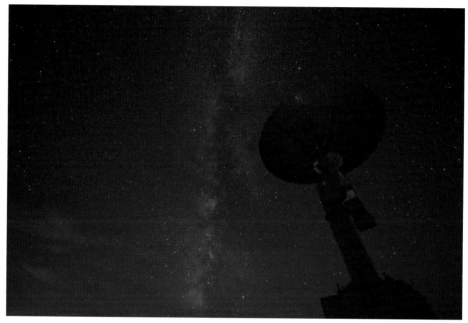

圖7-17　打開上一節拍攝的星空照片

**Step 02** 在選單欄中，點擊「圖像」|「調整」|「亮度 / 對比度」命令，如圖 7-18 所示。

**Step 03** 彈出「亮度 / 對比度」對話框，在其中設置「亮度」為 63，如圖 7-19 所示。

圖7-18　點擊「亮度/對比度」命令

圖7-19　設置「亮度」參數值為63

**Step 04** 設置完成後，點擊「確定」按鈕，即可調整照片的曝光效果，讓稀少的星星變得更加明顯，效果如圖 7-20 所示。

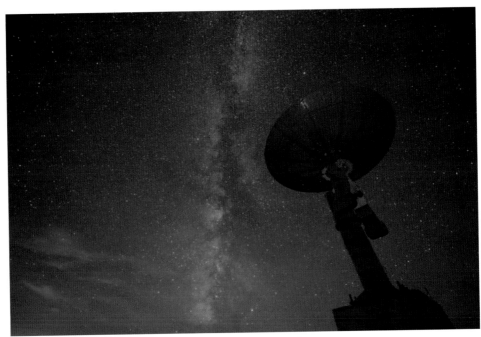

圖 7-20　調整照片的曝光效果

## 079 調整照片的色溫效果與意境

有些攝影師喜歡暖色調的風格，而有些攝影師喜歡冷色調的風格。我們可以在 Photoshop 中通過調整照片的色溫來改變照片的意境，使處理的星空照片更加具有吸引力。

Step01 在上一例的基礎上，打開「濾鏡」選單，點擊「Camera Raw 濾鏡」命令，如圖 7-21 所示。

圖 7-21　點擊「Camera Raw 濾鏡」命令

Step02 打開 Camera Raw 窗口，在界面的右側，設置「色溫」參數為 -28、「色調」參數為 18，如圖 7-22 所示。

Step03 設置完成後，點擊「確定」按鈕，即可調整照片的色溫與色調，改變照片的色彩風格，效果如圖 7-23 所示。

圖7-22　調整照片的色溫與色調

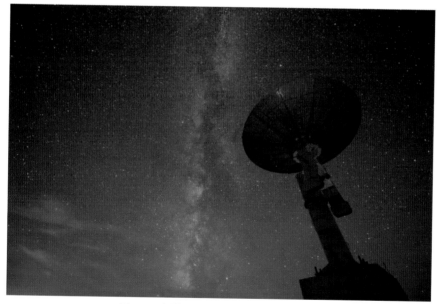

圖7-23　調整照片的色溫與色調之後的效果

## 080 調整照片的對比度與清晰度

　　有時候拍攝出來的畫面有些模糊，不夠清晰，色彩對比也不夠強烈，此時可以調整照片的清晰度與對比度，使整個畫面更加清透、自然。下面介紹調整照片對比度與清晰度的方法。

**Step01** 在上一例的基礎上，打開 Camera Raw 窗口，1 在界面的右側設置對比度參數為 47；2 設置清晰度參數為 46，如圖 7-24 所示。

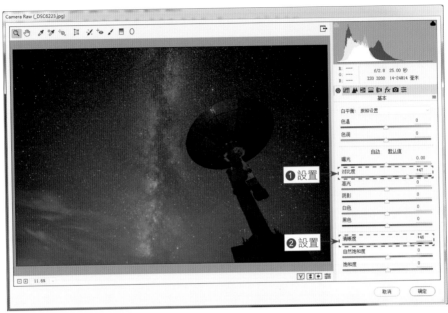

圖7-24　調整對比度與清晰度參數

**Step02** 執行操作後，照片更加清晰了，星星顆粒也更明顯，效果如圖 7-25 所示。

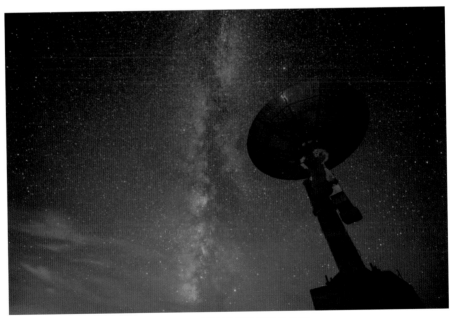

圖7-25　調整照片清晰度後的效果

注意：清晰度設置過高會使得照片顯得非常生硬，且會增加部分噪點，所以在處理的時候一定要把握好分寸，進行每一步調整的時候對比回看是比較好的做法。

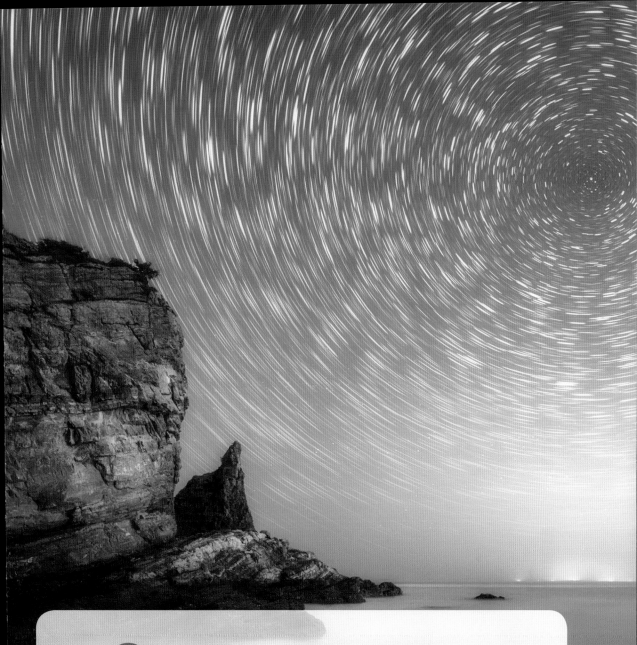

# ■■■■8■■■■ 相機拍星軌：掌握方法讓你拍出最美軌跡

【使用單反相機拍攝星軌照片，主要有兩種方式，一種是直接長時間曝光來拍攝星軌，另一種是間隔拍攝多張照片再後期堆棧合成星軌，大家可以都嘗試一下，看自己比較喜歡哪一種方式來拍攝星軌照片。另外，在本章的第 2 節還簡單介紹星軌照片的後期處理技巧，如提高照片亮度、調整照片色彩等，可以使星軌照片的畫面更加震撼，更能吸引觀眾的眼球。】

# 8.1 實戰拍星軌，這兩種方法都很實用

　　如果採用長時間的曝光方式來拍攝星軌的話，拍攝一張星軌的片子曝光時間往往就需要 1 個小時以上。但是，一般的相機本身是沒法曝光這麼長時間的，我們需要借助快門遙控器來控制，有快門遙控器就可以直接設置曝光的時間了，筆者使用的快門遙控器是 TW-283。這種拍法的優點，就是可以一張照片拍得到星軌，不需要再進行後期堆棧與合成操作；但缺點也非常明顯，中途萬一畫面中出現了人或者亮光的影響，那麼照片就白拍了。

　　採用間隔拍攝的方法是非常保險的，拍攝多張星軌照片，再後期堆棧合成星軌，如果其中一張片子不行影響也不大。本節主要對這兩種拍攝星軌照片的方法進行詳細介紹。

## 081 拍攝星軌的器材準備

　　拍攝星軌之前，我們需要準備好以下器材：
（1）相機：準備好一款適合拍攝星軌照片的相機。
（2）三腳架：準備一個穩定的三腳架，因為要進行長時間曝光。
（3）電池：充滿電的電池，至少要準備兩塊以上。
（4）手電筒：用來給地景補光，也能照亮漆黑的夜路。
（5）記憶卡：準備一張大的記憶卡，推薦 64G 以上。
（6）快門遙控器：用來長時間曝光拍攝星軌時使用。

## 082 選定最佳的拍攝地點

　　拍攝星軌照片，一定要選好位置，最好是地面平坦的、無坑的地方，而且要選好前景，如果只是單純拍攝星空中的星軌，沒有前景的襯托，那這張照片是不夠具有吸引力的。所以，挑選拍攝地點，安全性與前景的美觀性同樣重要。至於挑選的方法，上一章已經進行了詳細介紹，這裏不再重複說明。

## 083 快速尋找北極星位置

　　拍攝星軌與星星照片不同，如果只是拍攝星星的話，挑選天空中最亮的星星，或者選擇星星數量最多的區域進行拍攝即可，用「星空地圖」APP 可以查看天空中星星的名稱。如果是拍攝星軌的話，我們一定要找到北極星的位置，將北極星放在畫面的中心位置，然後再開始拍攝星軌。由於地球的自轉而產生與星星之間的相對位移，根據星星所出現的位置不同而軌跡長度會有不同，北極星位於北極軸附近，所以基本上不會與地球發生相對位移，長時間曝光後得出來的效果，就好像是其他星星圍繞着北極星做同心圓運動一般，這樣拍攝出來的畫面更具觀賞性。

如圖 8-1 所示，是使用星空地圖 APP 尋找到的北極星位置；如圖 8-2 所示，是使用 StarWalk 2 APP 尋找到的北極星位置。

圖8-1　星空地圖APP尋找到的北極星位置　　　　圖8-2　StarWalk 2 APP尋找到的北極星位置

## 084 設置拍單張星軌照片的相機參數

首先設置單張星軌照片的拍攝參數，將 ISO 設置為 3200，如圖 8-3 所示；光圈大小設置為 F2.8，快門參數設置為 30 秒，如圖 8-4 所示。這是其中一張照片的曝光參數，拍攝星軌需要多張照片合成，才能製作出星軌的效果（具體參數設置方法可參照第 7 章的 074 例）。

圖8-3　設置ISO參數　　　　　　　圖8-4　設置光圈與快門參數

## 085 設置相機間隔拍攝的方法

我們可以採取手動按快門的方式來拍攝多張星軌照片，但拍攝星軌至少也有上百張照片，

這樣按上百次快門鍵會很麻煩，所以建議大家使用相機中的間隔拍攝功能，自動拍攝上百張星軌照片。下面以尼康 D850 相機為例，介紹設置相機間隔拍攝的方法。

Step 01 按下相機左上角的 MENU（選單）按鈕，進入「照片拍攝選單」界面，通過上下方向鍵選擇「間隔拍攝」選項，如圖 8-5 所示。

Step 02 按下 OK 鍵，進入「間隔拍攝」界面，選擇「間隔時間」選項，如圖 8-6 所示。

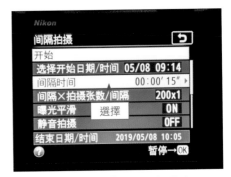

圖8-5　選擇「間隔拍攝」選項　　　　　　圖8-6　選擇「間隔時間」選項

Step 03 按 OK 鍵確認，進入「間隔時間」界面，在其中設置「間隔時間」為 2 秒 / 張，如圖 8-7 所示。

Step 04 按 OK 鍵確認，返回「間隔拍攝」選單，選擇「間隔 × 拍攝張數 × 間隔」選項，如圖 8-8 所示。

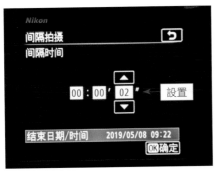
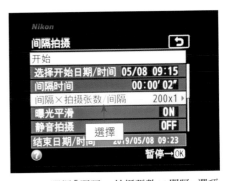

圖8-7　設置「間隔時間」為2秒 / 張　　　圖8-8　選擇「間隔 × 拍攝張數 × 間隔」選項

**專家提醒**

有些相機有「間隔拍攝」功能，而有些相機沒有這個功能，我們需要在相機的 MENU 選單設置界面中，查看一下自己的相機是否有這個功能，如果沒有這個功能的話，就需要購買快門線來設置間隔拍攝的參數。

Step 05 按 OK 鍵確認，進入相應界面，通過上下方向鍵設置照片的拍攝張數為 300 張，如圖 8-9 所示。

Step 06 按 OK 鍵確認，返回「間隔拍攝」選單，各選項設置完成後，選擇「開始」選項，如圖 8-10 所示，按 OK 鍵確認，即可開始以間隔拍攝的方式拍攝 300 張星空照片。

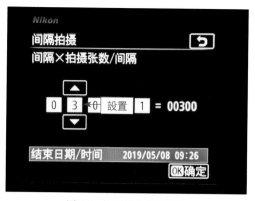

圖8-9　設置照片拍攝張數

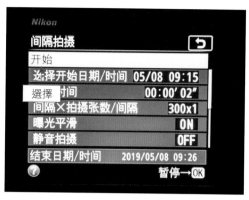

圖8-10　選擇「開始」選項

　　如圖 8-11 所示，就是以間隔拍攝的方式，拍攝 300 張星空照片後合成的星軌效果，具體的照片合成方法請參考第 13 章的詳細步驟與流程。

圖8-11　以間隔拍攝的方式合成照片後的星軌效果

# 086 直接長曝光拍攝星軌的方法

　　我們不僅可以通過拍攝多張照片疊加成星軌的效果，還可以直接採用長曝光的方式來拍攝星軌照片，這裏需要使用到快門遙控器，筆者使用的是 TW-283 的快門遙控器，就以這一款快

門遙控器為例進行講解。

　　首先，在相機參數設置界面中，❶ 將快門設置為 Bulb，B 門曝光，如圖 8-12 所示，然後將快門遙控器與相機進行正確連接；❷ 在遙控器上選擇「LONG（定時計劃曝光時間）」選項，然後將曝光時間設置為 40 分鐘；❸ 設置完成後，按下「開始」鍵，如圖 8-13 所示，即可開始拍攝 40 分鐘的長曝光星軌照片。

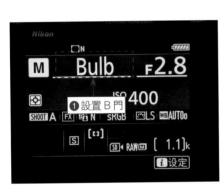

圖8-12　將快門設置為Bulb

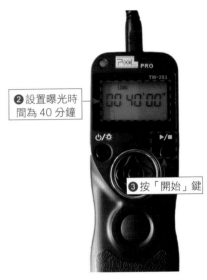

❷ 設置曝光時間為 40 分鐘

❸ 按「開始」鍵

圖8-13　設置定時計劃曝光時間

　　如圖 8-14 所示，就是筆者在太原地質博物館前拍攝的 40 分鐘的長曝光星軌照片。

圖8-14　在太原地質博物館前拍攝的40分鐘的長曝光星軌照片

# 8.2 後期處理，兩招提亮星軌照片色彩

上一節向大家詳細介紹了使用相機拍攝星軌照片的兩種方法，一種是間隔拍攝，一種是長時間曝光拍攝。當掌握了這些拍攝方法並拍攝出了理想的星軌照片後，接下來需要對星軌照片進行後期處理，使照片的色感與色調更加具有吸引力。

## 087 提高畫面的亮度讓照片更鮮明

以 085 拍攝的星軌照片為例，下面介紹如何提高畫面的亮度讓照片更鮮明。

**Step01** 將星軌照片導入 Photoshop 工作界面中，如圖 8-15 所示。

圖8-15　導入Photoshop工作界面中

**Step02** 在選單欄中，點擊「圖像」|「調整」|「曲線」命令，如圖 8-16 所示。

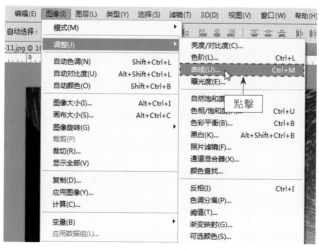

圖8-16　點擊「曲線」命令

**Step03** 彈出「曲線」對話框，添加關鍵幀，設置輸入與輸出參數來提高照片的亮度，如圖 8-17 所示，這個輸入與輸出的參數值大家可以根據照片的亮度情況進行設置。

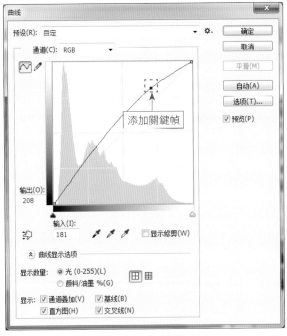

圖8-17　通過曲線調整亮度

**Step04** 設置完成後，點擊「確定」按鈕，即可提高照片的亮度，這樣照片的質感也出來了，效果如圖 8-18 所示。

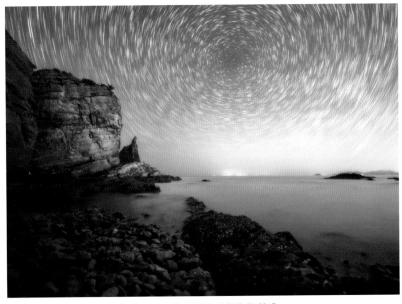

圖8-18　提高照片的亮度與質感

## 088 調整照片色彩與色調魅力光影

調整星軌照片的飽和度，可以使照片的色彩更加強烈，使畫面的衝擊力更強。下面介紹調整照片色彩與色調的操作方法。

**Step01** 點擊「圖像」|「調整」|「自然飽和度」命令，如圖 8-19 所示。

**Step02** 彈出「自然飽和度」對話框，❶ 在其中設置「飽和度」為 97；❷ 點擊「確定」按鈕，如圖 8-20 所示。

圖8-19　點擊「自然飽和度」命令

圖8-20　設置「飽和度」為 97

**Step03** 執行操作後，即可增強畫面的飽和度，使照片色彩更加濃郁，如圖 8-21 所示。

**Step04** 在「調整」面板中，點擊「色彩平衡」按鈕，新建「色彩平衡 1」調整圖層，❶ 在「屬性」面板中，設置「色調」為「中間調」；❷ 在下方設置「青色」為 -17、「洋紅」為 -22、「藍色」為 3，如圖 8-22 所示。

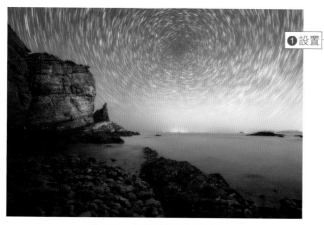

圖8-21　增強畫面的飽和度

圖8-22　設置各參數值

**Step05** 設置完成後，即可調整畫面的色彩平衡，使星軌照片整體的色調偏藍色。藍色屬一種冷色調，對於夜空來說這種顏色更能吸引人，效果如圖 8-23 所示。

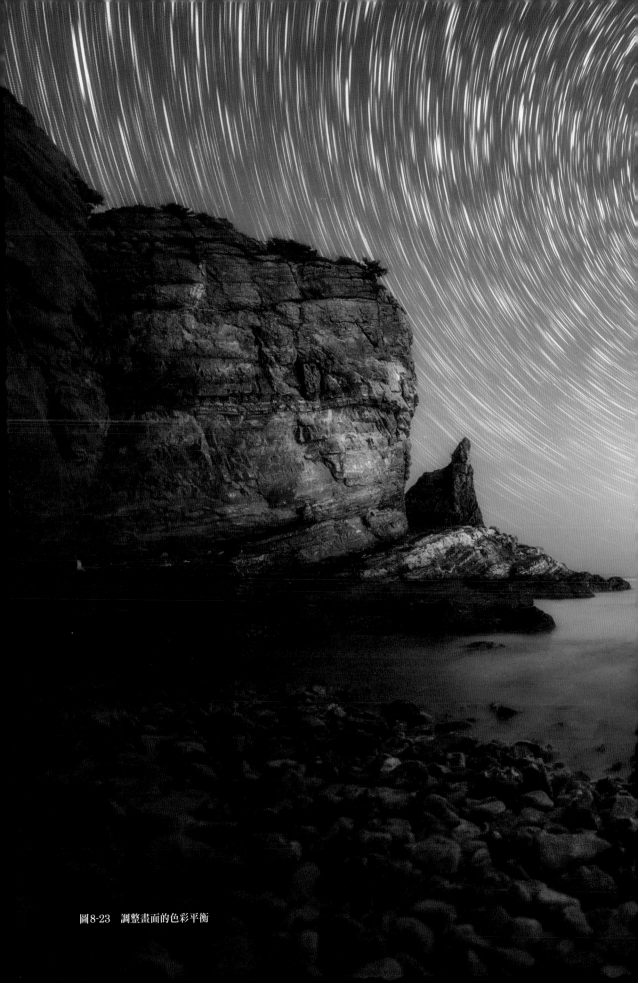

圖 8-23　調整畫面的色彩平衡

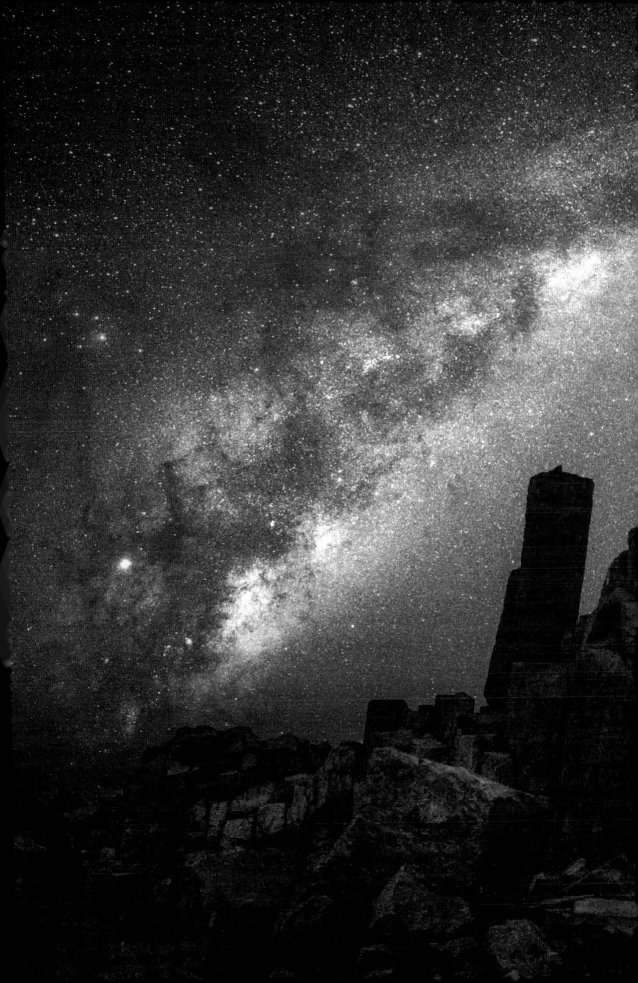

## **9** 手機拍星空：快速拍出絢麗的星空夜景照片

【我們不僅可以使用單反相機拍出美麗的星空照片，還可以使用我們隨身攜帶的手機，拍攝出精彩的星空大片。現在，很多手機相機都有專業模式，可以手動調整拍攝參數，如 ISO、快門以及光圈等，只要能手動設置拍攝參數，即可拍出美麗的星空效果。】

# 9.1 手機拍星空，如何設置參數和對焦

手機拍攝星空的方法與單反相機類似，只是參數設置界面不同，一個是在相機中設置拍攝參數，一個是在手機中設置拍攝參數。本節主要介紹手機拍攝星空照片的流程與方法。

## 089 使用三腳架

手機拍攝星空也需要長時間的曝光，當然也需要三腳架來穩定畫面，手機所使用的三角架比相機的三腳架要輕，畢竟手機也沒有相機那麼重，在三腳架的頂端會有一個專門用來夾住手機的支架，將手機架起。前面我們介紹的三腳架都是用來穩定相機的，都是一些適合相機的三腳架，下面我們來看看手機三腳架的樣式，如圖 9-1 所示。

圖9-1　手機三腳架

> **專家提醒**
> 三腳架主要起到一個穩定手機的作用，所以腳架需要結實。但是，由於經常需要攜帶，所以又需要滿足輕便快捷、隨身攜帶的特點。

## 090 設置 ISO 參數

手機拍攝星空照片之前，我們需要將 ISO 的參數設置為 3200 或更高（ISO 數值愈高，畫面愈亮，噪點也愈多）。下面介紹華為 P30 手機中相機 ISO 參數值的設置方法。

Step01 在手機桌面點擊「相機」圖標，進入拍攝界面，如圖 9-2 所示。

Step02 相機默認情況下，是「拍照」模式，這是一種普通的拍攝模式。從右向左滑動功能條，選擇「專業」選項，如圖 9-3 所示。

圖9-2　進入「相機」拍攝界面

圖9-3　選擇「專業」選項

**Step03** 點擊 ISO 選項，彈出 ISO 參數設置條，最左邊的 AUTO 是自動模式，往右是從小到大參數依次排列，如圖 9-4 所示。

**Step04** 向左滑動參數條，選擇最右側的「3200」選項，這是手機相機最大的 ISO 參數值了，如圖 9-5 所示，執行操作後，即可完成 ISO 參數的設置。

圖9-4　彈出 ISO 參數設置條

圖9-5　選擇「3200」選項

## 091 設置快門速度

快門的設置方法，也是在「專業」模式中，點擊代表快門的 S 選項，彈出快門參數設置條，最左邊的 AUTO 是自動模式，然後從小到大參數依次排列，如圖 9-6 所示。向左滑動參數條，

選擇最右側的「30」選項，這是手機相機曝光時間最長的快門參數值了，如圖 9-7 所示。執行操作後，即可完成快門參數的設置。

圖9-6　彈出快門參數設置條　　　　圖9-7　選擇最右側的「30」選項

## 092 設置對焦模式

使用手機拍攝星空照片，一定要將手機的「對焦模式」設置為「無窮遠」。也是在相機的「專業」模式中，點擊「AF」選項，在彈出的參數設置條中選擇最右側的「MF」選項即可，MF 是指無窮遠，如圖 9-8 所示。

圖9-8　設置手機的對焦模式

專家提醒

由於手機的攝像頭是恒定的光圈大小，所以我們無法調節光圈的參數值，只能使用手機默認的光圈值來拍攝星空照片。

## 093 多次嘗試拍攝星空

當我們在手機中設置好拍攝參數後，接下來需要多次嘗試拍攝星空照片，按下「拍攝」鍵，即可拍攝星空照片。在拍攝時，因為選擇的角度不一樣、構圖不一樣、光線不一樣，拍攝出來的最終效果也會不一樣，我們需要在不斷的摸索和拍攝中，找到最好的構圖、光線與角度，拍攝出理想的星空大片。如圖 9-9 所示，為筆者用手機拍攝的星空效果。

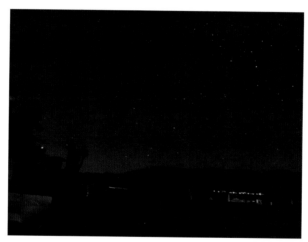

圖9-9　手機拍攝的星空效果

## 9.2 用 APP 處理星空照片，快速又方便

在之前的章節中，筆者都是以電腦 Photoshop 軟件來介紹照片的後期處理技巧，而本節講的是手機拍攝星空的流程和方法，接下來講解如何使用手機中的 APP 處理星空照片，得到我們想要的炫麗星空效果。

## 094 安裝 Snapseed 軟件

Snapseed 是一款優秀的手機照片處理軟件，可以幫助大家輕鬆美化、編輯和分享星空照片。通過 Snapseed APP，只需指尖輕觸相應濾鏡，即可輕鬆愉快地對星空照片加以美化。使用 Snapseed APP 之前，首先需要安裝該 APP，下面介紹安裝 Snapseed APP 的方法。

Step 01　❶ 打開 App Store，搜索 Snapseed；❷ 選擇第一個 APP 名稱，如圖 9-10 所示。

**Step 02** 進入 APP 詳細介紹界面，點擊下方的「安裝」按鈕，如圖 9-11 所示。

圖9-10　搜索Snapseed 應用　　　　圖9-11　點擊「安裝」按鈕

**Step 03** 開始安裝 Snapseed APP，並顯示安裝進度，如圖 9-12 所示。

**Step 04** 待 APP 安裝完成後，下方顯示「打開」按鈕，點擊該按鈕，如圖 9-13 所示，即可打開 Snapseed APP，完成 Snapseed APP 的安裝操作。

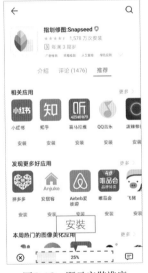

圖9-12　顯示安裝進度　　　　圖9-13　點擊「打開」按鈕

## 095 使用濾鏡模板處理星空照片

濾鏡在星空照片中的使用可以調整明與暗的對比，只要應用得恰到好處，人人都能創造出令人震撼的星空夜景效果。在後期處理中，可以通過不同的濾鏡調整，使光影不足的星空照片變得更加完美。下面介紹使用濾鏡模板處理星空照片的具體操作方法。

**Step01** 安裝好 APP 後，進入 Snapseed 界面，點擊 ⊕ 按鈕，如圖 9-14 所示。

**Step02** 在 Snapseed 中打開一張照片，如圖 9-15 所示。

圖9-14　點擊按鈕

圖9-15　打開一張照片

**Step03** 從下方「樣式」列表中，選擇「Morning」樣式，照片的亮度和色彩都被加強了，使畫面更加清晰、主體更加突出，如圖 9-16 所示。

**Step04** 點擊右下角的「對鈎」按鈕 ✓ ，確認操作，效果如圖 9-17 所示。

圖9-16　Morning

圖9-17　應用濾鏡後的效果

## 096 調整星空照片的亮度與色彩

　　使用 Snapseed APP 可以很方便地調整星空照片的亮度與色彩，以提升照片的質感，下面介紹具體的調整方法與技巧。

Step01 在上一例的基礎上，點擊「工具」按鈕，打開工具選單，選擇「曲線」工具 ，如圖 9-18 所示。

Step02 執行操作後，進入「曲線」界面，如圖 9-19 所示。

圖9-18　選擇「曲線」工具

圖9-19　進入「曲線」界面

Step03 ❶ 在曲線上添加一個關鍵幀，調整曲線參數；❷ 點擊「確認」按鈕 ，如圖 9-20 所示。

Step04 執行操作後，即可返回到主界面，查看調整星空照片後的效果，如圖 9-21 所示。

圖9-20　調整曲線參數

圖9-21　查看調整後的效果

Step05 打開工具選單，選擇「調整圖片」工具 ，❶ 在其中設置「亮度」為 31、「對比度」為 28、「飽和度」為 22；❷ 點擊「確認」按鈕 ，如圖 9-22 所示。

Step06 返回到主界面，打開工具選單，選擇「白平衡」工具 ，❶ 在其中設置「色溫」為 -45、「着色」為 16；❷ 點擊「確認」按鈕 ，如圖 9-23 所示，調整照片為冷色調。

圖9-22　調整「飽和度」參數　　　　　　圖9-23　調整「着色」參數，查看照片效果

## 097 調整星空照片的色調與質感

在 Snapseed APP 中，提供了多種濾鏡功能來調整照片的色調與質感，使拍攝的星空照片更具有視覺衝擊力。下面介紹調整星空照片色調與質感的方法。

Step 01　❶ 點擊「工具」按鈕，打開工具選單；❷ 選擇「復古」工具 🛋，如圖 9-24 所示。

Step 02　進入復古界面，顯示「3」樣式，預覽照片的風格，如圖 9-25 所示。

Step 03　向左滑動屏幕，選擇「9」樣式，加深藍色調風格，如圖 9-26 所示。

圖9-24　選擇「復古」工具　　　圖9-25　顯示「3」樣式　　　圖9-26　選擇「9」樣式

Step 04　點擊「確認」按鈕 ✓，返回到主界面，查看調整後的星空照片效果，點擊界面右下角的「導出」按鈕，如圖 9-27 所示。

**Step 05** 執行操作後，彈出列表框，選擇「保存」選項，如圖 9-28 所示。

圖9-27　點擊「導出」按鈕

圖9-28　選擇「保存」選項

**Step 06** 執行操作後，即可預覽保存的星空照片效果，如圖 9-29 所示。

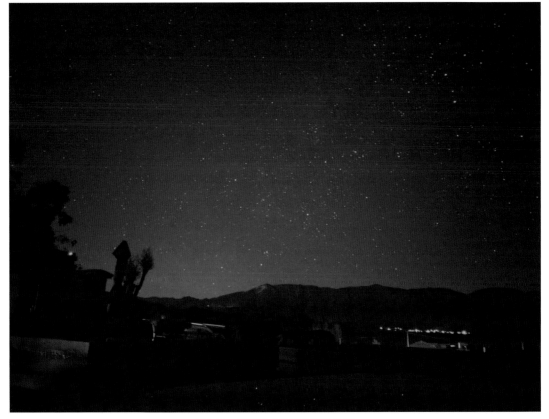

圖9-29　預覽保存的星空照片效果

# ●●● 10 ●●● 手機拍星軌：輕鬆拍出
天空的藝術曲線美

【夜空中，星星與地球由於相對位移產生的軌跡是非常漂亮和絢麗的，具有一定
的藝術曲線美。現在手機的拍照功能愈來愈強大了，比如華為手機的拍攝畫質就
堪比某些單反相機的效果。本章主要向大家介紹使用手機拍攝星軌的具體流程與
操作方法。】

# 10.1 這兩款手機，最適合拍攝星軌大片

其實，我們每天拿在手裏的手機，就能拍出優秀的星軌大片。很多讀者都不太熟悉自己的手機，也不知道原來手機中的相機功能這麼強大，本節主要向大家簡單介紹最適合拍攝星軌大片的兩款手機。

## 098 華為 P30 手機

華為 P30 手機的拍攝功能十分強大，在「流光快門」模式下，有一個「絢麗星軌」的拍攝功能，如圖 10-1 所示。使用該功能即可輕鬆拍攝出星軌大片，拍攝完成的星軌照片就是一張已經處理過的成品照片，完成後即是已經合成之後的星軌效果圖。

圖10-1　華為P30手機的「絢麗星軌」拍攝功能

## 099 努比亞 X 手機

努比亞（Nubia）手機是最早開發星軌拍照功能的手機，手機相機中內置的星軌模式能拍攝出漂亮、大氣的星軌效果，既簡單又好用，如圖 10-2 所示。

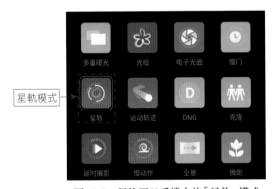

圖10-2　努比亞X手機中的「星軌」模式

努比亞手機拍攝星軌照片之後，手機中會生成兩個文件夾，一個是拍攝到的每一張星空照片，另一個是不斷拍攝過程中生成的星軌過程圖。等拍攝完成後，還會生成一段星軌的延時短片，記錄了整個星軌的動態拍攝過程，使用起來十分方便。

# 10.2 拍攝星軌照片，這 3 點一定要注意

上一節介紹的兩款手機都自帶了拍攝星軌的功能，操作起來很方便，比相機簡單多了。下面以華為 P30 手機為例，介紹拍攝星軌的具體方法。

## 100 打開「絢麗星軌」功能

華為 P30 手機中的「絢麗星軌」功能是專門用來拍攝星軌照片的，首先打開「相機」APP 程序，❶ 進入「更多」功能界面；❷ 點擊「流光快門」按鈕，如圖 10-3 所示，進入「流光快門」功能界面；❸ 點擊右下角的「絢麗星軌」圖標，如圖 10-4 所示。執行操作後，即可打開手機中的「絢麗星軌」功能。

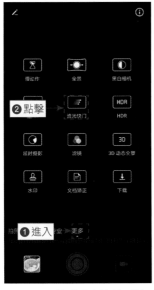

圖 10-3　點擊「流光快門」按鈕

圖 10-4　點擊「絢麗星軌」圖標

## 101 拍攝星軌，控制好時間

拍攝星軌的時間可以根據畫面的拍攝效果來定，有 30 分鐘、40 分鐘或者 60 分鐘的，使用手機中的星軌功能進行拍攝，最大的方便之處就是不用設定拍攝參數，不用設定拍攝時長，只需要直接打開功能進行拍攝。

在拍攝星軌照片時，如果覺得拍攝的效果差不多了，我們就可以結束拍攝；如果覺得星軌的路徑還不夠長、不夠亮，那麼我們可以根據需要繼續拍攝，這個時間都可以由自己來自由控制，十分方便。

如圖 10-5 所示，是筆者使用手機拍攝了 1 個小時左右的星軌效果，可以很明顯地看到星軌的運動路徑和亮光。

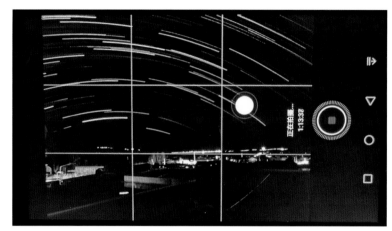

圖10-5　手機拍攝了1個小時左右的星軌效果

如圖 10-6 所示，是筆者使用手機拍攝了 2 個小時 30 分左右的星軌效果，星線更長了，經過長時間的曝光，星軌也更亮了些。如果點擊「結束拍攝」按鈕，即可結束星軌的拍攝，拍攝好的星軌照片會顯示在「圖庫」文件夾中。

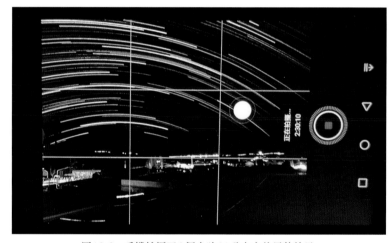

圖10-6　手機拍攝了2個小時30分左右的星軌效果

## 102　不要有光源污染，否則廢片

因為拍攝星軌需要長時間的曝光，一般都是 30 分鐘以上到 2 個小時左右，所以畫面中的光線會不斷地疊加，如果四周有光源污染的話，畫面就會曝光嚴重，那這張片子基本就廢了，特別是拍攝過程中突然有一輛開着大燈的汽車經過，那拍攝的照片基本就不能用了。

所以，我們在選擇拍攝位置的時候，一定不要選擇馬路旁邊，即使在山區，馬路上也經常會有汽車經過。我們要選擇沒有光源污染、人煙稀少的地方，當然首先環境要安全。

# ···11··· 延時攝影：拍攝銀河移動的魅力景象

【延時攝影也叫縮時攝影，具有一種快進式的播放效果，能夠將時間大量壓縮，將幾個小時、幾天、幾個月甚至是幾年中拍攝的短片，通過串聯或者是抽掉幀數的方式，將其壓縮到很短的時間裏播放，從而呈現出一種視覺上的震撼感。我們拍攝星空中的銀河，或者星空夜轉日的效果，也可以通過延時攝影的方式來展示銀河和星星移動的魅力景象。】

# 11.1 拍攝延時星空短片，參數怎麼調

拍攝延時星空短片，主要有兩個重要的步驟。一是調整好延時的拍攝參數，因為延時星空短片也是通過後期堆棧合成的；二是設置間隔拍攝的張數，因為需要拍攝上百張星空照片，採用間隔拍攝的方式可以節省很多人為操作的辛苦。本節主要介紹拍攝延時星空的方法。

### 103 調整好延時的拍攝參數

如果說拍攝星軌。是拍攝星空的升級版，那拍攝星空和銀河的延時短片，就是拍攝星軌的升級版。因為星軌是對多張星空照片的堆棧疊加，而延時短片是將多張星空照片疊加成動態的短片。ISO、快門與光圈參數值的設置，與之前拍攝星空、星軌是一樣的，大家可根據前面講解過的方法，設置好 3 大拍攝參數。

在這裏，我們將「快門」設置為 10 秒、「光圈」設置為 F2.8，如圖 11-1 所示；「ISO 感光度」設置為 3200，如圖 11-2 所示。參數設置完成後，請大家對好焦，保持參數不變。

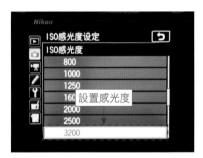

圖11-1　設置快門和光圈參數　　　　圖11-2　設置 ISO 感光度

### 104 設置間隔張數開始拍攝

在第 8 章中的 085，已經詳細介紹了如何在單反相機中設置間隔拍攝的方法，大家可以參考 085 的設置方法，設置間隔拍攝的張數為 350 張，如圖 11-3 所示。

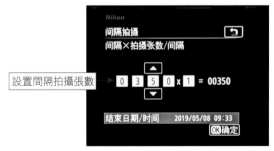

圖11-3　設置間隔拍攝的張數

另外，一定要把相機上的「長時間曝光降噪」這個選項關閉，不然每拍一張照片就會進行長時間的曝光降噪，一是會浪費相機的電量，二是延長了每張照片的拍攝時間，非常沒必要。設置方法很簡單，按下相機左上角的 MENU（選單）按鈕，進入「照片拍攝選單」界面，❶ 通過上下方向鍵選擇「長時間曝光降噪」選項，如圖 11-4 所示。按下 OK 鍵，進入「長時間曝光降噪」界面；❷ 選擇「關閉」選項，如圖 11-5 所示，按下 OK 鍵即可關閉「長時間曝光降噪」這個選項。

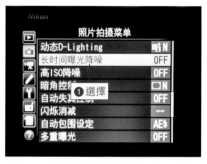

圖11-4　選擇「長時間曝光降噪」選項

圖11-5　選擇「關閉」選項

當我們設置好拍攝參數以及間隔張數後，接下來就可以按下快門鍵，開始拍攝多張星空照片了。拍攝完成後，將照片複製到計算機中，開始進行延時短片的後期處理操作。

# 11.2 5 招輕鬆製作出精彩的延時銀河短片

延時短片的後期處理包括兩個部分，一個是堆棧合成，一個是短片畫面的後期處理。我們將拍攝的照片做成延時短片時，筆者所使用的堆棧軟件是蘋果軟件 Final Cut Pro，但在導入到 Final Cut Pro 中製作延時短片之前，需要先處理照片。

首先要在 Lightroom 軟件中批量修改照片文件的格式，因為我們用相機拍攝出來的是 Raw 格式的原片，要先在 Lightroom 軟件中將其轉換成 JPG 格式，才能導入到 Final Cut Pro 中合成。

本節將向讀者詳細介紹延時短片的後期處理技巧，請大家仔細學習每一個步驟。

### 105 用 LR 批量處理照片並導出保存

批量處理照片需要很高的計算機內存，對計算機硬件要求比較高，所以建議大家使用蘋果電腦進行處理，它的運行速度會比較快。下面介紹在蘋果電腦中批量處理照片並導出 JPG 格式的具體操作方法。

Step 01 在電腦中打開間隔拍攝的延時星空原片文件夾，按【Ctrl + A】全選所有原片文件，如圖 11-6 所示。

Step 02 將其拖曳至 Lightroom 軟件中，彈出相應界面，1 按【Ctrl + A】全選所有照片；2 點擊右下角的「導入」按鈕，如圖 11-7 所示。

圖11-6 全選所有原片文件

圖11-7 點擊「導入」按鈕

**Step03** 進入 Lightroom 軟件工作界面，❶ 選擇第一張照片，我們先來初步調整一下照片的顏色；❷ 點擊界面上方的「修改照片」按鈕，如圖 11-8 所示。

圖11-8 選擇第1張照片並點擊「修改照片」按鈕

**Step 04** 執行操作後，進入「修改照片」界面，在右側面板中可以對其進行簡單的顏色處理，如圖 11-9 所示。

圖11-9　進入「修改照片」界面

**Step 05** 在右側設置「色溫」為 2749、「色調」為 9、「曝光度」為 -0.65、「對比度」為 54、「清晰度」為 78、「去朦朧」為 16、「鮮艷度」為 -12、「飽和度」為 -10，將畫面調整為藍色調風格，如圖 11-10 所示。

圖11-10　設置各參數

**Step 06** ❶ 選擇下方導入的所有原片；❷ 點擊右側的「同步」按鈕，如圖 11-11 所示。

**Step 07** 彈出「同步設置」對話框，點擊「同步」按鈕，如圖 11-12 所示。

**Step 08** 執行操作後，即可將設置的第 1 張照片的參數同步到所有原片中，稍等片刻，通過下面的縮略圖可以看出所有照片已進行初步調色，如圖 11-13 所示。

圖11-11　點擊右側的「同步」按鈕

圖11-12　點擊「同步」按鈕

圖11-13　同步後所有照片已進行初步調色

**Step 09** 同步完成後，接下來導出所有原片。在選擇所有原片的基礎上點擊滑鼠右鍵，在彈出的快捷選單中選擇「導出」|「導出」選項，如圖 11-14 所示。

圖11-14　選擇「導出」|「導出」選項

**Step 10** 彈出「導出」視窗，在「文件設置」選項區中，1 設置「圖像格式」為 JPEG 格式，選中並設置「文件大小限制為」4000K；2 在「導出位置」選項區中點擊「選擇」按鈕，如圖 11-15 所示。

圖11-15　點擊「選擇」按鈕

**Step 11** 彈出相應對話框，在其中選擇需要導出的文件夾位置，1這裏選擇「JPG延時原片」文件夾；2點擊「選擇」按鈕，如圖 11-16 所示。

圖11-16　點擊「選擇」按鈕

**Step 12** 執行操作後即可將選擇的文件夾指定為當前文件儲存的文件夾，1取消選中「儲存到子文件夾」複選框；2點擊右下角的「導出」按鈕，如圖 11-17 所示。

圖11-17　點擊右下角的「導出」按鈕

**Step 13** 稍等片刻，即可將選擇的延時原片進行導出操作，在文件夾中可以查看導出的文件格式，如圖 11-18 所示。

圖11-18　查看導出的文件格式

## 106　通過後期堆棧做成銀河延時短片

接下來，筆者將介紹在 Final Cut Pro 軟件中如何將照片變成短片的方法，加快短片的播放速度便可呈現出延時短片的效果。

**Step01** 打開 Final Cut Pro 工作界面，在左上角的「媒體」窗格中，點擊滑鼠右鍵，在彈出的快捷選單中選擇「導入媒體」選項，如圖 11-19 所示。

圖11-19　選擇「導入媒體」選項

**Step02** 打開「媒體導入」視窗，1 在其中選擇上一例導出的 JPG 格式的延時原片文件；2 點擊「全部導入」按鈕，如圖 11-20 所示。

圖11-20　點擊「全部導入」按鈕

**Step03** 執行操作後，即可將 JPG 延時原片導入媒體素材庫中，如圖 11-21 所示。

**Step04** 在窗格中選擇剛才導入的所有媒體文件，點擊滑鼠右鍵，在彈出的快捷選單中選擇「新建複合片段」選項，如圖 11-22 所示。

圖11-21　將JPG延時原片導入媒體素材庫中

圖11-22　選擇「新建複合片段」選項

**Step05** 彈出相應對話框，❶ 在其中設置「複合片段名稱」為「延時星空」；❷ 點擊「好」按鈕，如圖 11-23 所示。

圖11-23　設置「複合片段名稱」為「延時星空」

Step06 執行操作後，1 即可將導入的原片創建成複合項目；2 在下方窗格中點擊「新建項目」按鈕，如圖 11-24 所示。

圖11-24 點擊「新建項目」按鈕

Step07 1 新建一個名為「銀河」的項目，顯示在「媒體」窗格中；2 界面下方顯示了項目總時間長度，如圖 11-25 所示。

圖11-25 新建一個名為「銀河」的項目

Step08 將步驟 6 中創建的複合項目文件拖曳至下方項目總時間長度中，便會顯示一整條的複合片段，如圖 11-26 所示。

Step09 點擊「選取片段重新定時選項」按鈕，在彈出的下拉列表中選擇「快速」選項，在該子選單中，提供了 4 種播放速度可供選擇，如果選擇「20 倍」選項，是指以 20 倍的速度來播放目前的複合延時片段，如圖 11-27 所示。

圖11-26　顯示一整條的複合片段

**Step10** 我們發社交媒體的短片一般都是 10 秒，所以筆者今天教大家如何將延時短片的播放時長設置為 10 秒。我們在下拉列表中選擇「自定」選項，如圖 11-28 所示。

圖11-27　選擇「20倍」選項

圖11-28　選擇「自定」選項

**Step11** 彈出「自定速度」對話框，❶ 選中「時間長度」單選按鈕；❷ 設置時長為 10 秒，如圖 11-29 所示，按【Enter】鍵確認操作。

**Step12** 執行操作後即可將複合短片片段的播放時間修改為 10 秒，預覽效果，如圖 11-30 所示。

圖11-29　設置時長為10秒

圖11-30　修改後的短片長度

**Step13** 延時短片創建完成後，接下來我們將短片進行導出。在選單欄中選擇「文件」|「共享」|「母版文件」命令，如圖 11-31 所示。也可以點擊「Apple 設備 1080p」命令，該命令導出來的文件容量相對小一點。

圖11-31　點擊「母版文件」命令

**Step14** 彈出「母版文件」對話框，點擊「設置」選項卡，可以設置短片的格式與分辨率等；點擊「角色」選項卡，可以查看導出的文件類型，點擊右下角的「下一步」按鈕，如圖 11-32 所示。

圖11-32　點擊「設置」與「角色」選項卡

**Step15** 彈出相應對話框，❶ 設置儲存為「銀河」；❷ 點擊「儲存」按鈕，如圖 11-33 所示，即可將延時原片堆棧成延時短片。

圖11-33　點擊「儲存」按鈕

## 107 用手機短片 APP 調色，呈現電影級質感

當我們將相機拍攝的銀河原片堆棧成 10 秒小短片後，接下來需要對短片畫面進行調色處理。懂短片調色軟件的朋友，可以使用 AE 或者達芬奇軟件（DaVinci Resolve）對短片進行高級的調色處理；如果不太會這些軟件的朋友也不要着急，這裏介紹一款非常簡單又實用的 APP 來處理短片畫面——VUE，該 APP 主打用來發社交媒體的短片的拍攝與後期製作，能滿足一般人的短片處理需求，讓短片分分鐘呈現電影質感。下面介紹使用 VUE APP 處理銀河延時短片色調的方法。

Step01 在手機中安裝 VUE APP，進入 VUE 界面，點擊界面下方的「相機」按鈕，彈出列表框，選擇「導入」選項，如圖 11-34 所示。

Step02 導入上一例堆棧完成的銀河延時短片，將其導入「短片編輯」界面中，點擊該短片縮略圖，如圖 11-35 所示。

圖11-34　選擇「導入」選項

圖11-35　點擊短片縮略圖

**Step03** 下方顯示相應功能按鈕，點擊「畫面調節」按鈕 ，如圖 11-36 所示。

**Step04** 彈出「畫面調節」面板，上下拖曳滑塊可以調節相應參數，此時畫面顏色也有所變化，如圖 11-37 所示。

圖11-36　點擊「畫面調節」按鈕

圖11-37　調節相應參數

**Step05** 點擊界面中的「播放全片」按鈕，預覽調整色調後的銀河星空短片效果，如圖 11-38 所示。

圖11-38

圖 11-38　預覽調整色調後的銀河星空短片效果

## 108　添加文字與音效，讓短片更動人

　　一夜的守候，拍攝出了一段震撼人心的銀河延時短片，我們需要為短片添加水印，防止其他人在互聯網中盜用，並為短片添加背景聲音，為短片錦上添花，使短片更具有吸引力。下面介紹添加水印與音效的操作方法。

　　Step01 在 VUE 界面中，❶ 進入「文字」面板；❷ 點擊「標題」按鈕，如圖 11-39 所示。

　　Step02 彈出「標題」面板，選擇相應標題樣式，進入「編輯文字」界面，❶ 在其中輸入相應文字內容；❷ 點擊右上角的「對鈎」按鈕☑，如圖 11-40 所示，確認操作。

圖 11-39　點擊「標題」按鈕

圖 11-40　輸入相應文字內容

Step 03 返回「標題」面板，在預覽視窗中可以預覽創建的文字效果，如圖 11-41 所示。

Step 04 在「標題」面板中，向左滑動標題樣式庫，選擇並更改標題的樣式，效果如圖 11-42 所示。

圖11-41　預覽創建的文字效果

圖11-42　選擇並更改標題樣式

Step 05 點擊「文字工具」前面的向左箭頭 ，返回主界面，點擊「音樂」標籤，如圖 11-43 所示。

Step 06 彈出「添加音樂」面板，點擊「三月中文精選」按鈕，如圖 11-44 所示。

圖11-43　點擊「音樂」標籤

圖11-44　點擊「三月中文精選」按鈕

Step 07 進入「三月中文精選」界面，在其中選擇一首喜歡的歌曲作為短片的背景音樂，

被選中的歌曲上方顯示「編輯」二字,如圖 11-45 所示。

**Step 08** 點擊「編輯」按鈕,進入音樂編輯界面,在其中用戶可以選取歌曲中的某一小段作為背景音樂,向左或向右拖曳滑塊,即可進行選擇,如圖 11-46 所示,這樣便完成了背景音樂的添加操作。

圖11-45　選擇一首歌曲　　　　　圖11-46　編輯音樂片段

**Step 09** 點擊「播放全片」按鈕,在上方預覽視窗中,預覽添加文字與音效後的短片畫面,效果如圖 11-47 所示。

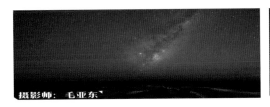 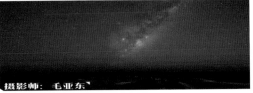

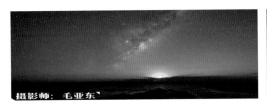 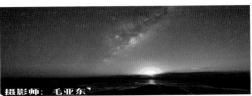

圖11-47　預覽添加文字與音效後的短片畫面

# 109 輸出並生成成品短片文件

當我們處理好短片畫面後，接下來需要輸出並生成成品的短片文件，這樣我們才好發布在社交媒體中。下面介紹輸出並生成成品短片文件的操作方法。

**Step 01** 在「視頻編輯」界面中，點擊右上角的「生成視頻」按鈕，如圖 11-48 所示。

**Step 02** 進入短片輸出界面，顯示短片輸出進度，如圖 11-49 所示。

**Step 03** 待短片輸出完成後，進入「分享」界面，點擊下方的「僅保存到相冊」按鈕，如圖 11-50 所示，即可將製作完成的短片保存到手機中。

圖11-48　點擊「生成視頻」按鈕

圖11-49　顯示輸出進度

圖11-50　點擊「僅保存到相冊」按鈕

下面，我們再來預覽兩段筆者拍攝的星空延時作品，效果如圖 11-51 所示。

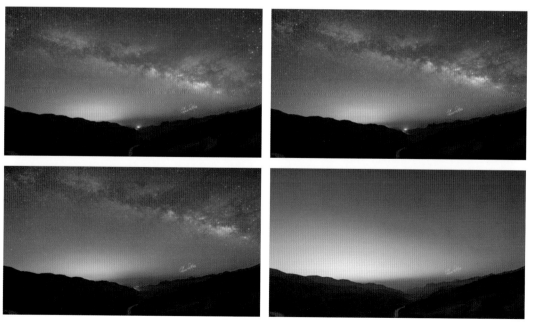

星空延時作品（一）

圖11-51

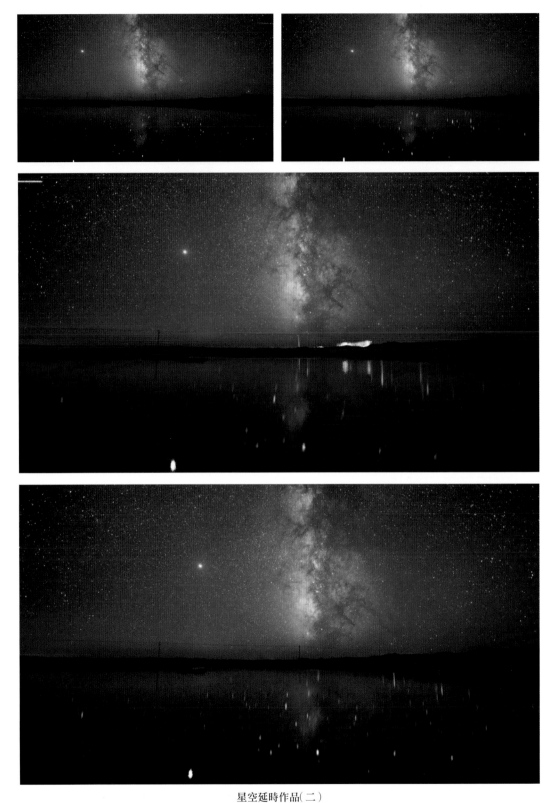

星空延時作品（二）

圖11-51　預覽兩段筆者拍攝的星空延時作品

# ...12... 星空後期：打造唯美的銀河星空夜景

【本章主要講解星空照片的後期處理技巧，星空全景照片有兩種接片方式：一種是在 Photoshop 中接片；另一種是在 PTGui 軟件中接片。本章都會進行詳細介紹。接片完成後，在本章的後半部分對銀河照片的修片技巧也進行了詳細講解，比如如何校正鏡頭、如何精細降噪以及如何精修銀河色彩等，大家可以學習處理的方法，然後憑着對色彩的感覺和理解，修出自己喜歡的星空大片。】

# 12.1　用 Photoshop 對星空照片進行接片

很多漂亮的銀河與星空照片都是後期接片完成的，在前期拍攝的時候，我們要保證畫面有
30% 左右的重合，這樣片子才能接得上。本節主要介紹使用 Photoshop 進行接片的操作。

## 110　將接片文件導入 Photoshop 中

下面介紹通過 Photomerge 命令，將拍攝的多張星空照片導入 Photoshop 中的方法。

**Step 01** 進入 Photoshop 工作界面，在選單欄中選擇「文件」|「自動」| Photomerge 命令，
彈出 Photomerge 對話框，點擊「瀏覽」按鈕，如圖 12-1 所示。

**Step 02** 彈出相應對話框，在其中選擇需要接片的文件，如圖 12-2 所示。

圖12-1　點擊「瀏覽」按鈕

圖12-2　選擇需要接片的文件

**Step 03** 點擊「打開」按鈕，1 在 Photomerge 對話框中可以查看導入的接片文件；2 在下
方選中「混合圖像」與「幾何扭曲校正」複選框，3 點擊「確定」按鈕，如圖 12-3 所示。

**Step 04** 執行操作後，Photoshop 開始執行接片操作，Photoshop 接片的速度比較慢，精度
也沒有 PTGui 那麼高。稍等片刻即可查看到 Photoshop 接片的效果，如圖 12-4 所示

圖12-3　點擊「確定」按鈕

圖12-4　查看接片的效果

### 111 對拼接的照片進行裁剪操作

接片完成後，我們需要對效果圖進行裁剪操作，因為周圍會有很多多餘的部分，裁剪後的星空照片主體更加突出。下面介紹裁剪照片的操作方法。

Step 01 選取工具箱中的裁剪工具，對照片中多餘的部分進行裁剪，只留下照片中完整的區域，如圖 12-5 所示。

Step 02 在裁剪區域內，雙擊滑鼠左鍵，確認裁剪操作。預覽 Photoshop 接片的效果，如圖 12-6 所示。

圖12-5　對照片中多餘的部分進行裁剪

圖12-6　預覽Photoshop接片的效果

## 12.2　用 PTGui 軟件對星空照片進行接片

PTGui 是筆者最常用來接片的軟件，是目前功能最為強大的一款全景照片製作工具，該軟件提供了可視化界面來實現對照片的拼接，從而創造出高質量的全景圖像。本節主要向大家詳細介紹使用 PTGui 接片的具體流程與操作方法。

### 112 接片前用 Lightroom 初步調色

PTGui 不支持 RAW 格式照片的接片，因為 RAW 格式照片接片會產生色差，因此在接片之前需要使用 Lightroom 軟件簡單調整一個照片的顏色，然後批量修改文件的格式。

Step 01 將需要接片的文件拖曳至 Lightroom 界面中，然後選擇其中一張照片，❶ 進入「修改照片」界面；❷ 在右側面板中初步調整各顏色參數，校正照片的色彩，如圖 12-7 所示。

Step 02 選擇界面下方所有需要接片拼合的文件，點擊右側的「同步」按鈕，如圖 12-8 所示。

Step 03 彈出「同步設置」對話框，點擊右下角的「同步」按鈕，如圖 12-9 所示。

Step 04 此時，所有需要接片的照片都調成了一樣的色調，如圖 12-10 所示。

圖12-7　初步校正照片的色彩

圖12-8　點擊「同步」按鈕（1）

圖12-9　點擊「同步」按鈕（2）

Step05 接下來我們導出照片。選擇界面下方所有的照片，點擊滑鼠右鍵，在彈出的快捷選單中選擇「導出」|「導出」選項，彈出相應對話框，1 在「文件設置」選項區中設置「圖像格式」為 TIFF；2 點擊右下角的「導出」按鈕，如圖 12-11 所示，執行操作後即可導出文件。

Step06 下面我們預覽一下初步調色後的單張星空照片的效果，如圖 12-12 所示。

圖12-10　所有需要接片的照片都調成了一樣的色調

圖12-11　點擊右下角的「導出」按鈕

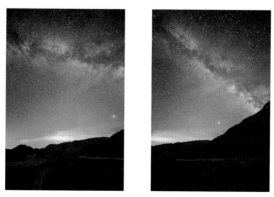

圖12-12　預覽初步調色後的單張星空照片的效果

## 113 導入 PTGui 中進行接片處理

在 Lightroom 軟件中，初步處理好星空照片的色調與格式後，接下來可以在 PTGui 中進行接片處理了，下面介紹具體的接片方法。

**Step01** 在文件夾中，選擇上一步導出的 TIF 文件，如圖 12-13 所示。

圖12-13　選中上一步導出的TIF文件

**Step02** 將其拖曳至 PTGui 工作界面中，界面上方顯示了所有導入的接片文件，1 取消選中 Automatic（自動拼接）複選框，設置 Lens type（鏡頭類型）為 Rectilinear（直線鏡頭）、Focal length（焦距）為 14mm；2 點擊 Align images（拼接圖片）按鈕，如圖 12-14 所示。

圖12-14　點擊Align images（拼接圖片）按鈕

**Step03** 執行操作後，即可開始拼接照片。PTGui 拼接照片時，不僅速度快，拼接精度也很高。拼接完成後，我們來預覽一下拼接的效果，如圖 12-15 所示。

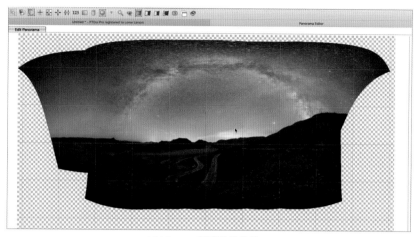

圖12-15　預覽拼接的效果

## 114 單獨對拼接的部分進行調整

在 PTGui 軟件中完成接片後，接下來可以調整拼接的照片，使其形狀、樣式、效果更加符合要求。下面介紹對拼接的部分進行調整的方法。

**Step01** 在上一例的基礎上，在畫面中點擊滑鼠左鍵的同時，可以向四周方向拖曳，調整整個畫面的形狀與透視效果，使照片看上去更加自然，如圖 12-16 所示。

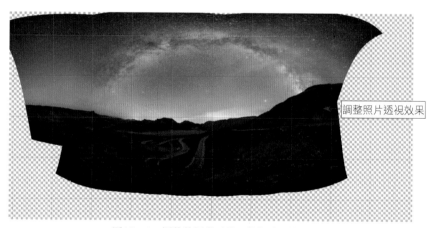

調整照片透視效果

圖12-16　調整整個畫面的形狀與透視效果

**Step02** 如果有部分圖像沒有拼接上來，❶ 可以點擊界面上方的「切換成顯示每一區域」按鈕，❷ 此時拼接的照片顯示相應的序號，如圖 12-17 所示，在界面上方點擊相應的序號，即可單獨選中某張拼接的圖像，可以手動拖曳拼接的圖像，還可以單獨調整圖像的大小、位置等。

**Step03** 照片拼接完成後，點擊 Create panorama（創建全景圖）按鈕，可以設置全景圖片的尺寸、格式和保存路徑。點擊 Create panorama（創建全景圖）按鈕，將全景圖周圍不需要的區域裁剪後，便得到了完整的全景照片。經過後期處理後的拼接照片如圖 12-18 所示。

圖12-17　拼接的照片顯示相應的序號

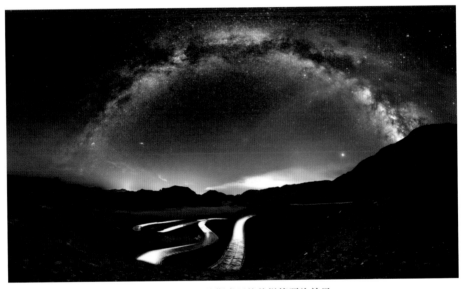

圖12-18　經過後期處理後的拼接照片效果

# 12.3　使用 Photoshop 修出唯美的銀河夜景

　　本章前面兩節的知識點，主要講解了接片的技巧，當接片完成後，需要對照片進行後期精修與處理，使我們拍攝的星空作品更加有表現力。下面先來預覽一下銀河照片處理前與處理後的對比效果，如圖 12-19 所示。

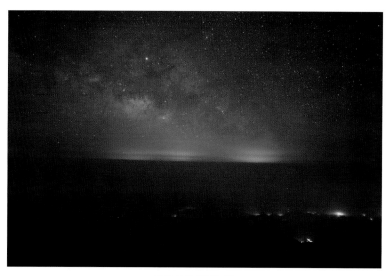

處理前的銀河原片

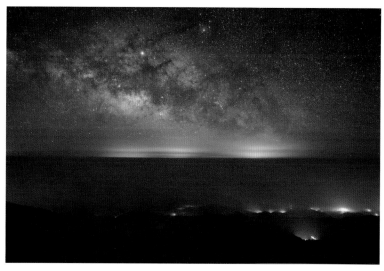

處理後的效果圖

圖12-19　銀河照片處理前與處理後的對比效果

通過上面這兩張照片的對比，我們可以看出，處理後的照片中銀河的細節更加豐富，色彩也更加絢麗，光線也更加柔和、自然，畫面色彩對比也更加強烈，整個畫面中的銀河給人非常震撼的感覺。接下來我們開始學習照片後期處理的具體流程與操作方法。

## 115　初步調整照片色調與校正鏡頭

當我們要處理一張照片時，首先要查看照片的色溫和色調，如果色溫不符合用戶的審美，就要糾正和調整照片的色溫，使照片色調的顏色更加準確，下面介紹具體調整方法。

**Step 01** 在文件夾中選擇需要處理的 RAW 格式的原片，將其拖曳至 Photoshop 軟件中。打開 Camera Raw 視窗，在右側的「基本」面板中，設置「色溫」為 4000、「色調」為 11，儘量還原照片本身的色彩與色調，如圖 12-20 所示。

圖 12-20　設置色溫與色調參數值

**Step 02** ❶ 點擊「鏡頭校正」按鈕 ，進入「鏡頭校正」面板，該面板中主要是對鏡頭的變形與暗角進行調整；❷ 選中「刪除色差」與「啟用配置文件校正」複選框；❸ 在下方分別設置「扭曲度」與「暈影」均為 100，進行畫面校正，如圖 12-21 所示。

圖 12-21　對照片進行鏡頭校正

**Step 03** 再次進入「基本」面板，來初步調整照片的色調。在下方設置「高光」為 -60、「陰影」為 18、「白色」為 51、「清晰度」為 19、「去除薄霧」為 7，如圖 12-22 所示。調整之後，銀河的顏色稍微明顯與豐富一點了。

圖12-22　初步調整照片的色調

**Step 04** 在界面上方工具欄中，選取變換工具 ，在右側的「變換」面板中，點擊「自動：
應用平衡透視校正」按鈕，對畫面進行平衡校正，如圖 12-23 所示。

圖12-23　對畫面進行平衡校正

**Step 05** 在界面上方工具欄中，選取徑向濾鏡工具 ，用來加深銀河的顏色，❶ 在銀河的
位置繪製一個橢圓形；❷ 在右側我們可以設置色溫、色調、清晰度、去除薄霧、飽和度以及
銳化程度等參數，加深銀河的色彩，使銀河的細節顯示得更加完美，如圖 12-24 所示。還可
以用同樣的方法，調整界面中其他局部區域的色調。到這裏，初步調色完成了。注意局部的調
整一次不要過多，一定要慢慢來，保證局部與整體的統一，不要顯得太突兀。

圖 12-24　使用徑向濾鏡加深銀河的色彩

## 116　對銀河細節進行第一次降噪與銳化

　　夜晚拍攝的星空照片，如果拍攝時 ISO 參數較高，那麼拍攝出來的畫面會有一定的噪點，這是很影響畫質和畫感的，下面我們對照片進行第一次降噪處理，具體方法如下。

**Step 01** 在 Camera Raw 視窗中，點擊「細節」按鈕 ▲▲，進入「細節」面板，在其中設置「數量」為 40、「半徑」為 1.0、「細節」為 25、「明亮度」為 15、「明亮度細節」為 50、「顏色」為 25、「顏色細節」為 50、「顏色平滑度」為 50，如圖 12-25 所示。

圖 12-25　對畫面進行降噪處理

**Step 02** 對畫面進行銳化，畫質更加清晰了，星星也更加明顯一點，降噪處理讓畫面看着更加純淨。

## 117 通過濾鏡進一步加強星空色彩

接下來介紹一款調色插件，名稱為 Nik Collectionn，這是 Google 開發的一款免費的插件，大家可以自行下載安裝。而我們主要使用的是裏面的 Color Efex Pro 4。下面我們通過 Color Efex Pro 4 來處理星空照片的色調，使銀河的色彩更加豐富。

Step01 進入 Photoshop 工作界面，在「圖層」面板中選擇智能圖層對象，❶ 點擊滑鼠右鍵，在彈出的快捷選單中選擇「拼合圖像」選項，將智能對象轉換為「背景」圖層；❷ 按【Ctrl+J】組合鍵，複製「背景」圖層，得到「圖層 1」圖層，如圖 12-26 所示。

Step02 在選單欄中，選擇「濾鏡」| Nik Collection | Color Efex Pro 4 命令，如圖 12-27 所示，在 Photoshop 中安裝的濾鏡插件會顯示在「濾鏡」選單下。

圖12-26　得到「圖層1」圖層

圖12-27　點擊 Color Efex Pro 4 命令

Step03 打開 Color Efex Pro 4 視窗，❶ 在左側列表框中選擇「詳細提取濾鏡」選項；❷ 在右側面板中設置「詳細提取」為 25%、「對比度」為 6%、「飽和度」為 11%，如圖 12-28 所示，該功能主要用於提高星空照片的對比度與飽和度效果。

圖12-28　添加「詳細提取濾鏡」選項

**Step 04** ❶ 點擊面板下方的「添加濾鏡」按鈕；❷ 在左側下拉列表框中選擇「淡對比度」選項；❸ 在右側面板中設置「動態對比度」參數為 22，如圖 12-29 所示，再次增加畫面對比度，銀河的細節更加明顯了。

圖 12-29 添加「淡對比度」選項

**Step 05** ❶ 點擊面板下方的「添加濾鏡」按鈕；❷ 在左側下拉列表框中選擇「天光鏡」選項，如圖 12-30 所示。使用「天光鏡」濾鏡之後，可以拓寬銀河的顯現區域並加深色彩。操作完成後，點擊界面右下角的「確定」按鈕，即可完成濾鏡插件處理星空照片的操作。

圖 12-30 添加「天光鏡」選項

## 118 通過蒙版與圖層加強星空色調

經過 Nik Collectionn 濾鏡的修改，其實照片的整體都進行了高強度的增加，但是一些細節

並不是我們想要加強的，有些細節我們希望有選擇性地進行不同程度的加強。接下來我們使用圖層蒙版與 PS 調整功能來處理星空照片的色調，具體方法如下。

**Step01** 在「圖層」面板中，❶ 為「圖層 1」圖層添加一個黑色蒙版，選取工具箱中的畫筆工具，在工具屬性欄中設置畫筆的「不透明度」參數；❷ 在照片上進行適當塗抹，使照片過渡得更加自然，如圖 12-31 所示（注意：一定要記住需要慢慢柔和地過渡，才能使照片看起來沒那麼生硬，每次調整完之後可以回看前一步的畫面效果進行比對，拒絕一次性過於突兀的修片）。

圖12-31　建立蒙版在照片上進行適當塗抹

**Step02** 按【Ctrl ＋ Shift ＋ Alt ＋ E】組合鍵，蓋印圖層，得到「圖層 2」圖層，❶ 在「調整」面板中點擊「色彩平衡」按鈕，新建「色彩平衡 1」調整圖層；❷ 在「屬性」面板中設置「色調」為「中間調」、「青色」為 -4、「洋紅」為 -2、「藍色」為 5，調整星空照片的色彩色調，加強了一點點的藍色調，如圖 12-32 所示。

圖12-32　設置「色彩平衡」屬性參數

Step 03 在「圖層」面板中，選擇「色彩平衡1」調整圖層，如圖12-33 所示。

Step 04 按【Ctrl＋I】組合鍵，將蒙版的顏色進行反向，將白色蒙版轉換成黑色蒙版，如圖12-34 所示。

圖12-33　選擇「色彩平衡1」調整圖層　　　　圖12-34　將白色蒙版轉換成黑色蒙版

Step 05 設置前景色為白色，選擇「編輯」選單下的「填充」項，在彈出的「填充」對話框中設置「內容」為「前景色」，「不透明度」為50%，將「色彩平衡1」調整圖層的蒙版填充為50%的灰色，讓剛才色彩平衡的效果只有50%應用到圖片中，效果如圖12-35 所示。

圖12-35　使用填充的方式調整畫面的顏色

## 119 對畫面進行第二次降噪，提升質感

如果只是單純地使用插件來對畫面降噪的話，很有可能會把星空中的星點全部都給降噪掉，所以我們接下來使用另外一種方法，對畫面進行第二次降噪，提升照片質感。

Step01 按【Ctrl ＋ Shift ＋ Alt ＋ E】組合鍵，蓋印圖層，得到「圖層 3」圖層。再按兩次【Ctrl ＋ J】組合鍵，複製兩個圖層出來，得到「圖層 3 拷貝」和「圖層 3 拷貝 2」圖層。隱藏「圖層 3 拷貝 2」圖層，然後選擇「圖層 3 拷貝」圖層，如圖 12-36 所示。

Step02 在選單欄中，選擇「濾鏡」|「雜色」|「蒙塵與劃痕」命令，彈出「蒙塵與劃痕」對話框，❶ 設置「半徑」為 16；❷ 點擊「確定」按鈕，如圖 12-37 所示。

圖12-36　複製與選擇圖層

圖12-37　設置「半徑」為16

Step03 執行操作後，對畫面進行模糊處理，效果如圖 12-38 所示。

圖12-38　對畫面進行模糊處理

Step04 在「圖層」面板中，顯示並選擇「圖層 3 拷貝 2」圖層，選擇「圖像」|「應用圖像」命令，彈出「應用圖像」對話框，設置「圖層」為上一步我們模糊處理的「圖層 3 拷貝」圖層，

設置「混合」為「差值」，點擊「確定」按鈕。這個時候我們可以看到圖像中亮的區域全部被選擇出來了，如圖 12-39 所示。

圖12-39　圖像中亮的區域全部被選擇出來了

**Step05** 但是，畫面中的星點還不夠亮，❶ 此時在「調整」面板中點擊「色階」按鈕，新建「色階 1」調整圖層；❷ 在「屬性」面板中將最右側的白色滑塊向左拖曳，調整色階參數值直至滑塊到有像素堆疊的區域，加亮星空中的星點效果，如圖 12-40 所示。

圖12-40　加亮星空中的星點效果

**Step06** 按住【Alt】鍵的同時在「色階 1」調整圖層下方點擊滑鼠左鍵，此時該圖層前面顯示一個向下的回車鍵，表示該調整圖層只對「圖層 3 拷貝 2」圖層有效，如圖 12-41 所示。

**Step07** 設置前景色為黑色，選擇「圖層 3 拷貝 2」圖層，使用畫筆工具塗黑地景上面的白

色部分，打開「通道」面板，按【Ctrl】鍵的同時點擊「RGB」縮略圖，此時星空區域中的星點被全部選中了，隱藏「圖層 3 拷貝」和「圖層 3 拷貝 2」圖層，如圖 12-42 所示。

圖12-41　對圖層進行操作

圖12-42　隱藏圖層的操作

Step08 放大查看星空中被選中的亮星部分，還可以通過「擴大選區」功能擴大亮星的範圍，如圖 12-43 所示為選擇亮星的效果。

圖12-43　選擇亮星的效果

Step09 選擇「圖層 3」圖層，選擇「選擇」|「反向」命令，對選區進行反向，此時選中的就不是天空中的亮星，而是除了亮星以外的其他噪點區域。接下來我們使用 Dfine 2 對選出來的星空區域進行降噪，選擇「濾鏡」| Nik Collection | Dfine 2 命令，打開 Dfine 2 視窗，畫面提示正在進行降噪處理。界面右下角有兩個縮略圖，左側縮略圖是我

們的原圖，右側縮略圖是降噪後的照片，還是有明顯的區別。點擊「確定」按鈕，如圖 12-44 所示。

圖12-44　使用Dfine 2對噪點區域進行降噪

**Step10** 執行操作後，即可對畫面進行降噪處理，按【Ctrl ＋ D】組合鍵，取消對當前選區的選擇。預覽降噪完成的最終效果，如圖 12-45 所示。

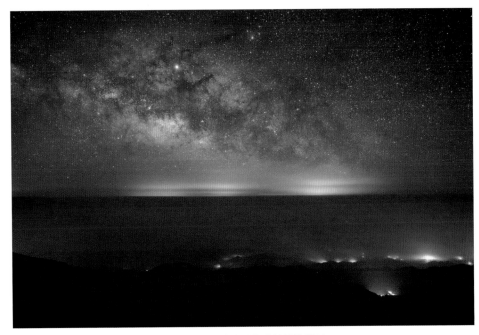

圖12-45　預覽降噪完成的最終效果

# ···13··· 星軌修片：Photoshop 創意合成與處理

【本章主要講解星軌照片的修片技巧，我們可以將一張照片做成星軌的效果，也可以在 Photoshop 中通過堆棧的方式將多張照片合成星軌，這些方法都是可以做出絢麗星軌特效的。本章在後半部分還詳細介紹了星軌照片的後期精修與處理技法，希望讀者熟練掌握後期處理的精髓，處理出更多精彩、漂亮的星軌作品。】

# 13.1 如何用一張照片做成星軌

如果我們只拍攝了一張星空照片，通過 Photoshop 後期軟件，可以將單張星空照片做成星軌的效果，本節主要講解如何用一張照片做成星軌的具體方法。

## 120 對圖層進行多次複製操作

製作星軌的照片，一定要有前景襯托，可以説「無前景不星軌，無襯托不豐富」。因此，建議大家可以多拍些富有前景的星空照片，這樣一來，張張都可以調為星軌大片。製作星軌照片之前，我們首先需要對圖層進行多次複製操作，下面介紹具體操作方法。

Step01 進入 Photoshop 工作界面，選擇「文件」|「打開」命令，如圖 13-1 所示。

Step02 彈出「打開」對話框，在其中選擇需要打開的星空素材，如圖 13-2 所示。

圖13-1　點擊「打開」命令

圖13-2　選擇需要打開的星空素材

Step03 點擊「打開」按鈕，即可在界面中打開星空素材，如圖 13-3 所示。

圖13-3　在界面中打開星空素材

Step04 在「圖層」面板中，按【Ctrl ＋ J】組合鍵，複製「背景」圖層，得到「圖層 1」圖層，如圖 13-4 所示。

Step05 按【Ctrl ＋ T】鍵，調出變形控制框，如圖 13-5 所示。

圖13-4　得到「圖層1」圖層　　　　　　　　圖13-5　調出變形控制框

Step06 在工具屬性欄中，1 設置「旋轉角度」為 0.10；2 在「插值」中選擇「兩次立方（較平滑）」；3 點擊「對鈎」按鈕 ✔，如圖 13-6 所示，確定操作。

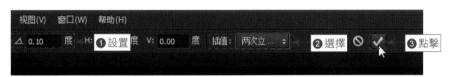

圖13-6　設置各參數

Step07 在「圖層」面板中，設置「類型」為「變亮」，如圖 13-7 所示。

Step08 多次按【Ctrl ＋ Shift ＋ Alt ＋ T】鍵，複製圖層，便能得到星軌效果。圖層愈少，星軌愈稀；圖層愈多，星軌愈密，大家根據自己的疏密程度喜好來選擇複製次數，如圖 13-8 所示。

圖13-7　設置「類型」為「變亮」　　　　　圖13-8　複製多個圖層

Step09 執行操作後，此時照片裏天空中的星星已經形成了運動的軌跡，如圖 13-9 所示。

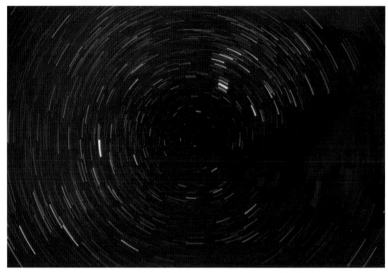

圖13-9　照片裏天空中的星星已經形成了運動的軌跡

Step10 在「圖層」面板中，選擇除「背景」圖層以外的所有圖層，點擊滑鼠右鍵，彈出快捷選單，選擇「合併圖層」選項，如圖 13-10 所示。

Step11 執行操作後，即可對複製的圖層進行合併操作，如圖 13-11 所示。現在，星軌的大體效果已經製作出來了。

圖13-10　選擇「合併圖層」選項

圖13-11　對複製的圖層進行合併操作

## 121 摳取畫面中的前景對象

上一步中複製的圖層，已經有了很明顯的星軌效果，但是前景中的屋檐還是模糊的，我們需要將前景中的屋檐摳取出來，使它變得清晰。下面介紹摳取畫面中前景對象的方法。

**Step01** 在「圖層」面板中，隱藏合併後的圖層，然後選擇「背景」圖層，在工具箱中選取磁性套索工具或快速選擇工具，將照片中的前景（屋簷）摳選出來，如圖 13-12 所示。

圖13-12　將照片中的前景（屋簷）摳選出來

**Step02** 按【Ctrl＋J】組合鍵，將摳取的屋簷前景對象進行複製操作，得到「圖層 1」圖層，如圖 13-13 所示。

**Step03** 在面板中顯示所有圖層對象，將「圖層 1」圖層調至面板的最上方，並顯示「圖層 1 拷貝 90」圖層，如圖 13-14 所示。

圖13-13　得到「圖層1」圖層

圖13-14　調整圖層的順序

**Step04** 此時，便得到了清晰的屋簷前景和旋轉的星軌效果，如圖 13-15 所示。

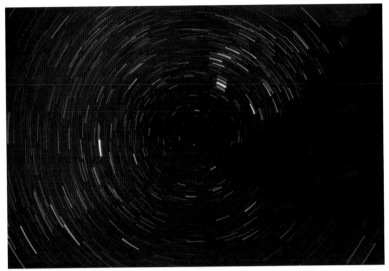

圖13-15　製作好的星軌效果

# 13.2 在 Photoshop 中堆棧合成星軌照片

我們不僅可以將單張星空的照片製作出星軌的效果，還可以運用間隔拍攝的方法，將拍攝的多張星空照片合成成星軌，本節主要介紹如何將多張照片合成星軌的具體操作方法。

## 122 批量修改照片格式與文件大小

拍攝星空照片時，我們一般都是以 RAW 格式保存的，這樣方便我們對照片進行後期精修，但如果要堆棧合成星軌照片，文件的格式和容量都要修改一下，格式最好是 JPG 格式的。下面介紹在 Lightroom 軟件中批量修改照片格式與文件大小的操作方法。

**Step 01** 打開間隔拍攝的星軌原片文件夾，這裏有 60 張星軌原片，如圖 13-16 所示。

圖13-16　60張星軌原片

**Step 02** 按【Ctrl ＋ A】組合鍵全選，將其拖曳並導入至 Lightroom 軟件中，如圖 13-17 所示。

圖13-17　導入至Lightroom軟件中

**Step 03** 以其中一張照片為示例，進入「修改照片」界面，在右側面板中對其進行簡單處理，比如調整照片色調、進行銳化、消除噪點等，如圖 13-18 所示。

圖13-18　調整照片色調、進行銳化、消除噪點

**Step 04** 選擇下方導入的所有原片，點擊右側的「同步」按鈕，彈出「同步設置」對話框，再點擊「同步」按鈕，將剛才設置的照片參數同步到所有原片中，如圖 13-19 所示。

**Step 05** 同步完成後，接下來導出所有原片。在選擇的所有原片上點擊滑鼠右鍵，在彈出的快捷選單中選擇「導出」|「導出」選項，如圖 13-20 所示。

圖13-19　同步所有參數設置

圖13-20　選擇「導出」選項

**Step 06** 彈出「導出」對話框，在「文件設置」選項區中，1 設置「圖像格式」為 JPG、「色彩空間」為 sRGB、「品質」為 80%；2 點擊「導出」按鈕，如圖 13-21 所示，即可批量修改照片格式與文件大小。

圖13-21　設置選項並導出照片

## 123 對多張星空照片進行堆棧處理

當我們批量導出星空照片後，接下來向大家介紹在 Photoshop 中對多張星空照片進行堆棧處理，並製作成星軌的方法，具體操作步驟如下。

**Step 01** 進入 Photoshop 工作界面，在選單欄中選擇「文件」|「腳本」|「將文件載入堆棧」命令，彈出「載入圖層」對話框，點擊「瀏覽」按鈕，如圖 13-22 所示。

**Step 02** 彈出相應對話框，選擇上一例中導出的星空圖片，載入該對話框中，❶ 在下方選中「載入圖層後創建智能對象」複選框；❷ 點擊「確定」按鈕，如圖 13-23 所示。

圖13-22 點擊「瀏覽」按鈕

圖13-23 點擊「確定」按鈕

**Step 03** 點擊「確定」按鈕，即可對星空照片進行智能處理。這裏需要大家等待一段時間，因為 Photoshop 需要對堆棧的照片進行合成處理。預覽堆棧完成的星空照片，如圖 13-24 所示。

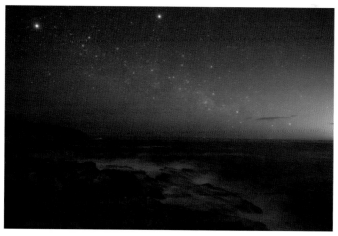

圖13-24 預覽堆棧完成的星空照片

**Step 04** 在「圖層」面板中顯示一個智能對象，選擇「圖層」|「智能對象」|「堆棧模式」|「最大值」命令，可以將畫面中較亮的部分進行疊加。我們製作星軌照片時，採用「最大值」命令進行堆棧，對星軌照片進行疊加處理。處理完成後，在 Photoshop 界面中可以預覽堆棧完成的星軌效果，如圖 13-25 所示。

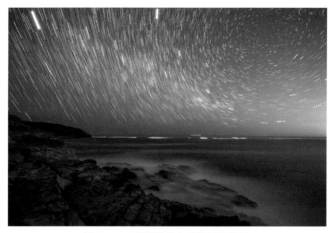

圖13-25　預覽堆棧完成的星軌效果

# 13.3　星軌照片的後期精修與處理技巧

當我們在 Photoshop 中對星軌照片堆棧完成後，接下來需要對星軌照片進行後期精修與處理，比如調整照片的色調、校正鏡頭以及地景的處理等，使製作的星軌照片更加漂亮、大氣。

## 124 合成畫面中地景與天空星軌部分

在上一例中，我們使用了「最大值」命令堆棧了星軌照片，提取了照片中最亮的部分，接下來我們需要提取畫面中較暗的部分，然後對地景與天空進行完美疊加與合成，使整個畫面的亮度更加自然、協調。下面介紹合成地景與天空部分的具體操作方法。

**Step 01** 在「圖層」面板中，複製一個圖層，選擇「圖層」|「智能對象」|「堆棧模式」|「平均值」命令，對星軌照片進行平均值堆棧，效果如圖 13-26 所示。

圖13-26　對星軌照片進行平均值堆棧

**Step 02** 接下來，我們需要合成「平均值」堆棧的地景和「最大值」堆棧的天空部分。對「平均值」堆棧的星軌建立一個蒙版圖層，設置前景色為黑色，使用畫筆工具在天空部分進行塗抹，顯示出「最大值」堆棧的天空部分。這樣就完美地合成了兩個畫面，一來使地面看起來相對柔和，二是起到了降噪的目的，海面上的水已經變成了霧化效果，如圖 13-27 所示。

圖13-27　完美地合成了兩個畫面

## 125 去除畫面中飛機軌跡等不需要的元素

星軌照片中有一些細節需要修飾，比如飛機飛行的軌跡、海面上行船的軌跡等，如果不需要的話，我們可以使用畫筆進行擦除。下面介紹去除畫面中飛機軌跡等元素的操作方法。

**Step 01** 按【Ctrl＋Shift＋Alt＋E】組合鍵蓋印圖層，得到「圖層 1」圖層。放大顯示照片，使用污點修復畫面工具 對天空中的飛機軌跡進行擦除操作，如圖 13-28 所示。

圖13-28　對天空中的飛機軌跡進行擦除操作

**Step 02** 放大顯示照片，按空格鍵對畫面進行平移操作，繼續使用污點修復畫面工具 對海面上的行船進行擦除操作，如圖 13-29 所示。

圖13-29　對海面上的行船進行擦除操作

**Step 03** 處理完成後，預覽修復後的星軌畫面效果，如圖 13-30 所示。

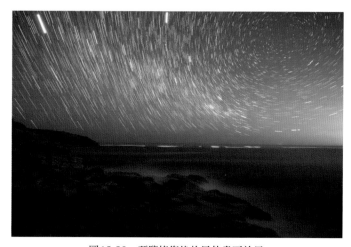

圖13-30　預覽修復後的星軌畫面效果

## 126 對整個畫面進行初步的調色處理

對照片進行調色之前，我們先來分析一下照片需要進行哪些部分的調整。首先畫面右邊的高光部分有城市的光源污染，所以我們在後期中要想辦法把這一部分的亮度降下來；然後是星軌線條的亮度可以再稍微暗一點；還有地景的顏色可以更顯層次感一點，光影效果能更好一點，看起來更清楚一點。

瞭解了我們的後期思路之後，接下來我們先對照片進行初步的調色處理，先處理畫面中光源污染的問題，然後初步調整整個畫面的色調，下面介紹具體操作方法。

**Step 01** 在選單欄中，選擇「濾鏡」|「Camera Raw 濾鏡」命令，打開 Camera Raw 視窗，❶ 在界面上方工具欄中選取徑向濾鏡工具 ，主要用來降低右側高光部分的亮度；❷ 在高光的位置繪製一個橢圓；在右側面板底部選中「內部」單選按鈕，這樣只對橢圓內部的畫面進行調色處理；❸ 然後設置「色溫」為 -2、「曝光」為 -0.35、「對比度」為 19、「高光」為 -34，降低畫面的曝光與高光效果，使城市光源污染沒那麼明顯，如圖 13-31 所示。

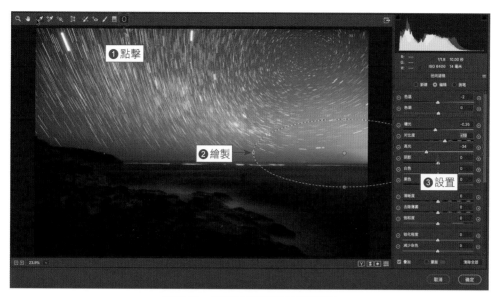

圖13-31　降低畫面的曝光與高光效果

**Step 02** 接下來對整個畫面進行初步調色處理。在「基本」面板中，設置「對比度」為 8、「陰影」為 33、「清晰度」為 13、「去除薄霧」為 7，提高畫面的對比度和增加陰影，使畫面更加清晰、飽滿一點，效果如圖 13-32 所示。

圖13-32　對整個畫面進行初步調色處理

## 127 | 對星軌照片的局部進行精細修片

接下來，我們對星軌照片的每一個部分進行精細調整，如星軌線條的處理以及地景質感的處理等，這裏會用到一些插件，如 StarsTail 和 Color Efex Pro 4 插件等，下面介紹具體方法。

Step 01 選擇「視窗」|「擴展功能」|「StarsTail」命令，打開「StarsTail」面板，進入「蒙版」選項卡，點擊「建立全部灰度通道」按鈕，如圖 13-33 所示。

Step 02 生成之後，我們可以在「通道」面板中看到它針對每一個部分的高光、暗部、亮部、中間調進行了一個區分。首先我們要選取出照片的暗色調，複製「圖層 1」圖層，在「StarsTail」面板中點擊「暗 3」按鈕，為「圖層 1 拷貝」圖層添加一個暗色調蒙版圖層，按住【Ctrl】鍵點擊蒙版，創建蒙版選區，如圖 13-34 所示。

圖13-33　點擊「建立全部灰度通道」按鈕　　　　圖13-34　創建蒙版選區

Step 03 在「調整」面板中，點擊「曲線」按鈕，創建一個「曲線」調整圖層，在「曲線」面板中創建兩個關鍵幀，來調整畫面的亮度。這個調整不會對星軌有任何影響，因為主要是調整照片中的暗部細節，如圖 13-35 所示。

圖13-35　主要是調整照片中的暗部細節

Step 04 按【Ctrl + Shift + Alt + E】組合鍵，蓋印圖層，得到「圖層 2」圖層。在「StarsTail」面板中點擊「亮 3」按鈕，為「圖層 2」圖層添加一個亮色調蒙版圖層，按住【Ctrl】鍵點擊蒙版，創建蒙版選區；接下來的調整只針對星軌部分，在「調整」面板中我們可以通過「色相 / 飽和

度」或「曲線」按鈕來降低星軌星線的亮度，效果如圖 13-36 所示。

<div align="center">圖13-36　只針對星軌部分進行調整，降低亮度</div>

Step05 按【Ctrl + Shift + Alt + E】組合鍵，蓋印圖層，得到「圖層 3」圖層。前面我們對畫面中的暗部和亮部都做了精細調整，接下來我們建立一個中間調的圖層，在「StarsTail」面板中點擊「中 3」按鈕，然後為圖層蒙版創建一個蒙版選區；接下來的調整只針對畫面的中間調進行調整，我們同樣可以通過「調整」面板中的「色相／飽和度」或「曲線」按鈕來調整照片中間調的色調，處理後的效果如圖 13-37 所示。

<div align="center">圖13-37　調整照片中間調的色調</div>

Step06 接下來使用 Color Efex Pro 4 插件對照片進行精細調整。蓋印圖層，得到「圖層 4」圖層，選擇「濾鏡」｜ Nik Collection ｜ Color Efex Pro 4 命令，打開 Color Efex Pro 4 視窗，

在這個插件中我們主要用到「天光鏡」和「魅力光暈」效果，使天空的星軌看上去比較柔和。在左側列表框中選擇「天光鏡」選項，在右側調整相應參數，或者點擊視窗下方的「畫筆」按鈕，使用畫筆工具對照片相應部分進行塗抹，將需要的部分擦出來，效果如圖 13-38 所示。

圖13-38　使用「天光鏡」功能處理畫面色調

**Step 07** 蓋印圖層，得到「圖層 5」圖層。打開 Color Efex Pro 4 視窗，在左側列表框中選擇「魅力光暈」選項，在右側面板中設置「光暈」為 27%、「飽和度」為 -24%、「溫和光暈」為 -31%、「陰影」為 80%、「亮度」為 100%，點擊「確定」按鈕，效果如圖 13-39 所示。

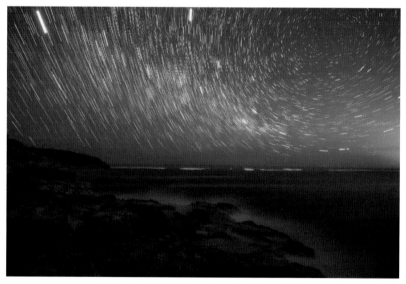

圖13-39　使用「魅力光暈」功能處理畫面色調

**Step 08** 接下來我們調整一下畫面的整體色調。在「圖層」面板中，新建一個「可選顏色」調整圖層，在「屬性」面板的「顏色」列表框中選擇「藍色」選項，在下方設置「青色」為

19、「洋紅」為 -12、「黃色」為 -8、「黑色」為 -3；在「顏色」列表框中選擇「黃色」選項，在下方設置「青色」為 -13、「洋紅」為 1、「黃色」為 24、「黑色」為 -7，調整之後的星軌照片效果如圖 13-40 所示。

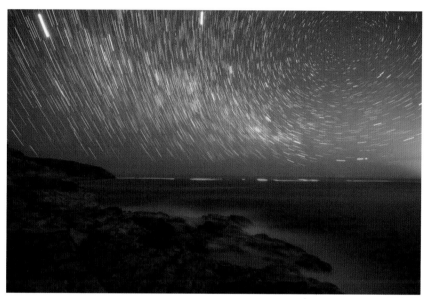

圖13-40　調整「可選顏色」之後的星軌照片

Step 09 再次打開 Camera Raw 視窗，在右側的「基本」面板中，設置「色溫」為 -5、「對比度」為 5、「清晰度」為 17，調整照片偏冷的色調；然後通過徑向濾鏡工具為照片添加暗角，使星軌照片更加有質感；最後使用畫筆工具提亮岩石的色彩，效果如圖 13-41 所示。

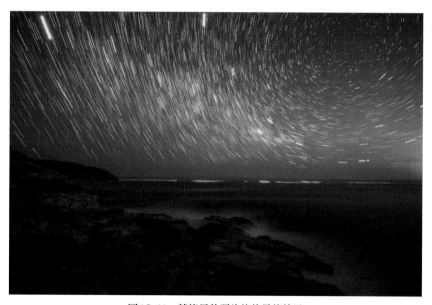

圖13-41　精修星軌照片後的最終效果

## 128 使用插件處理星軌照片進行降噪

接下來，我們使用 Noiseware 插件來處理星軌照片，給畫面進行降噪處理，下面介紹使用 Noiseware 插件處理星軌照片的具體方法。

Step01 在選單欄中，選擇「濾鏡」| Imagenomic | Noiseware 命令，如圖 13-42 所示。

Step02 彈出 Noiseware 對話框，❶ 在左側設置 Preset 為 Landscape，在中間可以預覽畫面降噪的效果；❷ 點擊右側的 OK 按鈕，如圖 13-43 所示，即可對畫面進行降噪處理。

圖13-42　點擊 Noiseware 命令

圖13-43　對畫面進行降噪處理

Step03 至此，星軌照片處理完成，我們來預覽一下照片的最終效果，如圖 13-44 所示。

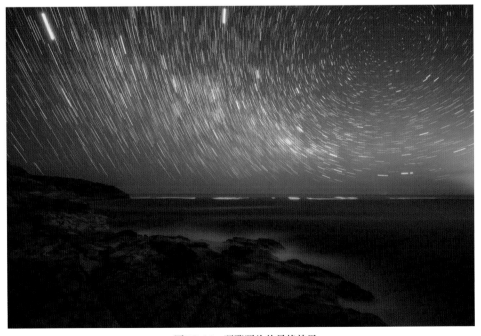

圖13-44　預覽照片的最終效果

# 星空攝影與後期
## 從入門到精通

作者
毛亞東、墨卿

編輯
林可欣

封面設計
羅美齡

排版
陳章力

出版者
萬里機構出版有限公司
香港鰂魚涌英皇道1065號東達中心1305室
電話：2564 7511
傳真：2565 5539
電郵：info@wanlibk.com
網址：http://www.wanlibk.com
　　　http://www.facebook.com/wanlibk

發行者
香港聯合書刊物流有限公司
香港新界大埔汀麗路36號
中華商務印刷大廈3字樓
電話：2150 2100
傳真：2407 3062
電郵：info@suplogistics.com.hk

承印者
創藝印刷有限公司

出版日期
二零一九年十二月第一次印刷